陸塊遊島繪圖　洪素貞復製

澎湖天后宮

學甲慈濟宮

南鯤鯓代天府

台南開元寺

台南大天后宮

台南祀典武廟

台南孔子廟

鳳山龍山寺

台灣珍藏

台灣廟宇圖鑑

康鍩錫　文／攝影

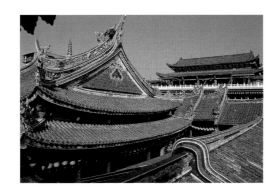

貓頭鷹出版

〔自序〕

永恆的探索與執著

康鍩錫

　　兒時家住媽祖宮旁，閒來無事總喜歡到廟埕前瞎逛，尤其是每年媽祖婆生日或城隍爺出巡時，廟埕前總會有迎神賽會與表演節目，或演大戲與布袋戲等，人潮洶湧，熱鬧滾滾。至今，每到一座廟宇，那分喜悅依舊，並更多了一層探索的心。也許這就是我為何執著於古建築的原因吧！

　　台灣廟宇種類繁多，包括民間信仰及儒、釋、道三家，它們的建築格局與裝飾本各具特色，尤其是年代較早的廟宇，其差異性就愈大，近代則漸互相融合。但敬神的虔誠則古今皆同，是故廟宇建築於雕琢彩塑上，如石獅、龍柱、木雕、彩繪、剪黏與交趾陶等，都為其藝術精華。

　　目前台灣的廟宇多達上萬棟，要從中挑出具代表性的廟宇，實在是很難以抉擇。本書最後決定以歷史意義及建築藝術價值為準則，收錄亦具台灣民間信仰代表性的廟宇共二十五座，除三峽長福巖因建廟年代較晚，無法列入古蹟行列外，其餘二十四棟均經內政部訂定為一、二、三級古蹟。

　　本書內容深入淺出，不僅具專業性，又可依書中動線所示實地走訪廟宇，因此亦可視為一本廟宇深度旅遊的導覽參考。美術編排上，我們也用盡心思，多以繪圖與圖片呈現，書末再附台灣古蹟廟宇名冊、參考書目、名詞索引等，希望能引領讀者輕鬆加入古建築鑑賞的行列，從中認識台灣的廟宇之美。

　　文史資料是漸進收集所得的，照片也是二十年來漫長歲月下的累積，最後從上萬張圖片中挑出最具寫實說明性、而非純美寫意的照片。撰寫過程中，多承李乾朗老師不吝指導，及諸位好友的切磋討論，本人均銘記在心。

　　為求創意表現，本書選擇以古代建築繪圖方式來表現三度空間，有別於常見的平面圖搭配透視圖作法，故繪製過程費盡心力。此次繪圖部份由徐逸鴻製作，他為求尺寸比例正確，實測、拍照、考證、調閱研究報告，可說是倍嘗辛苦。本書因有他鼎力相助，增色生輝良多。另亦要感謝熊藝蘋再為繪圖上色，使之更趨完美。衷心期望我們的努力能令讀者有耳目一新之感。

　　台灣處處可見廟宇；它不僅是信仰的中心，也是藝術的殿堂，甚至兼具娛樂觀光的功能，內涵不亞於博物館、美術館等場域。可惜本人才疏學淺，掛一漏萬在所難免，期以本書拋磚引玉，吸引更多同好投入。書中多有舛誤，亦望前輩、專家不吝指正！

二○○三年十二月

目次

自序　2

概論

台灣宗教與建築的起源　4

廟宇建築與移民信仰　5

台灣的廟宇發展　6

廟宇的平面格局　7

廟宇的空間機能　8

廟宇的結構與構件　10

廟宇建築的裝飾　16

廟宇的興建過程　20

建廟匠師與流派　21

廟宇巡禮

宜蘭昭應宮　24

淡水鄞山寺　32

大龍峒保安宮　40

艋舺清水巖　50

艋舺龍山寺*　58

景美集應廟　72

新莊廣福宮　80

三峽長福巖　88

桃園景福宮　98

大溪齋明寺　106

新竹都城隍廟　112

北埔慈天宮　124

鹿港天后宮　132

鹿港龍山寺*　140

北港朝天宮*　152

新港水仙宮　166

白河大仙寺　172

南鯤鯓代天府　178

學甲慈濟宮　186

台南開元寺*　194

台南祀典武廟　206

台南大天后宮　214

台南孔子廟*　224

鳳山龍山寺　236

澎湖天后宮　242

加＊者為附重點賞析說明之廟宇

附錄：台灣古蹟廟宇名冊　250

索引　254

參考書目　255

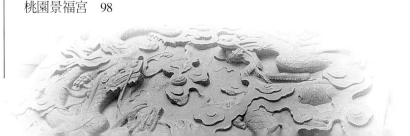

台灣宗教與建築的起源

任何宗教信仰的誕生，必有其時代背景因素。它不免受到傳統思想的影響，同時亦需符合倫理觀，才能根植於人心，並隨著信徒的遷徙而擴大信仰圈。台灣早期先民恭迎自己原鄉代代相傳的神祇來台供奉，使得台灣的宗教信仰幾乎可說是中國宗教信仰版圖的延續。

在中國的宗教傳統中，信徒將佛、道、儒與通俗化的佛道神明，建構出與人類社會相同的架構，神明的高低尊卑序格，即所謂的神格，以擬人化的敬稱，如君臣、軍事領袖或家庭輩份等關係來尊封。通常道教中使用帝、君、后、王、公、爺、元帥、將軍、侯、太子、眞人、夫人、母、娘、媽、姑等；佛教則有佛、菩薩、祖、師等。這些等級也將決定廟之規制與格局。

▼各地信徒蜂擁齊集於廟前，向神明祈求平安賜福。

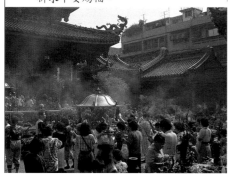

▼香煙裊裊，上達天聽。

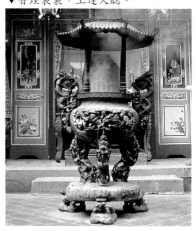

依照中國建築的傳統，在平地上用土築成高台以示鄭重，用以祭天、祭神，名曰「壇」；帝王所居、朝會之所，或供奉神佛之處曰「殿」；天子的居所，或宗廟、佛寺、道觀、學校曰「宮」；祭祀祖先或供奉神佛的屋宇，甚至王宮的前殿、朝廷議政的地方，統稱「廟」；正房、正室、官府辦公的地方或祠廟都可稱「堂」；宮門前張示法令和佈告的地方，或亭臺樓榭、道士修道之處均稱「觀」；官署、官舍或供奉佛像處、佛門比丘所居的地方皆可稱「寺」；國家儲藏文書、財物，或官署、大官富豪的雄偉住宅都統稱爲「府」；若祭祀祖先或名臣鄉賢的廟堂則稱「祠」。台灣廟宇在建築規制上的名稱，亦遵循以上的傳統。

廟宇建築與移民信仰

台灣是一個地處偏遠的蕞爾小島，屬較晚開發的移民社會形式。明末清初以來，才有大量閩粵籍人士橫越黑水溝（台灣海峽）來此墾拓，同時帶進了原鄉的神祇。由於移民來自四面八方，風土民情與宗教信仰各異，再加上融入本地後衍生出的另類神祇，日久匯聚於一堂，形成了台灣今日廟宇多神並列的面貌。

目前台灣古蹟的類型，屬廟宇的保存數量最多，因為一般人對於信仰之事，總是抱以高度的熱忱，不論是出錢出力，無不盡心盡力。尤其是神祇掌管了人生的興衰禍福、命運安蹇、前程順逆等大事，以及氣象、自然、農作、畜牧等生計大要，甚至連死後魂歸何處，都具審判決定權，所以眾人敬奉神明皆不敢掉以輕心，只要自身的經濟稍有發展，神明的住處亦逐

▼蘭陽「開拓始祖」吳沙。

▼媽祖出巡，熱鬧滾滾。

步向上攀升，由草庵而小祠，由小廟而大殿，建築規模日趨宏大，裝飾也愈趨繁複華麗，不僅使用上等昂貴的造材，更禮聘名噪一方、手藝最精練的匠師施作，群策群力來打造一座盡善盡美的神聖殿堂。

在台灣傳統社會中，一座廟宇的建立往往變成聚落的中心或市街的起點，在提供信仰、祈福、求安的心理慰藉之外，廟埕成了居民日常的社交場所，也是商品小吃的集散處，甚至成為當地的教育、議事與指揮中心，集信仰、護佑、教化、藝術、娛樂、自治、保防等多元功能於一身，促進了地方的繁榮，以及社會與政治上的安定。

今天在台灣各地，只要看到當地供奉的神祇，便可窺知當地早年移民的歷史背景；只要看到廟宇的建築樣貌，便可知曉他們的經濟與社會生活興衰。於是，透過對神祇與廟宇的觀察，我們即可深入了解先民奮鬥的過程與心理。

台灣廟宇的發展

隨著移民社會的形成，台灣廟宇的發展大略可分為四個階段。

第一階段渡台期。先民將從原鄉隨身攜來的香火或神像，搭建簡單的草庵供奉。此時期的廟宇今皆已無跡可尋。

第二階段為農業期。先民定居墾植後，適應了當地的土地與天候，春祈秋報，各項與農業有關的祭祀逐漸增多。為因應所需，各類神祇紛紛出現，廟宇亦開始以較堅固持久的材料建造。

第三階段為商業期。人口逐漸繁茂後，市街亦跟著形成，商業於焉興起，社會分工愈細密，各行各業的競爭亦愈形尖銳，同業或同鄉為團結力量以維護權益，乃借由為自己的守護

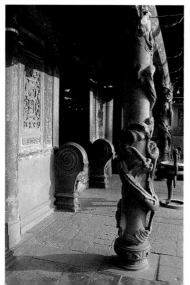

▼莊嚴華麗的神明殿宇。

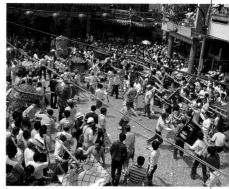

▲廟埕前迎神賽會，人潮洶湧。

神造廟與修葺，來鞏固組織的凝聚力。眾人於是慷慨捐輸，廟宇建築愈趨華麗。

第四階段為紛呈期。日人治台時，亦帶進了他們的信仰，在各地建築日式神社。戰後不久，國民政府即自大陸撤退來台，佛、道教宗派激增，北方建築亦混入南方建築形式，再加上現代潮流的衝擊，廟宇形式遂有多方的呈現。

到了七○年代，台灣經濟起飛，信眾經濟狀況提升，廟宇亦「躬逢其盛」，廟方每隔數年便從事大肆整修或重建，廟宇的原貌因此漸漸消失，如今只能在牆上的石雕看到當時捐獻者的名銜，使得少數保有古貌的廟宇成為今人的珍寶。而在民間藝術層面之外，廟宇也成了記錄社會發展歷史的載體。

廟宇的平面格局

　　廟宇的層級規模一般可由廟門數或開間數（兩柱為一間）來推斷，如土地公祠只開一門，將軍或王爺級廟宇以開三門者居多，天后媽祖、保生大帝等帝后級神祇則可開五門以上。

　　一般來說，等級越高的神明在格局上可享用正南座向的廟、擁有較多的廟門、配置較多的殿宇，以及較高敞的空間。常見的廟宇格局有單殿式、兩殿式、三殿式與多殿式。

單殿式

只有一殿，即廟宇的基本雛型，如常見的土地公廟，有的小若模型，連人都無法進入；也有前帶拜亭或左右帶護室的單殿廟宇，形如三合院者，如大溪齋明寺、台南五妃廟。

兩殿式

正殿配置前殿，兩者間以廊道或拜亭相連。位於市街者常使用兩殿兩廊式，形如街屋，如宜蘭昭應宮；有的左右再設護室，成為兩殿兩廊兩護室，狀似民居的四合院，是台灣常見的中型廟宇格局，如淡水鄞山寺、艋舺清水巖。

三殿式

具備前殿、正殿與後殿。有狹長如街屋者，如台南祀典武廟；有正殿獨立居中，呈回字型平面，係大型廟宇或孔廟才有的格局，如艋舺龍山寺、大龍峒保安宮；也有在主軸線上列置山門、前殿、戲台、拜亭、正殿與後殿的恢宏深長格局，如鹿港龍山寺。

多殿式

規模極大的廟宇，祀奉的神祇種類亦多，形成左右兩殿並置，亦即於主軸一旁又發展出一條軸線，形式如同具多重院落的大型宅第，如新竹都城隍廟；有的採三軸建築群，進深甚至達四殿，呈近似曲字型的平面，如北港朝天宮。

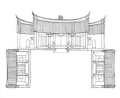

▲單殿式

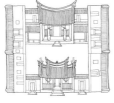

▲兩殿式

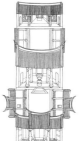

▶三殿式

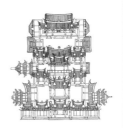

▲多殿式

廟宇的空間機能

廟宇的建築是依照祭拜的程序而排列，以主祀神為中軸，左右呈對稱配置，並使實體的殿宇與虛體的廟埕相間，以虛實明暗來塑造廟宇的神聖氣氛。

●山門

又稱牌樓，為寺院的外門，獨立於廟宇建築前，是內外的出入口，具有空間界定的作用。

●寺前埕

又稱廟埕。廟前的空地，常置有旗杆，具多重用途，可充當廟會活動或臨時戲台的空間，也是信徒進香的集合場所，或藝陣、乩童展技處。

●三川殿

又稱前殿。「三川」即「三穿」，係廟宇的第一殿，因多開三個門，故稱三川殿，其門稱為三川門。此殿的外觀最華麗，裝飾亦最繁複，為廟宇藝術表現的重點所在。

●戲台

面朝正殿，係專為酬神演戲而造的建築。戲台有兩種形式，一種是置於廟內、與前殿的背面相連，如鹿港龍山寺；另一種則獨立於寺前埕，如景美集應廟。

●龍虎門

位於三川門兩側，與三川門合稱「五門」。所謂「入龍喉祈好運，出虎口解厄運」，因此習慣上入廟由龍門進、虎門出，但左龍右虎是以正殿神明面對的方向為準。

●中庭

三川殿與正殿間的空地，常置香爐或設拜亭，如鳳山龍山寺。

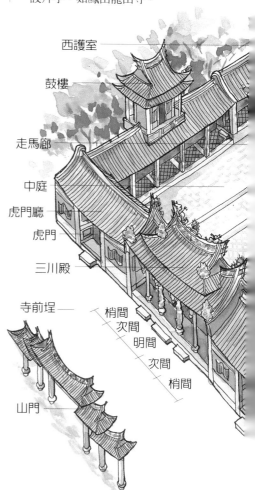

西護室

鼓樓

走馬廊

中庭

虎門廳

虎門

三川殿

寺前埕

山門

梢間
次間
明間
次間
梢間

●拜殿

又稱拜亭，有牆環繞者稱殿，無牆者稱亭。多設於正殿前，常放置一個大香爐。殿內有時僅在地上嵌一塊拜石，做為祭拜時站立的特定位置。

●正殿

佛寺多稱之為大殿或大雄寶殿，為主祀神明的殿宇，亦是最神聖高大的重要空間。

●護室

又稱廂房，位於廟宇的左右兩側，常為供奉陪祀神明的偏殿，或僧房與公務處，早期還具有同籍移民的會館功能，如淡水鄞山寺。

後殿

正殿

後埕

東護室

丹墀
御路

鐘樓

龍門廳

龍門

●大龍峒保安宮透視圖

●後殿

為中軸上的最後一進殿宇，空間形式與正殿同，但建築尺度均小於正殿，為供奉陪祀神明的所在。

●鐘鼓樓

位於龍虎門後的兩護室屋頂上，因位置高聳具指標功能，故外觀華麗，屋頂形式講究。左樓（龍邊）懸鐘，右樓（虎邊）吊鼓，「暮鼓晨鐘」為早晚課誦所必需。遇有重大祀典、貴賓入廟，則會鐘鼓齊鳴，以示敬迎。

廟宇建築的結構與構件

結構

中國的木構造建築技術冠於世界。在傳統建築的觀念中，樑柱是筋骨，屋頂是首冠，門、窗、牆壁為其身軀，台基則為其足，再以柱子和樑架來支撐起屋頂。當中重要的樑柱、斗栱、門窗等皆為木結構，重點為在樑與柱的交點使用巧妙的榫頭，磚石結構則普遍只用於承重牆。建築方式有以下三種：

●穿斗式

用較多細柱與樑枋構成之屋架，因樑穿過柱子而得名，常用於民間宅第。

●抬樑式

中國南方建築特有的建築方式，為一種以樑上的疊斗與栱頂住屋頂的架構，常用於廟宇或大宅。

●擱檁式

直接將桁擱放在牆上，以牆體承重，多用於民宅或廟宇的護室。

構件

一棟建築物大致可歸納成四大部分，由下而上分別是台基、牆身、屋架、屋頂。

台基部分

指地面之上、柱牆之下的基座，主功能為襯托建築物宏偉的外形、彰顯建築物地位，並防止雨水漫淹入屋內。

●台階

亦稱踏步或階梯，多以磚石建造。台階級數因受傳統以奇數為陽、偶數為陰的觀念影響，常以奇數形式出現。

●柱珠

也稱為石球、柱礎，多立於木柱之下，以防水滲入木柱。也有用於石柱之下者，為石柱與地面的中介，多變的造形亦可美化柱身。

●御路

又稱斜魁，位於宮殿或廟

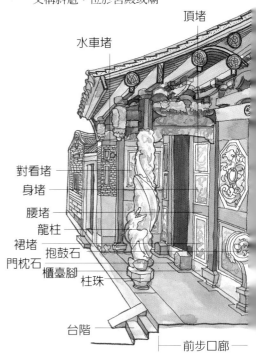

頂堵
水車堵
對看堵
身堵
腰堵
龍柱
裙堵
門枕石
抱鼓石
櫃臺腳
柱珠
台階
前步口廊

宇三川殿、正殿台基前的中軸位置，為皇帝或神明座轎專用的斜坡道，通常雕有雲龍圖案。

●抱鼓石

又稱石鼓，為穩固門柱的構件，位於入口中門的兩側，上部形狀如鼓，鼓面常有螺旋紋裝飾，下部設有台座。

●門枕石

亦稱石枕，功能同抱鼓石，常雕成箱形或枕形，上刻各種吉祥紋樣。

●石獅

多位於入口中門兩側，功能與抱鼓石同，並具辟邪作用。石獅有時立於廟宇前埕上，但永遠作左雄右雌兩獅相望；雄獅通常作戲彩球或撥弄雙錢狀，雌獅則作撫逗小獅狀。

牆身部分

牆體大多由磚、石或土墼砌成，為構成屋身的主要部份，同時也是傳統建築藝術表現的重點所在。

●廊牆

前後簷廊兩側與山牆銜接的牆。

●簷牆

位於建築物的前後簷處，由底到頂都以磚、石或土墼砌成的牆。

●隔間牆

與山牆平行的室內隔間牆。

●石堵

將屋身的正立牆面切割成數個區域，每一區稱為「堵」。各堵名稱由下而上依序為：櫃台腳、裙堵、腰堵、身堵、頂堵與水車堵。

●水車堵

即簷口下的牆堵裝飾，呈水平連續帶狀，上常置泥塑或交趾陶。

●龍柱

也稱蟠龍柱，有雕龍盤繞於柱上，通常頭下尾上。早期的龍柱柱徑較小，雕工樸拙，愈到近代龍柱愈粗大，雕飾亦趨於繁麗。

●四點金柱

為廟宇建築內部中央最重要的四根大柱，造形多為圓形。

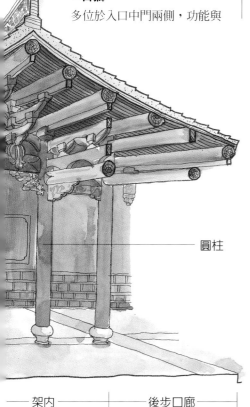

圓柱

架內　　　　後步口廊

●艋舺清水巖三川殿構造分解圖

屋架部分

●瓜柱

又稱童柱,是騎在樑上、只頂住屋頂但不落地的短柱。

●瓜筒

瓜柱的一種,形如瓜狀,為通樑上所立之短柱,可將屋頂重量傳遞到樑上。造形上有金瓜、木瓜、尖峰等形式;漳派匠師喜用矮胖的金瓜造形,泉派匠師喜用瘦長的木瓜造形。瓜爪有單爪、三爪之別,向下延伸抓住通樑。瓜爪若不過樑的腰線稱為立瓜筒;若爪長超過腰線,則稱趖瓜筒。

●斗座

又稱斗抱,為樑枋上穩定斗的構件,也是瓜筒或瓜柱的代替構件,常雕成獅、象、花草等造形。

●棟架

樑柱所構成的屋架。

●桁木

通稱楹仔或架。桁木一根稱一架,架數愈多,表示屋頂愈大,房屋亦愈大。

●束木

又稱月樑或虹樑,位於棟架上方,以固定桁與桁間的距離。

●束橢

原為結構材,現以裝飾為主,意為「跟隨在束木下」,具有填補樑架空隙與固定樑架的作用,是一種面積較小的「枋」,常呈弧形,並於其上施雕。

●員光

位於步口通樑下的長形木構件,因高度較低且較短,常是表現雕花工夫的最佳部位,主要功能則為穩定樑柱使其不易變形。

●托木

亦稱雀替,台灣習稱插角,乃三角形的鞏固構材,位於樑與柱的交會處,常雕成鳳凰、鰲魚、花鳥、人物等。

●吊筒

懸在屋簷樑下、不落地的小柱,具有承接簷口重量的作用,末端常雕成蓮

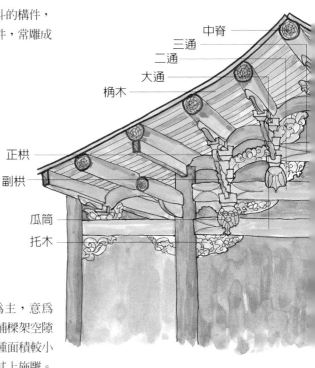

中脊
三通
二通
大通
桷木

正栱
副栱

瓜筒
托木

花或花籃，因此又稱垂花、吊籃，台灣習稱花筒。

●豎材
位於垂花正面的木雕材，作用是封住後方構材穿過的榫孔，因爲部位顯著，因此成爲雕飾的精彩重點，常雕以仙人或倒爬獅子。

●斗栱
斗與栱是傳統建築的基本構件組。斗是一個立方體的構材，栱則是承接斗的小枋材，多分布在柱頭及樑枋上，可承接屋頂重量並將之傳至樑柱。

●看架
又稱排樓或網目斗栱，多以米字栱或斜栱構成網狀，常出現在屋宇正立面的前簷步口廊，可增添華麗氣勢，即宋《營造法式》中的「補間鋪作」。

●藻井
即屋頂裡由斗與栱組合成的屋架，外形絢麗奪目，裝飾性強過結構性，是匠師展現高超手藝之處。因結構交錯繁複，故又稱「蜘蛛結網」。

●門簪
又稱門印，位在門楣上方，凸出如印章，常雕成龍首狀或方、圓等形，上篆刻吉祥文字，是以插梢固定門檻與門楣的構件，具有穩定的作用。

●通樑
前後連通的樑材，由下而上稱大通、二通、三通。

●壽樑
架在柱上的橫木，爲簷柱間的連通材，樑上可置看架或連栱。

●彎枋
在排樓上呈數道彎曲的枋木，有穩定屋架的作用，視大小稱爲五彎枋、三彎枋。

●連栱
位於壽樑或門楣上，爲左右相連延續的斗栱。

●疊斗
瓜筒上疊成數層的斗，有時代替瓜柱。

●捲棚
不做中脊樑的屋頂，使用偶數步架與彎曲桷木，多用於廟宇前的拜亭。

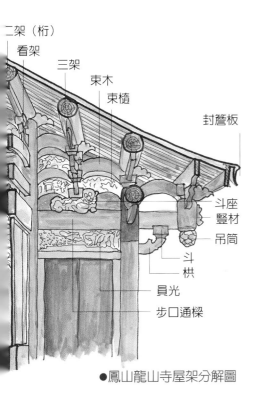

●鳳山龍山寺屋架分解圖

二架（桁）
看架
三架
束木
束橢
封簷板
斗座
豎材
吊筒
斗栱
員光
步口通樑

屋頂部分

廟宇的屋頂造形通常極華麗，除遮風擋雨外，還兼具等級地位的象徵。

●廡殿

即四面皆爲斜屋頂，是屋頂形式最尊貴的一種，如紫禁城太和殿。

●歇山

四坡式屋頂，作法複雜，前後有完整斜坡，但左右只有部份斜坡，會出現高達九條的屋脊。

●硬山

即山牆高於桁檁、屋面低於山牆的作法，製作雖簡單，但結構堅固。

●一條龍式

正殿常採用一條龍脊，以示隆重。也有單脊但兩端脊尾起翹成燕尾形的，如淡水鄞山寺、艋舺清水巖。

●假四垂

又稱升庵式，即歇山架在硬山上，使兩座屋頂重疊；漳派匠師善用此式，如大龍峒保安宮、北港朝天宮。

●斷簷升箭口

即三開間或五開間的屋頂中間升起，形成高低錯開的簷口線，造形豐富，爲泉派匠師喜用的形式，如艋舺龍山寺、新竹都城隍廟。

●攢尖頂

狀似雨傘，有多條屋脊交會於屋頂的最高點，常出現於亭台、鐘鼓樓、魁星閣或塔頂。

●橋頂

爲攢尖頂的一種，形似武士頭盔，常用於鐘鼓樓，如艋舺龍山寺的鐘鼓樓、南鯤鯓代天府的拜殿。

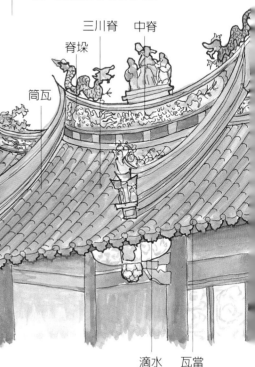

三川脊　中脊
脊垛
筒瓦
牌頭
墀頭
水車堵
滴水　瓦當

●三川脊

常出現於三川殿屋頂，通常分三段，中間高兩旁低，四個燕尾使屋頂更顯華麗。

●燕尾脊

又稱燕仔尾，多用在廟宇及官宅彎曲的屋脊上，兩端翹起如燕尾。

●西施脊

主脊上再加一層屋脊，使之更顯得高聳華麗。

●中脊

又稱正脊，屋頂中央最高的屋脊。寺廟常在此置「雙龍搶珠」、「雙龍護塔」或「福祿壽三星」的裝飾。

●山牆

建築物左右兩側上端像山形的牆壁，近代習稱馬背。

●鳥踏

山牆上以磚砌成的凸出水平線條，作用原為防止牆面滲雨，現已演變為裝飾帶。

●筒瓦

半圓形的瓦，多用於宮殿、廟宇這類較正式的建築。宮殿式的北式建築屋頂，常用黃色琉璃筒瓦，脊端置仙人走獸。

●板瓦

又稱大瓦，為平板形的瓦，多用於民宅。閩南式建築常用紅色板瓦。

●瓦當

筒瓦瓦壟最尾端的圓形覆蓋物，上有花紋圖案。

●滴水

又稱雨簾，為兩個瓦當間的尖形物，雨水可順此流下。

●規帶

又稱垂脊，即屋頂上面前後隨瓦垂下的脊。

●牌頭

又稱排頭，位於規帶下的末端，常放置剪黏、交趾人物或亭台樓閣。

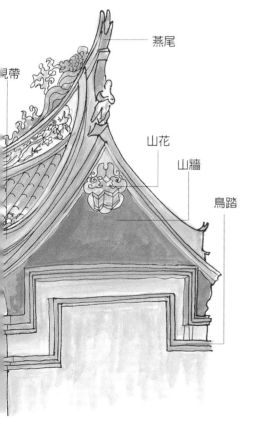

規帶

燕尾

山花

山牆

鳥踏

●鳳山龍山寺屋頂分解圖

廟宇建築的裝飾

　　基於對神明的禮敬，廟宇建築在雕琢、彩塑上無不極盡講究之能事，可謂是台灣廟宇藝術的精華。

雕刻

匠師運用木、石、磚等材料，雕製出各類實用與象徵意義兼具的藝術作品，常用的技法有「水磨沉花式」（陰刻）、圓雕（立體雕）、「內枝外葉」（透雕）、「剔地起突」（深浮雕）、「壓地隱起」（淺浮雕）等。

▲三川殿前的精美石雕。（新竹都城隍廟）

▼木雕爲建築之精華所在。（澎湖媽宮城隍廟）

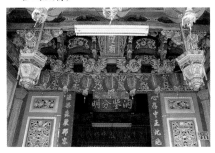

● 石雕

常出現於廟宇入口處，如台基、台階與欄杆、御路、門枕石、抱鼓石、石獅、石柱、柱礎、壁堵、石窗等。

● 木雕

傳統建築中運用最廣泛的一種雕刻，凡是木構件上都可能出現，但亦視結構上的功能而有其雕飾準則，例如結構性強者僅能淺雕，輔助性構材才施透雕。通常，藻井、斗栱、托木、吊筒、豎材、員光、斗與斗座、神龕等皆爲木雕作品。

● 磚雕

亦稱磚刻，技術流傳與陶、瓦的發展有關。台灣磚雕多承襲閩南風格，以紅磚爲主要材料，作品多表現於牆面或牆堵、門額、牆隅角、彎弓門等處。現存作品中，多以動物、植物、人物、器物及幾何圖案爲主。因爲磚易碎易破，雕刻圖案的難度甚高，近代已漸失傳。

▲「雙獅戲球」磚雕。（彰化元清觀）

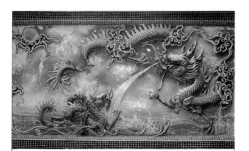

▲「蒼龍教子」龍堵泥塑。（台南興
　濟宮）
▼八仙人物交趾陶，精緻傳神。（台
　南佳里興震興宮）

塑造

塑造的材料以磁土、石灰或黏土為
主，經手工捏塑成形後上釉，再燒製
成泥偶、陶偶或圖案，常見的有交趾
陶、泥塑、銅塑。

●交趾陶

低溫陶的一種，以陶土為原料，捏成
中空模型，先上釉再以低溫燒製。形
態分為半面與整體兩種，圖案可分解
成獨立單元，燒製完成後再以石灰拼

組並黏貼於壁面，多用於廟宇或大宅
的龍虎堵、水車堵、窗欄、鵝頭、門
楣、脊堵或牆堵上。

●泥塑

內以鐵絲做骨架定出雛形，再以黏
土、石灰滲入少許棉花纖維搗勻成泥
後捏製成形，最後再上粉底、漆色彩
即可，作品多出現於建築物的屋脊或
水車堵上。

▲「仙女騎鳳」屋脊泥塑。（鹿港龍
　山寺）
▼開模印花泥塑八角窗。（台中林氏
　宗祠）

▲水車堵上的日治大正時期花鳥剪黏。
（大龍峒保安宮）

鑲嵌

鑲嵌是以不同質感或顏色的材料從事鑲砌的裝飾藝術，大多運用於小木構件上，如神案的鑲貝、木紋鑲嵌、櫺窗的木作花雕鑲嵌等，廟宇外部則以剪黏為代表。

●剪黏

又稱剪花，係一種融合交趾陶與泥塑的作法，為中國南方建築裝飾的特色，主要出現於廟宇的屋脊規帶，山牆、水車堵上亦常見。製作時先以鐵絲為骨架，再以灰泥塑成立體圖案並漆以顏色，最後用鐵剪刀剪下的碗片或陶片黏貼於表面。

●洗石子

此法在台灣流行於二○年代，大多在泥塑作品快完成時加入小細石粒，使作品較不易龜裂，然後又在泥未全乾時以水噴洗，使小石粒凸顯出來。經噴洗後的作品，質感極似石雕作品。

●磨石子

亦為二○年代流行的產物，差別在於磨石子作品多為平面，洗石子卻有平面也有立體。磨石子作法是先以銅線圈成平面圖案輪廓，再將不同色彩的水泥加小石粒填入圖形內，待水泥全乾後，再加以磨平打光。

●鑲木或鑲貝

又稱「茄苳入石榴」，多表現於傢俱上。鑲貝時，將貝殼與不同色澤的木料交互鑲嵌；鑲木時，則多以深色的紅檜、茄苳木、烏心石等木料嵌入淺色的黃楊木、石榴木中。

組砌

組砌即利用建材原有的造形，以相同材料重覆排列或排成圖案，使之產生豐富多變的效果。材料有石、磚、瓦、花磚、瓶、甕、彩瓷面磚等，常見的有用瓦組砌成瓦花牆、用磚排出「喜」、「壽」、「卍」字等吉祥圖案的窗、用卵石組砌的石牆、用大小不同石塊排組成園林的鋪面圖案，或用酒甕排砌成的甕牆。

彩繪

建築物的彩繪，是用各種色彩的油漆對樑枋、斗栱、柱、牆、天花等可見部位進行刷飾，繪製出花紋、圖案、鳥獸及人物故事等，既能增添美觀，對木構件又有防腐、防蟲、防日曬的保護作用；依工法及形態可分為平面彩繪、披麻彩繪、浮雕彩繪等，亦可依施作部位分為門神彩繪、樑枋彩繪、壁堵彩繪等。

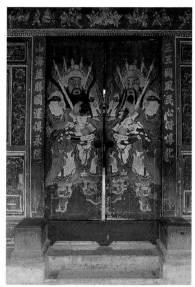

▲秦叔寶、尉遲恭門神彩繪。（鹿港三山國王廟）

附屬文物

●碑

以石碑最常見，亦有木質碑。它多嵌於牆上，內容多數以闡釋建廟經過與捐款記錄為主，也有說明廟宇規模的建築圖碑。獨立式的石碑較為講究，有碑體與碑座，碑體上首常刻有雙龍護聖旨，周緣淺雕草花裝飾，中間刻主文。清代早期還會在一塊碑上同時出現滿漢兩種文字。碑立於一個穩固的梯形台座上，正面多雕麒麟，講究的另雕「贔屭」（形似烏龜）馱負著碑體。

●聯對

對聯多刻寫在門框及柱子上，字體有篆書、隸書、楷書或行書等，其內文

與落款年代可為研究廟宇歷史變革提供印證。

●匾額

匾上除主文外，左右並有捐贈人、其頭銜落款與年代，最為珍貴的是皇帝御賜的匾額，有時正上方還刻有皇帝印璽。廟宇常因所存的古匾而得以確定其創建年代與創廟歷史。

●神像

來自不同地區的早期移民，會帶著家鄉的守護神渡海來台奉祀。除了佛、道教神祇外，不同行業、年齡、性別也都有各自的守護神，如海神媽祖、農神神農大帝、商業神關公等。因此，從廟宇奉祀的神祇，也可推知當地移民的族裔與當時的開發情形。

▲台南大天后宮後殿神龕上方懸有一塊清同治年間由三郊所獻的「一六靈樞」匾。

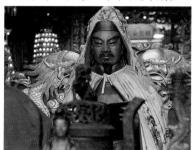

▼關聖帝君聖像。（新竹關帝廟）

廟宇的興建過程

廟宇是神明的殿堂，也是信徒的膜拜之所，故建造廟宇必有一套複雜的規矩與艱深的技巧。正統方式是自大陸廟宇分香或迎請分身來台，其他也有因靈異事蹟而建廟者，如香囊掛在樹上，或山中有光、海上漂來神像等。先有了神像，然後才決定建廟。

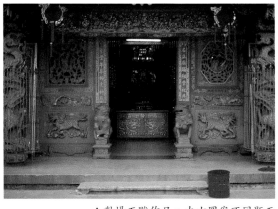

▲對場石雕作品，左右圖案不同顯而易見。（竹南中港慈裕宮）

▼對場網目斗栱左右各異，可惜今已拆除。（新莊地藏庵）

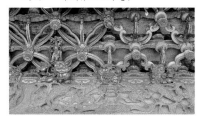

建廟之前先要相地，通常都會請堪輿師確認風水，並請地理師定方位，再由大木匠師負責設計，決定廟寬、深度及高度，配合所供奉的神祇作適當的安排，才能正式興工。

對場

台灣廟宇興建過程中，有因規模太龐大，或急需完工，或為壓低工程造價，抑或人情難卻，而常見由不同匠師負責設計與施工營造一棟廟宇的方式，稱為「對場」或「拼場」。「對場」多指為各做各的，「拼場」則有卯上的意思，範圍包括木作、剪黏、彩繪等。

兩位匠師在同一時空下施工，有的廟宇以中軸線為界，採左右「對場」，有的則將前、後殿給不同師傅施工。無論如何畫分，匠師都得遵循一定的高度、寬度等基本尺寸規範來施工，故不會影響廟宇的整體性。

不論是「對場」或「拼場」，匠師為維持自己的聲譽，無不盡心盡力，甚至賠錢超時工作亦在所不惜，因此採這種方式興建的廟宇都特別華麗，趣味性十足，如大龍峒保安宮、萬丹萬惠宮為左右「對場」的廟宇；桃園景福宮、鹿港天后宮則為前後「對場」的廟宇。

建廟匠師與流派

　　台灣的匠派有來自閩南的漳州、泉州匠師，也有來自粵東的客家匠師，主要因各籍移民的地域觀念極強，彼此相互競爭且時有衝突，所以在廟宇的興建上也各自聘請本籍的匠師，從而直接影響到建築式樣與裝飾細節。

木作匠師

●王益順

來自福建以木作出名的泉州惠安溪底村，因家貧而隨木匠習藝，十八歲時即能獨當一面，日大正八年（公元1919年）受聘來台建造艋舺龍山寺，從此聲名大噪，在台灣留下的作品雖不多，影響卻很深遠，台北孔廟與艋舺龍山寺即為其重要作品。

●陳應彬

外號「彬司」，清同治三年（公元1864年）生於板橋木匠世家，為晚近

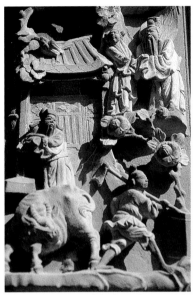
▲惠安石雕匠師蔣馨家族作品。（南鯤鯓代天府）

的漳派匠師代表。漳派作品的木棟架皆粗壯有力，陳應彬更是擅長螭虎造形栱，傳人有數十名。「彬司」設計的廟宇廣布全省，重要作品包括北港朝天宮、台北大龍峒保安宮、木柵指南宮等。

石雕匠師

●蔣馨

泉州惠安人，於日昭和二年（公元1927年）來台主持彰化南瑤宮的石雕。派下所雕的人物，姿態有如平劇的身段，造形生動，構圖嚴謹，雕線

▼北港朝天宮是漳派大木匠師陳應彬的代表作。

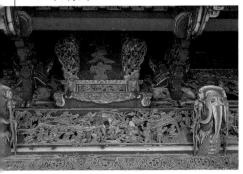

21

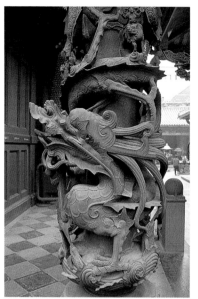

▲艋舺龍山寺大殿前龍柱，原爲辛阿救的作品，但毀於戰時大火。現存爲戰後由惠安名匠蔣文浦重建之作，造形簡潔又遒勁有力。

犀利。他與眾徒弟在台灣留下不少精美的石雕傑作，重要者有台南大天后宮、南鯤鯓代天府、鹿港天后宮等。

●辛阿救

粵東籍客家人，師承名匠，日大正八年（公元1919年）受聘爲艋舺龍山寺正殿雕刻龍柱而聲名大噪。作品多爲蟠龍八角柱，柱身含人物及水族，內容繁複，造形雄健有力，代表作品存於新竹都城隍廟、八里天后宮等。

泥塑剪黏匠師

●葉王

原名葉獅，生於清道光六年（公元

1826年），祖籍漳州，其交趾陶特色爲人物表情傳神、生動。作品散見於南台灣，如學甲慈濟宮、嘉義城隍廟、朴子配天宮等。由於他傑出的藝術成就，後人遂將他所開創的風格稱爲「嘉義燒」。

●何金龍

來自粵東汕頭，亦擅長書畫，在日昭和三年（公元1928年）修建佳里金唐殿後，聲名遠播，與北部名匠洪坤福合稱「南何北洪」，留下頗多作品，如學甲慈濟宮、台南竹溪寺等。可惜這些廟宇近年多已改建，原作大多已不存。

▲何金龍的武將剪黏，虎虎生風。（台南佳里金唐殿）
▼洪坤福的白瓷陶燒人物。（桃園八德三元宮）

▲彩繪名匠潘麗水的大尺寸泥壁畫。（大龍峒保安宮）

●洪坤福

人稱「尪仔福」，福建泉州廈門人，作品落款上曾自題「鷺江洪坤福」。他約在日明治四十三年（公元1910年）前後來台，曾參與北港朝天宮及艋舺龍山寺的修建，剪黏人物作品的特色為手腳修長，姿態優雅生動。他的傳徒頗眾多，門下有陳天乞、江清露等名匠。

彩繪匠師

●陳玉峰

本名陳延祿，生於日明治三十三年（公元1900），為台南地區重要彩繪師傅，二十五歲時於澎湖天后宮留下精彩作品，此後作品遍布全省，大型人物的表現特別細膩。台南大天后宮今尚留其代表作，另有其子陳壽彝與外甥蔡草如傳其衣缽。

●郭新林

生於日明治三十一年（公元1898年），出身彩繪世家，為鹿港地區彩繪匠師的代表，門神或樑枋上的人物、花鳥、山水均表現俱佳，鹿港龍山寺及彰化節孝祠為其代表作所在。

●潘麗水

生於日大正三年（公元1914年），師承其父（父親潘春源與陳玉峰為同門），作品以台南地區分布最廣，包括白河大仙寺、南鯤鯓代天府、台南大天后宮等，門神與壁堵彩繪的表現尤佳。

宜蘭昭應宮

建廟約一百九十餘年歷史的昭應宮，是宜蘭城內民眾的信仰中心，其建築之美亦為本地首屈一指。宮內的木雕「鑿花」、石雕及藝術風格，獨步北台灣，其「溜金斗栱」亦為目前台灣所見年代最早的作品。本廟與彰化孔廟、鹿港龍山

▲歷史悠久的昭應宮，為宜蘭城內以官帑敕建的媽祖廟。

寺、鳳山龍山寺、淡水鄞山寺，並列為道光時期寺廟中最具代表性的佳作，故在台灣廟宇與藝術研究價值上占有重要的地位。

▼昭應宮為清道光時期最具代表性的廟宇佳作。

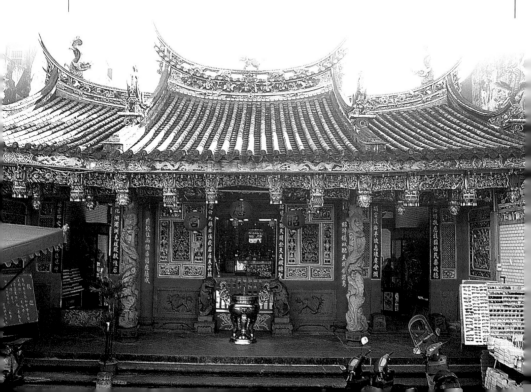

神祇事略

媽祖的傳說約始於北宋初，相傳祂經常顯神通救濟海難，為閩南地區與台灣濱海一帶的航海守護神。

媽祖廟中常塑有順風耳、千里眼二神，相傳原為匿藏於湄州桃花山中的兩怪，後經媽祖收服為其部下。有趣的是，民間亦因此傳說媽祖乃觀世音菩薩的化身，因為千里眼可「觀」千里災難，順風耳則尋「音」救苦，為媽祖「觀世苦、聽世音」，正巧符合「觀世音」之意。此說或為附會，但亦凸顯了中國人對於媽祖的崇敬與信仰。

建廟沿革

有清一代，幾乎所有廳治所在的媽祖廟都是以官帑敕建，藉以籠絡民心；位於宜蘭市區的昭應宮，大門前額也題有「敕建昭應宮」五字。它建於清嘉慶十三年（公元1808年），初建時為規模較小的兩殿式建築，坐西朝東，保持媽祖廟面向海的傳統，有庇護海上生靈之意。道光十四年（公元1834年），通判李廷璧題額「寰海尊親」，並將整座廟搬至對面，除了方位改成坐東朝西，格局亦擴大為今天的三殿式建築，原址則興建酬神戲台。改向的原因眾說紛紜，民間傳說廟宇轉向可以改變當地的「文運」，之後（公元1868年）此地才出了首位進士楊士芳。

昭和七年（公元1932年），昭應宮的山牆改為紅磚施作，內牆改貼當時流行的白磁面磚，並整修屋頂，但木雕與石作仍保存道光年間的原貌。昭和二十年（公元1945年），盟軍飛機轟炸宜蘭，昭應宮後殿的木造閣樓中彈塌毀，台灣光復後曾加以補修。民國五十七年，拆戲台改建商店，後殿則拆建成水泥樓房，只存留下三川殿和正殿。民國七十五年，廟方以鋼筋水泥重建後殿閣樓，近年更重新彩繪上

▼昭應宮主祀救助海難的媽祖。

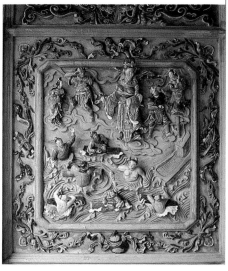

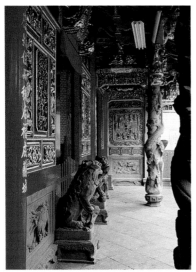

▲三川殿前廊的石雕與木雕，雕工皆精湛絕倫，構圖亦流暢完美。

漆，原來的古樸面貌已不復見。

　　值得一提的是，日治時期的「文化協會」和「民眾黨」，常在宮前廣場舉辦文化講座，宣揚民主和對抗殖民政府思潮，抗日領導人蔣渭水曾在後殿設「讀報社」，由其弟蔣渭川主持。

空間與配置

　　昭應宮位於清代宜蘭城內的中心位置，乃貫通南北的主要通衢，即現在交通繁忙、人聲嘈雜的中山路上。它的格局屬於面寬窄、進深長的長形街屋式三殿廟宇，從廟埕、三川殿、中庭、正殿、後天井至後殿，深達六十多公尺。各殿雖然都是三開間，但卻藉由各開間面寬、進深、柱位與柱的形式，來呈現尊卑次序的空間感

建築特寫 （參見右頁動線圖）

❶ 寺前埕

　　昭應宮是面闊三間、進深三進的狹長形廟宇，北側銜接民房，南側尚留一小巷。前埕的空間狹窄，緊臨馬路，外觀現在看來似為街屋所包護。

❷ 三川殿前廊

　　昭應宮的三川殿大致仍保留清道光年間的風貌，正立面的各部比例優美大方，有大廟的氣勢，屋頂為中央抬高的三川脊形式。最特別的是，中間抬高的部分做成了「西施脊」，即脊上加脊，兩脊之間雕花鏤空，使得屋頂顯得高聳而華麗。簷下的繁紋華飾與門堵的細木雕刻，也令人嘆為觀止；龍柱、石獅、石枕、壁堵更是精采絕倫的石雕傑作。

　　龍柱是以泉州白石刻成的圓柱，龍身朝下，龍頭奮力往上竄起，造形渾厚大氣，線條柔滑圓潤。柱底為青斗

▼簷口設置共十二個吊筒，有白菜、花籃、宮燈等形狀，十分壯觀。

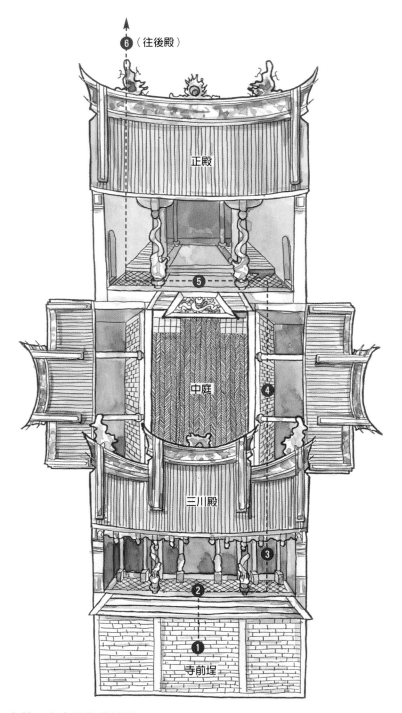

（往後殿）⑥

正殿

⑤

中庭

④

三川殿

③

②

寺前埕

①

●宜蘭昭應宮導覽動線圖

石雕成的八角形柱珠，與白色的龍柱相互搭配，青白相間，尤為生動。

　　石獅以青斗石刻成，立於門兩邊鎮守廟門、歡迎賓客，同時也有穩住門柱、防止鬆動的功用。雄獅腳踩繡球，雌獅則要弄著小獅，獅身採立姿，頸部拉長，整體呈修長的曲線，姿態玲瓏，神情溫馴討喜，可謂是全台灣石獅名列前茅之佳作。位於石獅旁的麒麟石堵，麒麟作前跑回望狀，顧盼留情，亦十分可愛。對看牆的龍虎堵，龍堵雕雙龍翻騰海面，風起雲湧；虎堵則雕母子虎，造形簡潔，具樸拙之氣。

　　門神彩繪近年來已經宜蘭名彩繪畫

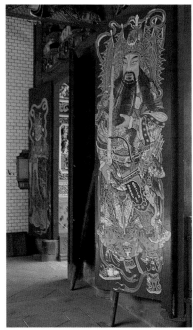

▲近年經宜蘭名彩繪畫師顏文伯重繪的門神彩繪。

師顏文伯重繪，門扇格心則以八隻透雕螭虎盤繞成花瓶形狀，旁邊搭配朝外飛的蝙蝠。此件木雕精品屢遭偷竊，現為仿作新品。縧環板亦以兩隻螭虎圍成小香爐，四角各配以蝙蝠。正門上插有龍頭形門簪，側門則是鯉魚形門簪，魚身翻躍，捲起浪花，生動異常。龍頭與鯉魚兩者和合，意為「鯉魚躍龍門」。

　　前廊橫樑上置木雕獅座，獅背上立「戇番」抬栱，作用是將屋頂的重量傳送到屋牆或柱子。簷口設置一排吊筒，作白菜、花籃、宮燈等形狀，十分壯觀。豎材刻的是倒爬獅子，造形

▲龍堵上雕有翻騰海面的雙龍，呼之欲出。
▼大門兩側的青斗石石獅，是台灣石獅代表佳作。

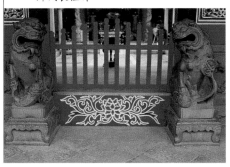

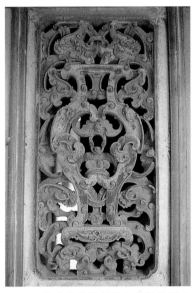

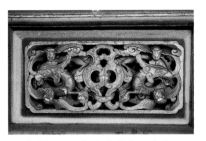

▲綠環板以兩隻螭虎圍成小香爐，四
　角各飾以蝙蝠，立體感十足。

可愛，人物坐騎的造形亦極為精采。
員光一邊刻成亭台閣榭、長條卷軸形
的「文戲」，另一邊則刻畫戰馬奔騰
的「武場」三國故事。另外，排樓做
五彎連栱，均雕螭虎造形，滑溜的曲
線甚為活潑。

❸ 三川殿內部

作為廟宇門面的三川殿，既高挑又明
亮，精緻細密的雕刻則予人明快大方

▲以八隻螭虎盤繞成花瓶形狀的門扇
　格心，旁配朝外飛的蝙蝠。
▼高挑明亮的三川殿內做二通三瓜加
　疊斗，鰲魚與飛鳳造形的托木靈動
　而醒目。

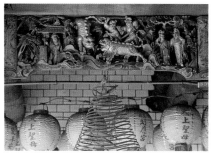

▲三川殿內的員光，上雕「武松打虎」故事。

▲方形柱珠上淺雕書卷與飄帶。

之感。「架內」做二通三瓜加疊斗，托木有鰲魚及飛鳳造形，皆呈靈活欲動之姿。大門左側的牆壁上，原來橫放著一方噶瑪蘭廳首任通判楊廷理於咸豐六年（公元1856年），為嚴禁差吏需索社番貼費而示的「奉獻嚴禁」碑，高約六、七尺，寬三尺，近來已被宜蘭縣府文化中心移走。

❹ 中庭

中庭兩側有捲棚式過廊，正殿前為青斗石雕成的雲龍御路，龍頭居中，龍爪四伸，狀極威嚴，是精采絕倫的石雕傑作。一旁置有一座古石香爐，為廟內的珍貴文物。

❺ 正殿

由於正殿是整座廟宇的重心，故藉由台基墊高八十餘公分，以突顯其崇高地位。另外，殿前除了有龍柱，中間並未出吊筒，與三川殿相較之下倍覺高敞、簡潔而舒朗，呈現出祭拜空間的莊嚴肅穆。其棟樑結構、木雕石作及部份彩繪，至今仍保留著清道光年間的風貌，實屬難得。

正殿前龍柱相較於三川殿龍柱顯得更高，為泉州白石浮雕，龍身起突更明顯，龍身四周妝點著雲紋及波浪，雕工十分圓熟，屬於道光時期風格的單龍盤圓柱，藝術水準極高，柱珠則是八角形青斗石雕。前廊下掛置一座古鐘，高約一百一十公分，鐘口呈波浪狀，上鑄咸豐九年（公元1859年）製以及捐獻者姓名。正殿內棟架採三通五瓜式，瓜筒造形飽滿，瓜腳修長，是漳派建築的特色。

正殿主祀媽祖，但有大媽、二媽、三媽之分。大媽本為白臉，因昭應宮香火鼎盛而熏黑，是鎮廟的主神；二媽為紅面，專管「文」科，三媽為黑

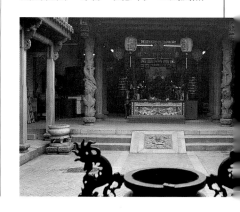

▲正殿前的單龍盤圓柱，乃清道光時
　期風格的泉州白石浮雕作品，雕工
　圓熟。

面，專管「武」考。木質神龕雕鏤細
膩，古色古香，龕上有「澤覃海宇」
古匾，是道光皇帝御筆所賜。另外，
殿內還有咸豐八年（公元1858年）的
「恩德齊天」匾、同治七年（公元
1868年）的「澤周海甸」匾，以及光
緒七年（公元1881年）的「恩周赤子」
匾等。神案前的木香爐係首任通判楊
廷理於嘉慶年間所贈，殿內石柱上亦
鐫有道光文人所題的古聯對數幅，足

▲鯉魚形門簪，魚身作翻躍狀，生動
　異常。
◀中庭兩側有捲棚式過廊，正殿前置
　雲龍御路青斗石雕。

見本廟深受民間及朝廷重視的歷史性
與代表性。

❻ 後殿

後殿是廟方於民國五十七年以鋼筋水
泥增建的二層式建築，樓下供奉觀世
音菩薩。二樓奉祀水仙尊王「禹
帝」，右側龕奉祀開山和尚與修建捐
功者祿位，左側龕則祀被尊為「三大
老」的楊廷理、翟淦與陳蒸。這三位
施政有功的清廷官吏，其木雕塑像面
貌傳神栩栩如生，極富歷史意義及藝
術價值。它們的年代已相當久遠，最
初是奉祀在宜蘭市的舊孔廟內，而後
輾轉遷祀各廟，近百年來則供奉在昭
應宮，是見證蘭陽開發歷程的重要史
蹟文物，也透露出宜蘭人對於開蘭先
賢的追懷與感恩。

▼後殿奉祀勤政愛民的清廷官吏「三
　大老」：楊廷理、翟淦與陳蒸。

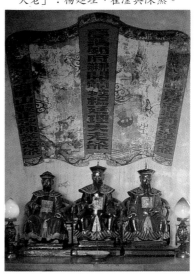

淡水鄞山寺

淡水鄞山寺又稱「定光佛寺」，可說是淡水地區的文化瑰寶。本廟建於道光三年（公元1823年），至今約已有一百八十年，為全台僅有的一座閩西汀州形式廟宇，現仍保有原貌。甚至連一般寺廟都極難保存的屋脊泥塑，鄞山寺都仍維持道光時期的原物。

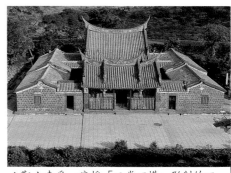

▲鄞山寺為一座採「二堂四橫」形制的四合院寺廟。

　　鄞山寺乃台灣早期少數閩西汀州移民所建，供奉原鄉守護神定光古佛，今日仍為淡水、三芝和台北附近汀州人所崇祀。當年，兩廂設有接待同鄉子弟抵台住宿用的汀州會館，是台灣今日僅存的前清會館。

▼鄞山寺背靠大屯山，面對淡水河口，廟前有一半月形水池。

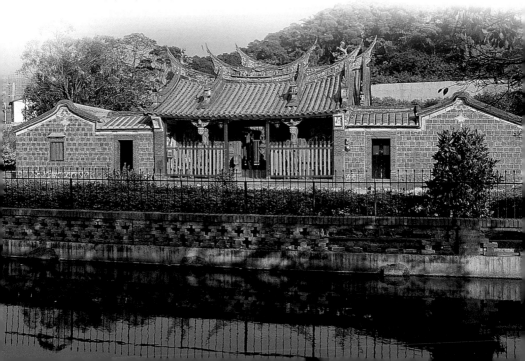

神祇事略

定光古佛的信仰主要分佈在中國閩西的客家地區，其他地方較少見。汀州移民於清中葉渡海來台，定光古佛信仰也隨之傳來台灣。

定光古佛的來源有很多種傳說，流傳最普遍的版本是他原爲唐末宋初的高僧，俗家姓鄭，泉州同安人士，自幼即出家，得道後在汀州地區傳法。他曾爲地方除蛟患，隱居福建省武平縣南巖時又收服了山中的猛虎和巨蟒，鄉民因此非常尊敬他，建庵供養。他於八十二歲時坐化，多年後當汀州城遭賊寇圍攻，相傳他顯靈退敵，使全城轉危爲安。朝廷於是頒賜匾額，將他住過的庵寺賜名「定光院」，他也因此被尊爲「定光佛」，從此成爲閩西汀州人的守護神。

創建於清道光三年的淡水鄞山寺，由汀州移民羅可斌獻地（滬尾山頂舊后庄仔）、張鳴崗等人捐建。「鄞」即福建省汀州的鄞江，乃當地極重要的河川。當年汀州移民來台，不只迎來了守護神定光佛並建寺奉祀，也將故鄉的山川鐫成寺名「鄞」山寺，以誓永誌不忘。

鄞山寺除了作爲汀州人心靈上的寄託，也兼具照應同鄉後進的實用功能。汀州人士屬客家籍，當年來台主要從滬尾港（今淡水）上岸，因勢力比起閩南或粵東潮汕相對而言較小，爲了接應後來的鄉親，於是興建守護

▲定光古佛的信仰分布在中國閩西汀州的客家地區。

廟「鄞山寺」兼會館，提供初來乍到的同鄉一個暫居之所。

建廟沿革

鄞山寺在道光二十三年時曾整修正殿，後於咸豐八年（公元1858年）、大正三年（公元1914年）也做過修繕，但大抵保有原建之貌。到了日治時期，由於來台的汀籍移民日漸減

少，鄞山寺兼具的會館功能逐漸消退，成爲純粹宗教禮拜之地。民國七十八年，鄞山寺經公告爲二級古蹟，民國八十年廟方曾予以大肆整修，歷

時三年始完成今貌。寺前左側原本留有羅可斌兄弟的墳塋，整修時已將之遷至寺右畔的空地，另建一座六角形墓亭安置之。

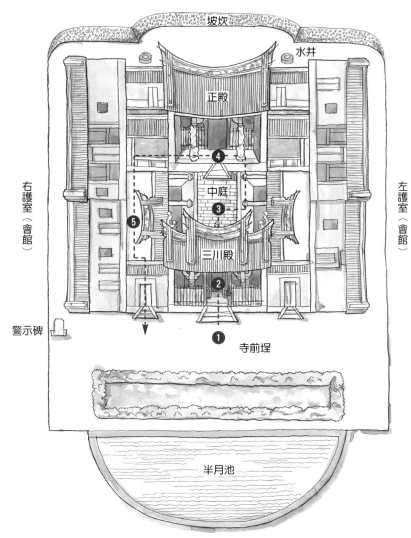

●淡水鄞山寺導覽動線圖

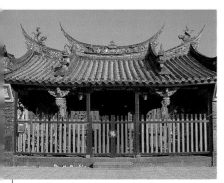

▲鄞山寺保存了道光初年原貌，如格局、雕飾、木柵門等，全台已無出其右者。

目前，鄞山寺仍由汀州後裔負責管理，在每年農曆正月初六定光佛誕辰之日，都會舉行盛大慶典。

空間與配置

鄞山寺坐東朝西，背靠大屯山，左倚觀音山，前朝淡水河口，形式雄偉壯觀，因廟前有一半月形水池，廟後左右各有一水井，就像有兩隻眼睛與一張嘴，屬於風水上之「蛤蟆穴」（或名水蛙穴）格局。

鄞山寺的整體呈橢圓形，屬於所謂

▼鄞山寺兩廂當年設有接待同鄉子弟住宿用的會館。

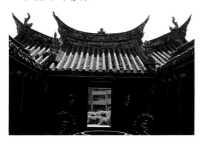

「七包三」格局：總面寬七間，包夾住中軸主體三間，為兩殿、兩廊與兩護龍圍出天井的空間。以客家建築用語來描述，可謂之為「二堂四橫」的四合院式寺廟。

屋面除了三川殿明間、兩廊以及正殿採二落水燕尾脊，其餘皆採馬背形式，以區別主從。寺前的院旁有警示碑一座，告示寺院四周禁止閒人聚黨糾眾、賭博，或擅造事端，並勸勉後代子孫要懂得珍惜與謹守得之不易的功業。

建築特寫（參見左頁動線圖）

❶ 三川殿前廊

為寺廟的入口，位置顯著而重要，樑

▼三川殿布滿木雕、石刻、泥塑等，堪稱道光時期的廟宇代表作。

柱與棟架間布滿了木雕、石刻、泥塑、剪黏及龍柱，精美豐富，為道光時期的代表作，如今大體上仍保存了道光初年原貌。

鄞山寺大門兩側有螭虎石窗，由四隻螭虎盤成香爐圖案，螭虎的造形古樸矯健，香爐的構圖嚴密、雕痕樸厚，俱是石雕佳作。門口龍柱乃圓形石柱上盤單龍，頭下尾上，線條流暢的龍身微凸出於柱身，柱上刻有「道光三年吉旦」。

大門石條門楣上有浮雕「龍鳳呈祥」，兩側門楣則為「螭虎團壽」與「螭虎團福」，均頗具特色。門楣上的排樓斗栱只置五彎枋與連栱，疏密相間有序。中門邊並立有抱鼓石以穩定門柱、防止搖動。

對看牆龍牆虎壁上有定光佛除蛟、伏虎故事等主題的泥塑，由此可見當

▼中門邊的抱鼓石，上雕花草、卷螺與廟宇中少用的包巾紋圖案。

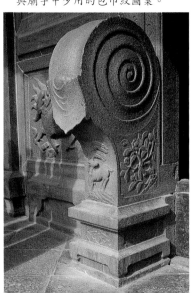

年工匠審慎的用心，務求達到完全符合文獻的記載。如今雖已經過歷代修葺，仍未失原味，依然呈現當年的巧手慧心與拙趣。

在龍虎堵牆下有一組精彩的泥塑，內容是雙獅戲要旗與球（「祈求」）及兩隻麒麟舞弄戟及磬（「吉慶」），構

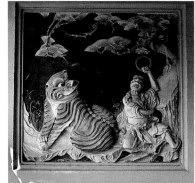

▲「定光佛伏虎」、「麒麟舞戟與磬」（吉慶）的泥塑，至今未失原味。
▼三川殿前廊對看牆的龍堵上有定光佛除蛟圖樣。

▲三川殿內的鰲魚托木，生動得狀似
振翅欲飛。

▼三川殿二通架上置「劉海戲金蟾」
斗座。

圖雖簡單卻極生動活潑。前步口廊簷
下也有精巧的吊筒（木雕垂花），與
可愛逗趣的豎材（倒爬獅子），頗值
得佇足觀賞。

❷ 三川殿內部

面寬三間、縱深三間，架內做二通三
瓜，採對稱的棟架。二通架上的斗座
原應為瓜筒，現卻雕成「劉海戲金
蟾」，象徵帶來財富及好運。大通樑
下與柱交接處有雕成振翅欲飛的鰲魚
「托木」，姿態威猛誇張。三川殿內棟
架的後步通做麒麟托古琴的斗座，回
首顧盼，靈活優雅。

三川殿後步廊簷下的步通樑頭以龍
首為豎材，不同於常見的倒爬獅造
形，下方再做精緻的蓮花吊筒。後步

▼三川殿的後步通上做麒麟托古琴斗
座，活潑優雅。

廊架上的「坐鎮海門」匾乃於清同治
五年（公元1866年）所立，尤具歷史
意義。

❸ 中庭

這裡可見到因尊卑序位而以不同形式
表現的柱子：中央重要部位採用圓形
柱，兩廊用方形柱，前後步廊則用八
角形柱，反映出不同的等級地位。

▼以龍首為豎材、下方再做精緻蓮花
吊筒的少見搭配。

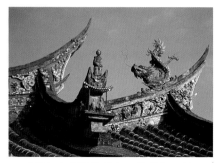

▲屋頂上有剪黏裝飾與人物泥塑，均
　古意盎然。
▼有「福」、「壽」字樣的瓦當與
　「牡丹」、「飛鶴」圖案的滴水。

　　屋頂的瓦當與滴水圖案有「福」、
「壽」等字樣，以及「牡丹」、「飛
鶴」、「蓮花卷草」、「雙龍搶珠」、
「有鳳來儀」等圖案，將鄞山寺的簷
口上粧點得多姿多采。屋頂的剪黏裝
飾雖經過整修，但部份尚留有完好的
道光建廟時所留的碗片鑲嵌精彩作
品，中脊堵以人物為主，一旁配有戲
台，兩側有花草等裝飾，細緻的花瓣
色澤鮮艷亮麗依然，正殿脊堵內則為
雙龍護寶珠。左廊牆上另嵌有幾方清
代石碑，碑文記載了建寺經過、捐建
者功德芳名等，供後人進一步了解鄞
山寺的歷史事蹟。

❹ 正殿

　　正殿面寬三間，縱深五間，步口廊置
捲棚，架內為三通五瓜六柱，用料纖
肥適中，結構簡明而順暢，顯示當年
匠師的技巧相當熟練。

　　神龕內的定光古佛神像為軟身塑
法，神態安詳莊嚴，栩栩如生。軟身
神像是以木料做出有關節的骨架，再
敷上灰泥而成。此尊神像據說是自福
建武平縣巖前祖師廟中迎回，自是不
同凡響，因為原鄉巖前祖廟的定光佛
像已毀於文化大革命，淡水鄞山寺之
佛像因此更形珍貴。神龕上「大德普
渡」、「是登彼岸」等立於道光四年
（公元1824年）的匾額，以及落款道
光二十三年（公元1843年）重修的正
殿柱，皆是今人可從中窺知此廟歷史
淵流的珍寶。

　　正殿後的排樓使用「一斗六升」，
殿內的點金柱上有龍形托木，造形巨
大、神態威武。

　　正殿簷下則作八角蟠龍柱，姿勢生

▼正殿「架內」做三通五瓜，是台灣
　傳統建築中極正式的作法。

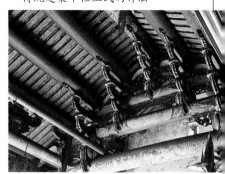

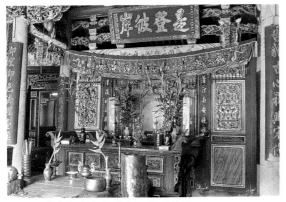

▲正殿神龕上有立於道光四年「是登彼岸」匾。

▼正殿中的點金柱上的龍形托木，造形巨大。

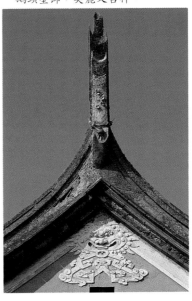

面區額亦無比珍貴，可惜屢次遭竊，損失慘重，原物已不復存。

❺ 左右護室

護室昔日爲汀州會館的客房，乃提供鄉親住宿之用，現已久無使用，僅在後廳中奉祀當年捐建者的牌位。

整體而論，鄞山寺現爲台灣僅存前清時期會館之事實，凸顯了它在歷史文化研究上的重要性，而它在地理形勢與配置上的細心規畫，更使之具足了古建築研究上的珍貴價值，值得台灣世代子孫珍視。

▼正殿山牆上的「祥獅啣磬牌」泥塑鵝頭墜飾，美麗又吉祥。

動剛健，龍柱下的礎石凸於地面，造形如覆蓮式。此爲宋時遺風，爲台灣所少見。

還有正殿山牆泥塑的鵝頭墜飾「祥獅啣磬牌」，下方加懸雲紋及吊珮裝飾，除了大大美化了大片的山牆，並另取其「慶」的諧音作爲吉祥的象徵。寺內所藏的文物，本有道光年間傳下的精美神龕與神案桌（後者爲道光二十三年製），造形與雕飾俱佳，以及一具形制罕見、充滿古拙韻味的鐵鑄鼎等，而散見於殿內的碑文與六

大龍峒保安宮

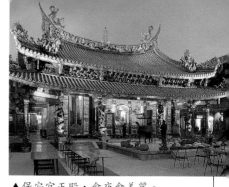

大龍峒保安宮奉祀保生大帝，爲泉
州同安人的主要信仰。除了主祀保
生大帝，又祀釋迦牟尼佛、神農大

▲保安宮正殿，愈夜愈美麗。

帝、孔子等，是儒、釋、道三教合一的廟宇，並配祀包含祈福、平
安、生育、醫藥、考試、娛樂等相關神祇。

　廟宇面寬十一開間，格局恢宏，莊嚴華麗，是清末三殿式大廟的標
準典型。日大正六年（公元1917年）大修時，大木結構由名匠陳應彬
與大稻埕郭塔對場興修，於左右兩邊的木雕上各顯神技，精緻異常，
爲台灣極著名的對場寺廟，與艋舺龍山寺、艋舺清水巖，並列台北三
大廟。

▼保安宮面寬十一開間，格局恢宏。

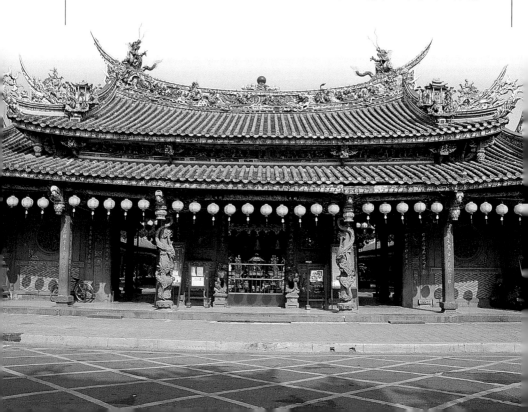

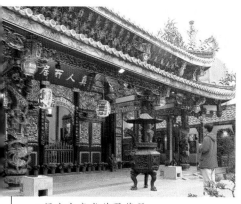

▲保安宮廟堂莊嚴華麗。

神祇事略

保生大帝本姓吳，名夲（音滔），字華基，號雲衷，福建省泉州府同安縣白礁鄉人氏，生於宋太宗太平興國四年（公元979年）三月十五日，於宋仁宗景祐三年（公元1036年）五月二日得道升天。大帝自幼即聰穎過人，博覽群經，更立志學醫以濟世，遂四處尋訪名師，學成後歸故里懸壺濟世，由於醫術高明，獲鄉人尊為神醫。據說保生大帝於宋仁宗時曾治癒帝后的宿疾，亦曾於明太祖起兵時顯靈助戰於鄱陽湖。除此之外，最為人津津樂道的，便是民間傳說有龍化身為老者，請求醫治眼疾之說；以及他為猛虎拔除鯁在喉中之物，使猛虎歸化不再傷人，並成為其座騎的故事。此虎後來也被尊為「黑虎將軍」。

保生大帝左右配有三十六官將，傳說原為玄天上帝的部下，在玄天上帝向保生大帝商借寶劍時充作抵押，當

廟宇小檔案

創建年代：清嘉慶十年（公元1805年）
主 祀 神：保生大帝
廟宇位置：台北市大同區哈密街61號
古蹟等級：二級古蹟
建築形制：十一開間、三殿兩護室的回
　　　　　字型帝后級廟宇

玄天上帝拒不歸還寶劍，保生大帝便留下他們協助自己濟世除妖。宋乾道年間，孝宗封賜「慈濟」廟額與諡號「大道眞人」，明代又加封「昊天御史」、「醫靈眞君」，今一般稱之為「大道公」，也稱「吳眞人」、「吳眞君」、「花轎公」、「忠顯侯」、「英惠侯」等。

建廟沿革

大龍峒保安宮俗稱大道公廟或大浪泵

▼大殿內供奉同安移民的守護神保生大帝。

宮，由福建同安籍居民從白礁慈濟宮（西宮）分靈來台，成為其信仰中心。本廟創建於乾隆年間，有確實歷史記載的資料則稱嘉慶九年（公元1804年），並可由前殿龍柱落款證實。咸豐五年（公元1855年）與同治七年（公元1868年）曾重修。日人治台時期曾占用本宮作為大龍峒公學校，後又改為國語學校第三附屬班與製筵會社。俟地方上紳請願，日人才同意遷離，地方便於大正六年至八年（公元1917至1919年）間重修，成就了今天的廟貌。當時的大木匠師由陳應彬與大稻埕郭塔對場興修，左右兩邊雕刻因此互異，保安宮遂成為台灣著名的對場寺廟。

▼前簷的八角蟠龍柱，為保安宮現存最早的石雕作品。

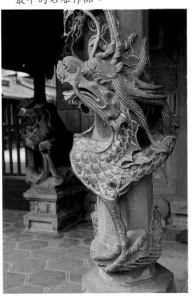

民國五十六年、六十六年及七十年，保安宮又整修了三次，並增建後進凌霄寶殿。民國八十四年開始的修繕，工期更歷經漫長的七年，於民國九十二年才完工，重現大正年間的風貌。此次整修不僅規畫嚴謹、材料講究，更由廟方直接和屬意匠師直接對口合作，不再透過統包工程系統分工，施工品質亦高，在古蹟保存專業領域中，樹立了「自籌經費修復古蹟、主匠合作模式的再現」之寺廟自建模式新典範。

空間與配置

保安宮位於台北盆地西北區，原無街市，後成為墾拓移民聚集之所。廟宇坐北朝南，後有大屯山為屏，左為龍峒山，得來龍去脈之勢。全廟面積約二千餘坪，包括三川殿、正殿及後殿，計由三殿與左右護室組成，平面布局呈回字形。宮後的新建大樓中，四樓為凌霄寶殿，供奉玉皇大帝；三樓為大雄寶殿，供奉釋迦牟尼佛等；二樓為圖書館。

建築特寫（參見右頁動線圖）

❶ 寺前埕

由於都市現代化，廟前的哈密街道路拓寬，致使廟貌有許多改變，原有寬闊前埕的大龍峒保安宮，成了緊鄰街道的廟宇。廟前另立有山門，而原來的寺前埕現已另闢庭園「鄰聖苑」與活動大樓「紫微閣」。

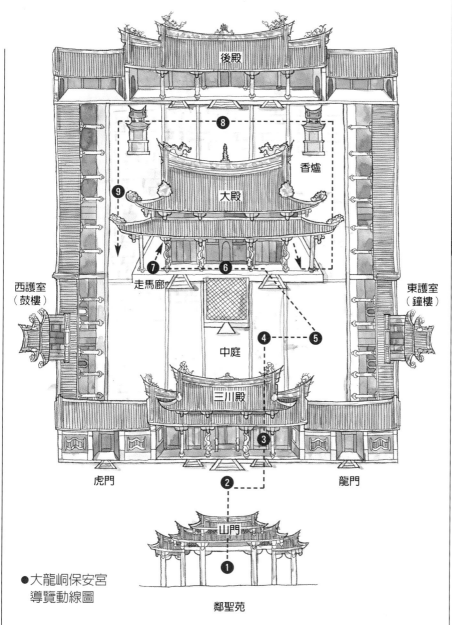

後殿

⑧

香爐

大殿

⑨

西護室
（鼓樓）

⑦

走馬廊

⑥

⑤

④

中庭

三川殿

③

東護室
（鐘樓）

虎門

②

龍門

山門

①

●大龍峒保安宮
　導覽動線圖

鄰聖苑

❷ 三川殿前廊

保安宮的第一進為五開間的三川殿，
門面雖寬五開間，加上左右兩旁龍虎

門各占三開間，使正面寬達十一開
間，形成神格中帝后級的寺廟。

　前簷的八角蟠龍柱，由上往下纏

雄獅張嘴、雌獅合嘴造形。入口兩側牆堵上有精緻的螭虎團爐石雕窗，石窗下還做狀如櫃臺腳的底座，相當特別；而麒麟堵與龍虎堵等石刻，則均碩大無比。龍虎門兩側的斗砌磚牆上，左右共置四扇雕工講究的書卷形竹節窗；磚牆轉角另做淺線磚雕，飾蝴蝶以寓「福」。

三川殿屋頂採「假四垂」形制，以突顯入口殿堂的尊貴；屋脊上有多彩的剪黏裝飾，屋簷下的水車堵亦有精彩的交趾陶人物與戰馬，為洪坤福（左）與陳豆生（右）的對場作品；龍虎門入口簷下的看架斗栱亦為對場作，虎門托木上留有匠師「泉州惠安

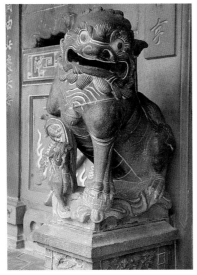

▲大門前的石獅，不論雌雄均開口，神態極為有趣。
▼三川殿入口兩側的螭虎團爐石雕窗下，做櫃臺腳底座，相當特別。

▲前殿左側簷口水車堵之交趾陶人物為洪坤福所作。
▼屋簷下的水車堵置交趾陶三國故事「捉放曹」。

繞，一雄一雌相對，係嘉慶九年（公元1804年）太學生陳常勇捐獻，為保安宮現存最早的石雕作品。大門入口前有嘉慶十四年（公元1809年）雕造的雌、雄二石獅，均為張嘴造形，神態極為有趣，有別於傳統閩南石獅的

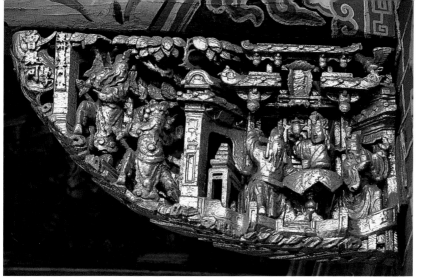

▲虎門簷下托木上，留有泉州惠安匠師曾銀河的落款。

……曾銀河」落款字樣。

三川門的彩繪原為名匠張長春之作，正門門神秦叔寶、尉遲恭皆栩栩如生，但於民國六十二年遭全部塗去，由另一位名師潘麗水重繪。七十二年，劉家正重描，並於九十一年再重繪。

保安宮於大正七年（公元1918年）大重修時，為了引發社會大眾的關注，特別舉辦了徵聯活動，請當代書寫名家將前九名聯句，篆刻於廟內石柱及門框上，不僅莊嚴了道場，亦具有歷史意義，至今乃可看到「戊午重修對聯第□名」字樣。

❸ 三川殿內部

三川殿進深三間，「架內」為七架，採三通三瓜式，樑身壯碩，瓜筒飽滿，壽樑上的看架斗栱多用螭虎栱，並飾以八仙人物雕作，兼有支承屋頂與裝飾的作用。後簷廊與前簷廊石柱的前、中、後三面皆刻對聯，以強調其重要性；明間後簷廊上有罕見的方

形浮雕花鳥柱一對，落款為嘉慶十四年（公元1809年）。後簷廊為了方便出入，簷柱與簷柱間不做實牆，兩側

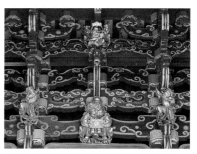

▲三川殿內的看架斗栱用螭虎栱，並配以八仙人物雕飾。

▼三川殿內後步口廊的架上有獅座與「戇番扛樑」。

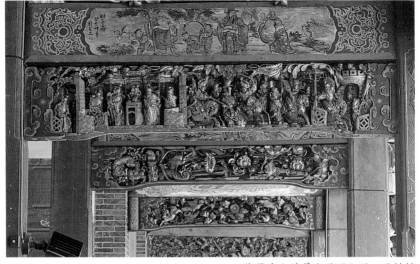

外端則設有彎弓門。

殿內的左右牆堵上嵌有石碑記載興修事宜，內容略提本宮的大木結構由陳應彬與郭塔主事，落款時間為大正十年（公元1921年）。

▼後簷廊上罕見的方形浮雕花鳥柱，雕琢中帶著莊重。

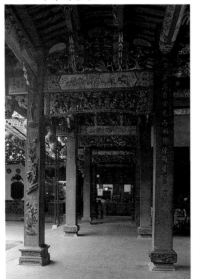

▲後簷廊上的員光雕琢細緻，呈排排開展之姿。

▼後廊員光上的福祿壽三仙雕飾，一旁可見「好工手不補接」字樣，「拼場」的挑釁意味濃厚。

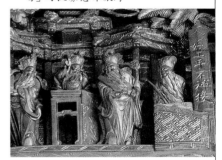

❹ 中庭

正殿前的大香爐，爐身飾兩位童子執戟（吉）並懸磬（慶），造形生動可愛。現為祭拜神明用的丹墀，上方原有一片塑膠遮雨棚，近年拆除後更壯大了廟宇氣勢。正殿前方屋簷下由斗栱組成的網目，飾有「八仙大鬧東海」

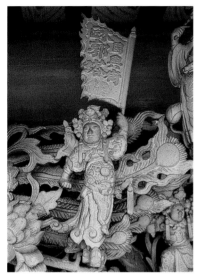

▲鼓樓的立面裝修與鐘樓大異其趣，可見是「拚場」之作。

▼鐘樓立面做三關六扇門，完全不同於鼓樓。

▲正殿屋簷下的網目斗栱飾有武將持旗，上書「國興街木匠郭塔作」，可見匠師對自己作品頗為自豪。

的浮雕人物，為當年陳應彬與郭塔兩位大木匠師精彩絕倫之作，屋頂上亦有多彩的剪黏裝飾。

❺ 鐘鼓樓

鐘鼓樓雖皆採單開間、歇山重簷屋頂及內捲棚式屋架，但若從鐘樓立十六根柱、鼓樓只立十根柱的事實來看，

▼鐘高五尺，為光緒十四年禪山信昌老爐打造的珍貴古物。

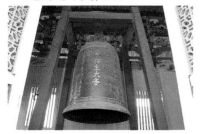

兩樓的棟架與外簷裝修明顯可見是「拚場」之作。樓裡的鐘高達五尺，係光緒十四年（公元1888年）由禪山信昌老爐打造，線條鮮明大方；鼓則是於民國六十八年新造。

❻ 正殿

正殿位於一正方形平台上，屋頂採歇山重簷式，內寬三開間，三面封閉，只留正面敞開，為敞廳式建築。殿前有兩對蟠龍柱，分別於嘉慶十年（公元1805年）與大正七年（公元1918年）所造，嘉慶年間所留的蟠龍柱立於外側。正殿神龕主祀保生大帝，兩側懸有陳維英等名士的聯對；配祀的三十六官將，係泉州名匠許嚴於道光九至

47

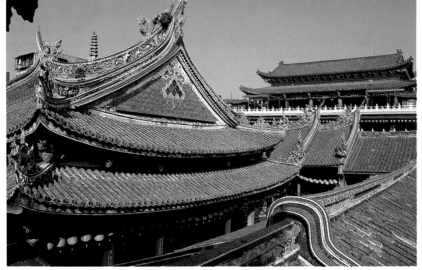

▲正殿屋頂採尊貴複雜的歇山重簷式。

十三年（公元1829至1833年）間雕塑的，前後費時達五年，雕塑藝術水準極高，深具傳世價值。左右對看牆上有「龍吟」、「虎嘯」交趾陶壁飾，為清末陶匠洪坤福於大正八年（公元1919年）所做，為少數留有大師落款之作品。

❼ 走馬廊

正殿外圍為一圈由二十根石柱圍成的簷廊，名為「四面走馬廊」。柱礎的造形豐富、變化多樣，有菱形、圓形、八角形等，均典雅殊常，頗具觀賞價值。

走馬廊外牆上，有台南彩繪大師潘麗水於民國六十二年施作的七幅大尺寸巨作，題材諸如：八仙大鬧東海、鍾馗迎妹回娘家、花木蘭代父從軍等，構圖嚴謹，筆觸老練流暢，用色華麗又不失典雅，可視為潘氏的重要代表作。

重簷間的水車堵有日治大正時期留下的精彩剪黏作品，亦採左右對場，

▲正殿外圍由二十根石柱圍成「四面走馬廊」，為等級崇高的建築始能設置的形式。

▶重簷間的水車堵留有「宇宙鋒——金殿裝瘋」的精彩人物剪黏。

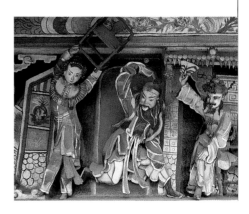

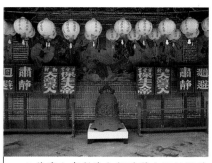

▲後廊上有彩繪大師潘麗水巨幅泥壁畫作、「執事牌」與荷葉邊唇古鐘。

作品以碗片拼貼製作，至今依然完整如新，爲全台僅見。後廊上則立有保生大帝出巡繞境時使用的「執事牌」，中置仿宋風格的荷葉邊唇古鐘，雖爲日治大正年間鑄造，但造形極古雅。

❽ 後殿

後殿面寬十一開間，中央供奉神農大帝，左側祀至聖先師孔子，右側祀關聖帝君。右側偏殿爲保恩堂，堂內供奉創建人、歷代重修先賢、住持比丘以及義勇公等神位。殿前的花鳥柱爲大正八年由「陳悅記」、陳應彬等陳姓族人所捐建；殿內的對看牆堵上，有圓形框內塑交趾陶龍虎壁飾，係泉州洛江西裡的蘇宗覃所做，非常生動傳神。

神農大帝又稱「藥王」、「五穀先帝」，農曆四月二十六日誕辰，與黃帝同祖同源，教民耕種、嫁娶，故又稱「地皇」。大成至聖先師孔子，春秋魯國人，開平民教育之先河，爲儒家宗師。關聖帝君關公，即三國時的

關雲長，一生忠義勇武，另有「協天大帝」、「三界伏魔大帝」、「關聖夫子」及「恩主公」等尊稱；義勇公乃拓墾時期「頂下郊拚」械鬥犧牲的泉州同安先民。

❾ 東西護室

東護室供奉福德正神、天上聖母、西秦王爺與田都元帥，西護室則供奉註生娘娘、池頭夫人、十二婆姐與值年太歲。護室內的兩側簷廊，採用少見的素雅磚柱，也有豐富多樣的泥塑窗飾及交趾陶。另外，西護室太歲殿內的圓磚柱旁，有一座大正八年時雕塑的「蓮花童子」錫製祭具，姿態優雅少見，亦不可忽略。

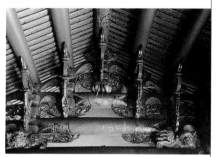

▲後殿棟架採三通二獅座二斗座一瓜筒的作法，複雜而有趣。

▼東西護室簷廊有眾多泥塑窗飾及交趾陶。

艋舺清水巖

艋舺清水巖與艋舺龍山寺、大龍峒保安宮並稱為台北三大廟。主祀的清水祖師，原為福建安溪縣民的守護神，其在台北的寺廟史與移民墾拓史上，因安溪人拓台的功業彪炳，而具有相當重要的價值。以建築物本身而言，它是全台北市最古老的廟宇，至今保存著清中期的台灣廟宇原貌，為清嘉慶、同治時期的台灣廟宇藝術及建築風格之代表，細部雕琢一派質樸古拙，在台灣現存古建築中誠屬罕見。

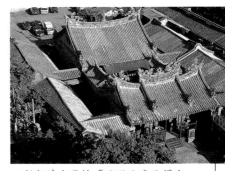

▲艋舺清水巖採「兩殿兩廊兩護室」格局，為「台北三大廟」之一。

▼清水祖師廟面寬三開間，廟內供奉泉州安溪移民的守護神。

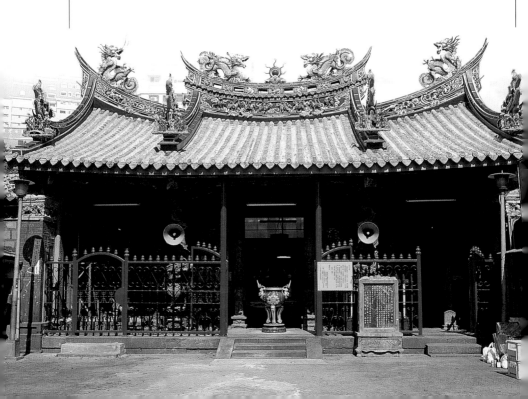

▲清水祖師施醫濟藥，廣弘佛法。

神祇事略

「清水祖師」陳昭應據傳爲宋人，於福建安溪的清水巖面壁參禪得道昇天，故又稱「清水巖祖師」。另傳爲明朝福建永春人陳應，修道成仙，蓬萊鄉民在萬曆年間大旱時求雨應驗，故又稱「蓬萊祖師」。又有一說爲屠夫，自行剖腹洗腸而得道，於麻章一地廣弘佛法，人稱「麻章上人」。

台灣今日可見的塑像面黑如鐵，相傳因其居清水巖時，畬鬼亦穴其中，鬼置上人於穴中，火燻七個晝夜不死，鬼服其神功，棄邪歸正，歸附其下，是爲張、黃、蘇、李四大將軍，祖師則因面部遭燻黑而又稱「烏面祖師」。特別的是，相傳每逢天災巨變前，「清水祖師」本尊便會落鼻示警，故又有「落鼻祖師」的尊稱。清

廟 宇 小 檔 案	
創建年代：	清乾隆五十二年（公元1787年）
主 祀 神：	清水祖師
廟宇位置：	台北市萬華區康定路81號
古蹟等級：	三級古蹟
建築形制：	兩殿兩廊兩護室的中型廟宇

末中法戰爭時，淡水人請奉此尊祖師助陣，事平後，淡水方面希望留下神像奉祀，艋舺方面不同意，後經雙方協議，祖師神像雙月供奉於淡水，而單月供奉於艋舺。今日已無此俗。

建廟沿革

艋舺清水巖俗稱祖師廟，是安溪移民的守護廟。清乾隆五十二（公元1787年）年，福建省泉州府安溪縣渡台移民募得三萬元，公推翁有來爲董事，自原籍湖內鄉清水本巖分靈而來，翌年五月開始興工，至乾隆五十五年（公元1790年）十二月落成。

嘉慶二十二年（公元1817年）六月，本廟遭颱風侵襲而毀損嚴重，董事翁有來再向鄉人募捐五千元重修。咸豐三年（公元1853年），因同安人與三邑人（晉江、惠安、南安）之間發生「頂下郊拚」，祖師廟因協助同安人而遭三邑人焚毀。事後，董事白其祥向安溪人募銀二萬五千元重建，於同治六年（公元1867年）四月八日展開整建工程，但是遲至光緒元年（公元1875年）方始完工。

到了日治初期，艋舺清水巖曾於明

▶三川殿中門的石柱楹聯，立於創廟時的嘉慶二十二年。

▼清水祖師又稱「蓬萊祖師」。此為立於光緒十一年的「佛化蓬萊」匾。

治二十九年（公元1896年），充作國語學校附屬學校。大正十一年（公元1922年），州立第二中學亦設立於此廟。其後雖屢經翻修，但迄今大體保持同治、光緒年間重建時的風貌。

空間與配置

艋舺清水巖坐東朝西，原共有三殿，前為三川殿，中為正殿供奉祖師爺，後殿則供奉媽祖，但後殿燬於日治時期的一場火災，迄今未重建。因此，現在的格局為二進兩廊兩護室，中軸上的主體建築面寬三開間，為「七包三」形式，兩殿間有左右廊相連共同圍住中庭，兩側護室與中軸建築則以過水廊相接，為台灣清中期寺廟典型格局。

建築特寫（參見右頁動線圖）

❶ 寺前埕

前埕今日因為兩側土地遭占用而呈長方形。寺廟面寬三開間，三川殿屋頂做硬山燕尾翹脊，開三門，中門前立

抱鼓石，並有一對粗壯的蟠龍石柱。近年，埕前添設一座新山門。

❷ 三川殿前廊

三川殿結構屬抬樑式，採兩坡硬山式屋脊，坡度相較於同年代建築來得較緩，屋頂剪黏則做「雙龍戲珠」；屋頭收頭處擺置「壽翁」及「仙姑」交趾陶作品，年代雖久遠，色彩仍然鮮艷生動。

廊上有觀音山石雕鑿而成的八角龍柱，龍身突出，盤結有力，八角形柱礎以佛家八寶雕飾。中門的門神彩繪

▼三川殿屋頂的剪黏，作工細緻，為近年重修之作。

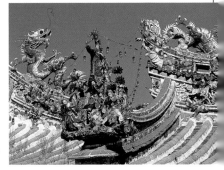

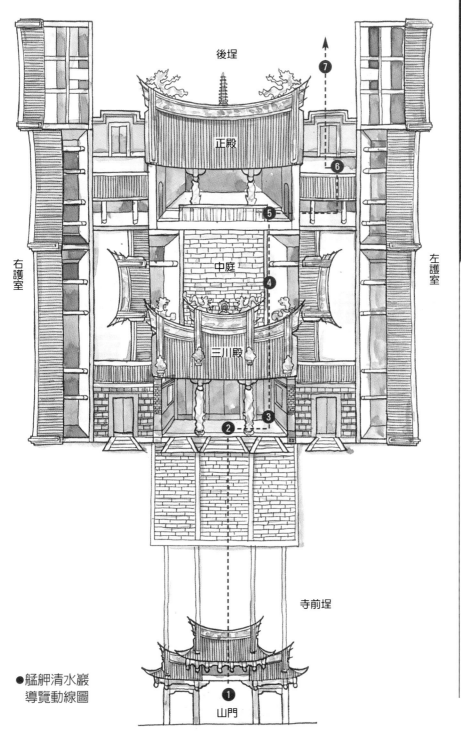

後埕

正殿

右護室

左護室

中庭

三川殿

寺前埕

●艋舺清水巖
　導覽動線圖

山門

❶ ❷ ❸ ❹ ❺ ❻ ❼

艋舺清水巖

53

▲中門神彩繪「哼哈二將」與次間的「四大天王」，乃台南名匠陳壽彝的作品。

「哼哈二將」，分別爲陳奇、鄭倫兩位護法天神；次間門上畫有掌管南方的增長天王（手執劍，意喻智慧進步）、東方持國天王（手執琵琶，意喻負責盡職）、西方廣目天王（手執傘，意喻多看）、北方多聞天王（手執蛟意，喻多聽），此乃「風調雨順四大天王」。這些皆爲台南繪師陳壽彝所繪，落款可見中門神的劍柄上。中門左右石柱上的楹聯，爲翁有來、翁有麟於嘉慶二十二年所立，上書：「爲清水，爲蓬萊，此地並分法界；是金身，是鐵面，入門便見眞容」。

龍邊（左邊）的抱鼓石，正面雕雙龍戲珠，背面是一對飛鳳；虎邊（右邊）正面雕雙虎下山，背面則是牡丹

花，均爲清同治七年（公元1868年）的作品。立面的牆身上有透雕的螭虎石窗，圓心爲「松鶴仙翁」與「麻姑獻瑞」，四角浮雕蝙蝠，寓意「福貴長壽如神仙」。腰堵有淺浮雕「卍」字與蓮花，寓意「綿延萬代」，裙堵上則雕刻代表吉祥如意、富貴平安的博古圖架，櫃台腳並有淺雕的螭虎、小花及飄帶。

對看牆的身堵上有清嘉慶二十二年（公元1817年）桐月落款之「南極仙翁」和「麻姑獻壽」磚雕，尺寸碩

▼三川殿前廊簷下立龍柱，中門兩側置抱鼓石，牆身則透雕螭虎石窗。

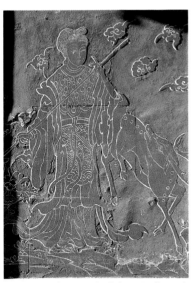

▲ 對看牆身堵上的「麻姑獻壽」磚雕，尺寸碩大，爲嘉慶二十二年創廟時所留。

▲ 對看牆堵上有「卍」字淺浮雕，寓意「綿綿萬代」。

▼ 牆堵上的殘詩斷句石雕：「雲橫秦嶺家何在，雪擁藍關馬不前」（出自韓愈）。

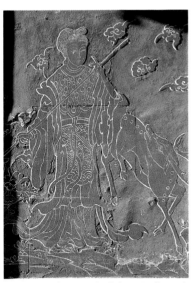左欄正文：

大，爲此廟初創所遺古物。裙堵爲傳統的左青龍、右白虎石雕，造形純樸。次間龍邊石堵的頂垛上，左刻「唐堯舉大舜」、右刻「武丁聘傅說」，身垛上左刻「文王聘姜尚」、右刻「商湯聘伊尹」等四聘圖；虎邊則以殘詩斷句來描寫春夏秋冬四季的景致，也頗清新：頂垛上，左爲「借問酒家何處有，牧童遙指杏花村。」（代表春，出自杜牧的〈清明〉）、右爲「秋水才深四五尺，野航恰受二三人。」（代表秋，出自杜甫的〈南鄰〉）；身垛上，左刻「童孫未解供耕織，也傍桑蔭學種瓜。」（代表夏，出自范成大的〈四時田園雜興一首〉）、右刻「雲橫秦嶺家何在，雪擁藍關馬不前。」（代表冬，出自韓愈的〈左遷至藍關示姪孫湘〉）。

❸ 三川殿內部

棟架採二通三瓜形式，瓜筒爲較肥短的金瓜形，瓜腳伸長包住肥碩飽滿的通樑，是爲趖瓜筒，瓜上飾有仙人與力士抬栱。山牆角柱的額枋上，亦裝飾著一對造形特別的木雕螃蟹。虎邊牆堵旁，置有一頂雕工精緻的神轎，

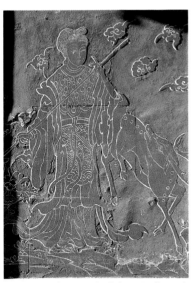右側直排標題：

▲三川殿內的彩繪書畫，爲台南名師
　陳玉峰所留。
▼趖瓜筒上飾有力士抬栱。

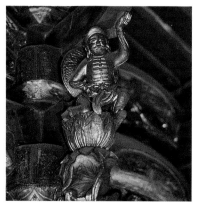

是祖師爺出巡專用的交通工具。

❹ 中庭

護廊的屋脊脊身分三段，中間做燕尾，次間做小脊，高低起伏，豐富了天際線。兩廊牆堵原留有台南名畫師陳玉峰的濕壁畫，從老照片中可見畫作仿如台南大天后宮，惜遭塗毀已不復存。現埕內利用舊有的柱珠做花臺，種植盆花，倒也趣味盎然，在繁鬧的萬華地區，卻還保有如此安寧靜謐的一隅，殊爲難得。

❺ 正殿

正殿採用硬山翹脊式屋頂，前有拜

▲虎邊牆堵旁置一頂雕工精緻的神轎。

殿，「架內」則做標準的三通五瓜。殿內施作左右探對場，除了棟架結構及雕刻略有不同外，山牆面的泥塑鵝頭墜飾亦有所差異。殿內並懸有光緒皇帝御賜的「功資拯濟」匾額。次間的桁木及壽樑採擱檩式，即桁木與壽樑直接插入山牆中。山牆外部露出磚柱、磚雕及水車堵，內壁採粉刷，呈現出前後之分。拜殿內有粗壯的蟠龍石柱一對，爲同治七年（公元1868年）所立；拜廊內對看牆上有「仙鶴松竹」的大幅窯後雕磚雕，尺寸爲一六〇公分見方。

殿內主祀清水祖師，神龕上「即是清水」匾爲同治年間所立；配祀天上聖母、文昌帝君、關帝聖君、大魁夫子、福德正神等，可說是一座融合儒、道及民間信仰於一爐的廟宇。明間內的祭具眾多，主要以「五供」，

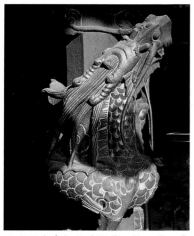

▲拜殿內有粗壯的蟠龍石柱一對，爲同治七年所立。

即一座香爐、一對燈、一對燭台爲擺設單位。其中較爲特別的是在案桌兩旁，一對約二百公分高的錫製大燭台，作工細膩且歷史悠久，爲光緒五年（公元1879年）製；另外，木製的古老香爐亦古色古香，爐左右兩側各有大耳，耳內雕松鼠及葡萄，爐邊做竹節柱，爐心透雕雲龍，爐四腳做蟠虎咬腳，雕工精細。

❻護室

左護室前五間保存完整，爲穿斗式構架，中立將軍柱，爲敞廳的作法，但從舊拆痕觀之，原應有隔屏，今因改建，已無從判定。過水廊將天井分隔爲兩部分，天井靠過水廊邊設有金爐一座。天井後直接以門與後埕相通，出入內外。

❼後埕

從後埕看去，可見正殿後對看牆上，

有未經破壞的大型精緻磚雕，風格樸實，題材爲牡丹花卉、蓮花與花瓶，寓意「富貴、平安、吉祥」，乃咸豐年間作品。正殿後做格扇門，中爲柳條窗，兩旁爲螭虎團爐窗，均線條流暢，疏密有致，爲少見的佳作。正殿背面次間的花窗，則利用九片綠釉磚組砌成一扇美麗的透氣窗，有趣的是其中竟然有七款不同造形的圖案，原來爲多年破損，屢修屢換的結果。

埕後現爲停車場，但左側牆邊雜草叢中，堆置著廢棄的石料，爲後殿焚毀後所遺的雕刻構件，有龍柱、石柱、柱礎等，均雕工精細完好如初，但望來日再能重見光彩。龍邊目前留有一座早年興建的獨立二層樓閣，爲今天台灣廟宇中少見的。

▼正殿後對看牆上有牡丹花與花瓶磚雕，寓意「富貴、平安」。

艋舺龍山寺

艋舺即今台北萬華區，早期多爲泉州移民聚居之處。艋舺龍山寺是艋舺地區居民的信仰中心，因有當時著名泉州籍匠師王益順參與整修，而更具地域性特色。寺採閩南式建築，色彩鮮豔，雕飾繁複，燕尾翹脊，天際線優美。寺內有三多：匾聯多、雕刻多、神像多（佛、道兼有），足見台灣宗教之包容性與廣泛面，從人的生前到死後皆有相對應之神祇予以庇護，因此全年祭典頻繁。

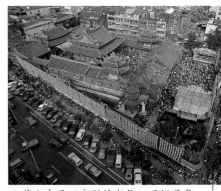

▲龍山寺呈回字型的布局，乃極尊貴的作法。

▼艋舺龍山寺的正立面，面寬十一開間，採五門式，氣派寬宏。

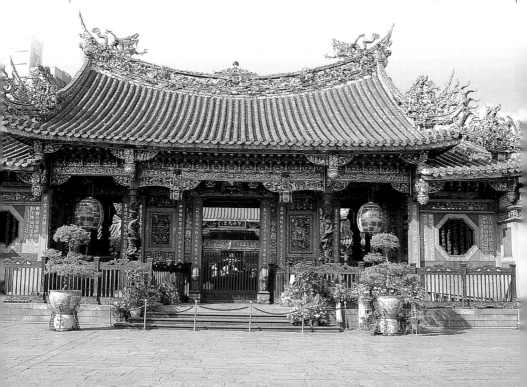

神祇事略

本寺主要供奉觀世音菩薩。觀世音舊
云光世音，又稱觀世自在、觀自在，
唐人為避太宗李「世」民的名諱，簡
稱「觀音」而沿用至今。據佛教經典
記載，祂是阿彌陀佛的脅侍菩薩，因
以慈悲為本願，所以常到人世渡濟眾
生。

佛教在東漢時期傳入中國，而約兩
晉之際，觀世音菩薩的信仰就已在社
會上流行。初始以中性形象出現，至
唐宋時才出現中國仕女形象的觀世音
菩薩像。在佛教各種菩薩像中，以觀
音菩薩像的種類最多，這大概與觀世
音有各種化身的說法有關。而因為祂
以各種化身顯現，尋聲救苦，令眾生
逢凶化吉、遇難呈祥，台灣人因此暱
稱祂為「觀音媽」。

▲主祀救苦救難的觀世音菩薩。

廟 宇 小 檔 案	
創建年代：	清乾隆三年（公元1738年）
主 祀 神：	觀世音菩薩
廟宇位置：	台北縣萬華區廣州街211號
古蹟等級：	二級古蹟
建築形制：	十一開間、三殿兩護室的回字型廟宇

▲後殿山牆做燕尾脊與馬背脊，造形
多變。

建廟沿革

台灣主祀觀世音菩薩的龍山寺原有五
座，依序建於台南（現已不存）、艋
舺、鹿港、鳳山、淡水等地。

艋舺龍山寺目前被指定為二級古
蹟，創建於乾隆初年。相傳其時有位
福建晉江安海的商人來台經商，經過
此地，因內急避入樹林內，為免褻瀆
神明，而將頸上的香袋懸於樹上，離
去時卻忘記帶走。當夜，附近居民見
樹林內有火光，次晨前往探視，只見
樹上懸著晉江安海龍山寺香袋，咸認
此乃觀世音菩薩顯靈，居民因此集議
至晉江安海龍山寺分靈建廟於此，時
為乾隆三年（公元1738年）。

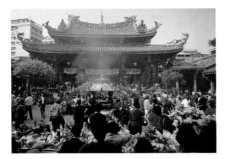

▲艋舺龍山寺的香火鼎盛，名聞北台灣。

龍山寺的位置，據說建廟時經堪輿認定為美人穴，因此於寺前興建水池名曰「美人鏡」，以配合美人照鏡之說。此池後於日治時期填平，即今日廟埕對面之公園預定地處。

日大正九年（公元1920年），龍山寺住持福智和尚（人稱乞丐和尚，因其平生儉約苦行，衲衣百補千結猶如乞丐），見寺廟遭蟲蝕傾圯，因此提議重修，並率先捐出生平積蓄，募集大眾的捐款，從是年開始整建直至大正十三年（公元1924年）止，才完成了今日之規模。民國三十四年戰爭結束前，龍山寺大殿於空襲中遭到轟炸，建築體全毀，但觀世音菩薩像除了金身略受損外，安然無恙，信徒皆認定此係觀世音菩薩顯靈，從此香火更盛於前。

空間與配置

龍山寺坐北朝南，由前殿、大殿、後殿及左右護龍圍繞中殿，配置呈回字形；這種坐向與回字形布局是極尊貴

的作法，通常只有供奉高神格廟宇，如玉皇大帝、佛祖、觀音等，才能採用此形制。配置上，正殿台基較高，顯得持別高聳突出，四周環繞的屋宇則以中軸線為準，離中心愈遠，屋脊愈低，也較樸素，代表地位較低。

除廟宇本體建築外，寺前廣場、大殿前與後殿前的中庭、兩護龍前的天井，也能配合祭祀的需要與視覺上的協調，表現開闊寬廣及親切適中的尺度。因此，不論在空間次序或建築美感上，龍山寺都具有可觀之處。

▲三川牆垛的石雕作工精細，人物栩栩如生。

建築特寫 （參見62頁至63頁動線圖）

❶ 寺前埕

艋舺龍山寺歷經多次修建，現貌是大正九年王益順匠師將原本僅為一般三川脊的前殿屋頂，改為「斷簷升箭口」形式的歇山重簷屋頂，以壯大正面之高度，凸顯此廟之崇高。前殿兩側的龍虎門亦別出心裁將一般單開間的屋頂，改為三川脊高低錯落、複雜的三開間形式，整個前殿屋脊因此看來巍

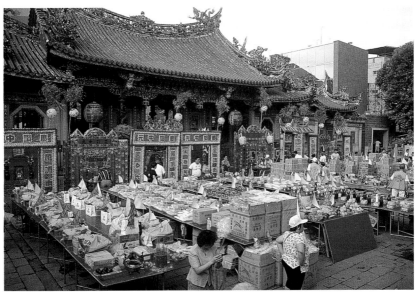

▲三川殿屋頂採極富變化的斷簷升箭口式，襯托出立面的華麗壯觀，並令慶典活動更形隆重熱鬧。

峨繁麗，頗為壯觀。

鋪地使用的石條，是早期往來台灣與唐山之間運貨用戎克船（明清時的大型帆船）的壓艙物。戎克船自台灣運出米、糖等較重原料，並自唐山運回布疋、花瓶等體積大而輕的生活用品。因為回程時船隻吃水淺，過黑水溝（台灣海峽）時，易遭風浪吹襲翻覆，故需以較重之物壓艙底以穩定船身。這些石料既可壓艙，上岸後又可做建材或鋪地材料，一舉數得，實為早期先民艱辛拓土的智慧見證。

寺前的牌樓山門採四柱三間，為民國四十七年所建的水泥建築。雖稱不上是古蹟，但式樣尚可觀，門上並有孫科所寫的對聯。

❷ 三川殿前廊

三川屋頂的中間為三川脊，分為三段式，中段脊長約是左右邊段的六倍，比例懸殊，更形強調入口的尊崇；其燕尾翹脊，高聳入雲，上有雙龍護珠等剪黏。簷下有一對銅鑄的蟠龍柱，係開模製造，柱上並以封神人物圖像裝飾，造形生動雄渾剛健。

入口大門兩側的青斗抱鼓石，雕飾精美，雲龍、夔龍等造形各異，抱鼓石上雕有左持旗球，右持戟磬（意指祈求吉慶）的人物浮雕，為泉州惠安峰前石匠的作品。大門前石柱所刻之對聯「龍舸渡迷津發大慈雲…，山門開覺路入歡喜地…」乃康有為所書。大門兩側之石雕人物窗，作工極為細

看門道 ▶ 神像

大殿內有日治時期名雕塑家黃土水的「釋迦出山像」。本殿內的神龕與木棟架無不精雕細琢並貼上金箔，一派金碧輝煌，可謂是全廟最華麗之處。

看門道 ▶ 銅龍柱

三川殿簷下的銅鑄蟠龍柱，柱上飾以封神人物圖像，圖樣由洪坤福設計，鑄作則由李祿星負責，是目前台灣唯一的一對銅龍柱。

看門道 ▶ 網目斗栱

三川門入口簷下看架做斜栱式的如意斗栱，可見斗栱相互交織銜接，繁密如網，凝聚成華麗的視覺焦點，不愧是大木名匠王益順主導下完成的精品。

後殿

右翼殿

⑪ ⑩

大殿

⑦

過水廊

中

⑥ ⑤

鼓樓

三川

虎門廳 ④

②

寺前埕 ①

左翼殿

⑨

看門道▶ 石雕

走馬廊左壁堵上的八卦形螭虎窗，中間鏤雕松鶴仙翁，不同於右壁堵上的麻姑獻瑞，顯見乃兩位石雕高手對場較勁下的精彩作品。

看門道▶ 交趾陶

龍山寺過廊出口牆堵有名匠洪坤福所做的巨大交趾陶龍雲龍壁飾，龍首碩大，興風做浪，氣勢磅礡。傳說龍是神靈之精，四靈之首，不僅能在水中潛藏、天上飛翔或地面行走，同時能短能長、能細能巨、能幽能明；牠無所不在，無所不能。龍亦能降雨、祐豐收，代表高貴祥瑞，集神靈和權威於一身。

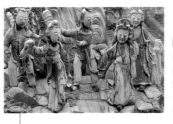

看門道▶ 白瓷燒

龍虎門屋頂牌頭的白瓷陶燒人物，出自名匠陳天乞之手，姿勢優美，比例勻稱，為難得一見的陶燒佳作。

鐘樓

龍門廳

③

廊

看門道▶ 聯對

龍虎門牆上做八角形竹節石窗，兩旁牆堵鐫刻包括大篆、小篆、行書、草書、隸書、楷書等各式書法的名人聯對，包括日人尾崎秀真和澤谷仙在內，可見龍山寺備受各界尊崇之地位。

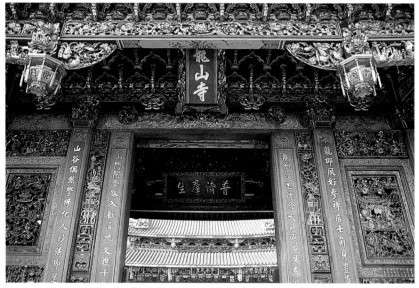

▲三川殿大門石柱門聯刻乃康有為
　所書，魏清德撰。

▼大門兩側精美的青斗抱鼓石，雲
　龍與夔龍的雕刻活靈活現。

▲抱鼓石上的「祈求吉慶」人物浮雕，
　為泉州惠安峰前石匠的作品。

緻講究，採內枝外葉透雕技法。窗分
為上中下三段，題材為三國演義，故
事有「古城會」、「孫權計破曹操」、

「許褚裸身戰馬超」等。

外簷牆垛以花崗石與青斗石石刻裝修，黑白相間格外突出。牆垛上不論是牆頭、身、腰、裙堵上，甚至於櫃台腳處，皆可見到有「內枝外葉」、「剔地起突」、「壓地隱起」、「水磨沉花」等作品，刻工精細，令人讚嘆。左右五開間處闢八角形的竹節石窗，並採奇數竹枝為陽，間隔空隙為陰，以為陰陽調合、祥瑞之意。

❸ 龍虎門

一般民眾進廟皆由龍門進、虎門出，取其入龍喉祈好運、出虎口解厄運之意。出入口處的台階，做成「開卷有

▲龍虎門入口處做「開卷有益」的卷軸形台階。
▼龍門屋脊上置白瓷燒人物，洗石子馬背山牆與石雕窗堵亦生動非凡。

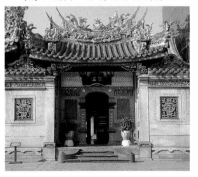

▲石窗上透雕夔龍圍爐圖，爐裡雕三國故事「鳳儀亭」。
▼龍虎門牆面上有透雕夔龍圍爐石窗，內雕「李白醉解番表」。

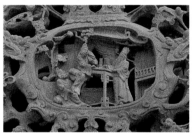

益」的卷軸形階梯；牆堵石雕為以水磨沉花工法雕「樵夫繫鞋」、「鷸蚌相爭」等圖像。其上小山牆為仿馬背形式，山頭以洗石子做卷草裝飾，應是日治時期下受西洋建築影響的產物。簷下水車堵的石雕三國人物圖像，從明間延綿至龍虎門，作工精美細緻。

牆面上有透雕的夔龍團爐圖石窗，石窗內雕「爐裡乾坤」，即在夔龍圍繞而成的爐裡雕有「鳳儀亭」、「送銀燈」、「三娘教子」、「李白醉解番表」等民間戲曲故事圖像。此等「爐裡乾坤」，以小世界展現乾坤大觀，為許多廟宇建築裝飾所喜用。而牆身

▲龍虎門的牆身櫃臺腳底部，有螭虎咬腳及鯉魚等圖案，十分生動。

櫃台腳底部的收頭及轉角，也有螭虎咬腳及鯉躍龍門等圖案。

❹ 三川殿內部

三川繪有六尊門神，中門繪韋陀和伽藍兩位佛門護法，左右門繪四大天王。中央藻井結構為由三十二枝斗栱巧妙結合而成，繁複華麗；次間以台灣少見的計心造斗栱工法堆疊出天花，亦頗特出。

樑架上並高懸眾多牌匾，由匾額上的題贈者和年代，即知龍山寺年代久遠、盛名遠播。樑柱上瓜筒、獅座、雀替、垂花、吊籃、員光均精雕細琢。左右牆堵上嵌有「重修臺北龍山寺記」、「寄附金芳名」銅碑，內容詳述建廟的歷史淵流與捐獻者。

❺ 中庭

中庭備置大銅爐一座，爐蓋上有番人扛爐頂。殿前有丹墀，現為祭拜神明

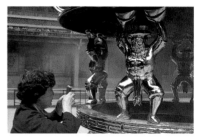

▲中庭置大銅爐，爐蓋上做番人扛爐頂，造形可愛。
▼三川殿內的藻井，結構巧妙又繁複華麗。

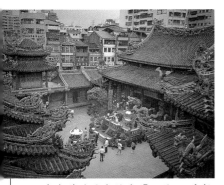

▲寺廟前的平台稱爲「丹墀」，爲祭拜神明之用。

▼丹墀的石欄杆上的圓形柱頭，爲受西方建築影響下的產物。

▼屋簷下的水車堵，有精彩的人物戰馬交趾陶。

殿尊卑序位差異之做法。上棟架爲不同造形之夔龍栱，係對場競技作品。採鏤雕技法的石刻窗中有方勝盤長窗、花鳥瑞獸窗、荷花鷺鷥窗、竹節窗等，可惜「封侯」石雕窗有部分破損，無法修復，實爲可惜。幸好過水

▼盔頂式的鐘鼓樓，簷分上中下三層，造形高聳突出。

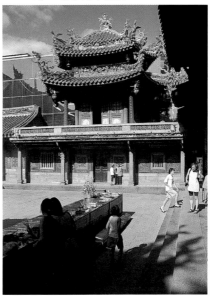

之用。石欄杆的柱頭爲圓形，此處理係受西方建築影響（因中國建築向無圓形的柱頭）。丹墀前有以剔地起突技法施作的深浮雕「雲龍御路」，即以海浪和祥雲襯雲龍翱翔。屋簷下水車堵有精彩的交趾陶，屋頂上亦有色彩繽紛的剪黏裝飾。

❻ 左右護室

中庭兩旁護龍平頂之上做攢尖的盔頂式鐘鼓樓，造形高聳突出；東護室爲鐘樓，西護室爲鼓樓，以晨鐘暮鼓警醒世人，並爲其指引迷津。護室前步廊中簡單的四方形石柱，是遵守與大

▲護室前步廊上有以鏤雕技法表現的「方勝盤長」石窗。

廊的出口牆堵，尚留有名匠洪坤福所做的交趾陶龍虎壁飾。水車堵上的剪黏雖是新作(公元1994年)，卻是以古法（瓷片)製作，色澤典雅。右護室的功德堂爲供奉歷代住持牌位，並祀有福智和尚之塑像。

❼ 大殿

大殿前台階有七級，爲全寺級數最多者，以突顯其最尊貴之地位。殿內中間有頂心明鏡，爲捲螺造形斗栱，依順時針方向旋轉而成的藻井，韻律感

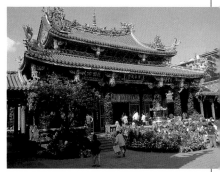

▲大殿採歇山重簷式屋頂，面寬五開間，四周做走馬廊，殿前出丹墀。
▼大殿內有圓形順時針方向旋轉的藻井，韻律感十足。

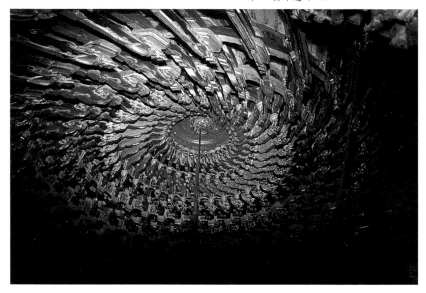

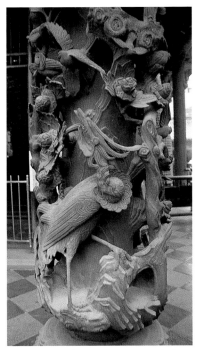

▲大殿次間前的花鳥柱，雕刻考究。

十足，是戰後重建之作。兩側平頂的彩繪天花，均巨大罕見。

殿前有三對簷柱，明間與稍間雕蟠龍柱，次間為花鳥柱，均雕刻考究；石柱頂雕有西式的荷葉柱頭，為日治時期流行的樣式。而重簷間之細微處，如斗栱、棟架、垂花、吊籃雕刻也毫不馬虎。

殿內主祀救苦救難觀世音菩薩，東祀智慧第一文殊菩薩，西祀德性第一普賢菩薩，從祀則是佛的得道弟子十八羅漢，及持金剛杵和斧頭的護法神韋馱尊天菩薩與伽藍菩薩。殿內神龕及木棟架精雕細琢，且貼上金箔，使得廟內更加金碧輝煌，是全廟最華麗之處；殿內尚有日治時期艋舺著名雕塑家黃土水之「釋迦出山像」。

⑧ 走馬廊

只用於地位尊高之建築，能顯現神格尊貴的走馬廊圍繞大殿。廊牆極厚，全為石面，上部水車堵石雕人物、瓜果、花草，雕工精細，壁面與石柱亦滿是精雕細琢的石雕作品。另外，壁堵上書畫、楹聯、題詩甚多，饒富文學、歷史紀錄與觀賞價值，如在過水廊有一聯曰「浩劫憶當年佛法無邊金身不壞，善緣成此日慈光普照寶相重新」，即言民國三十四年二次大戰末，大殿被美軍炸毀時，觀音金身安然無恙之事。

▲走馬廊上水車堵石雕松鼠南瓜，雕工精細。

⑨ 後左殿

後殿分中、左、右三部份。左後殿主祀文昌帝君。文昌原是上將、次將、貴相、司命、司中、司祿等六顆星的總稱。元仁宗延祐三年（公元1316年）封梓潼神為「輔元開化文昌司祿宏仁帝君」。梓潼神遂與文昌神合為一

神，主掌文運、祿位。舊時士人多崇祀之，以爲可保功名。

此殿配祀紫陽夫子，即宋朝朱熹，因曾設學於福建紫陽書室，故死後尊祀之。另又配祀腳踏鰲頭（獨占鰲頭）、足踢北斗（魁星踢斗），一手執筆、一手拿墨斗（元寶）的大魁夫子，也是讀書人的守護神。此殿在考季最爲熱鬧，常見有蔥（先天聰明）、芹（後天勤勞）、蘿蔔（來福、好采頭）等祭品，祈求文昌帝君庇祐。

⑩ 後中殿

殿前之人物石柱「郊遊記趣圖」，雕刻題材少見，一派秀麗風光，遊人栩栩如生。外側兩邊牆堵浮雕「紅毛番吹法螺」之雕刻，亦頗有趣。

中殿主祀媽祖，相傳五代末北宋初福建有一女孩，八歲信佛，替人行道，濟老卹貧，二十八歲逝世，後常

▲後中殿前的人物石柱「郊遊記趣圖」，屬少見的題材，用鑿如筆，值得細賞。

▼趣味十足的「紅毛番吹法螺」浮雕石雕。

顯現神通救濟海難，爲閩台濱海諸省的航海守護神，也稱天上聖母，或稱天妃娘娘、天后。早期台灣與唐山間，黑水溝上之航行危險萬分，船上皆供祭媽祖祈求航海平安。

從祀爲媽祖之左右護法神千里眼、順風耳；另祀太陽神君，傳說因貌醜，故發強光使人不能直視；也祀面貌嬌美的太陰星君，即人們所喜歡的月亮娘娘。

左邊配祀海神「水仙尊王」、城隍爺及福德正神。「水仙尊王」爲航海、貿易業奉祀之神，以大禹爲主神，此廟中配祀伍子胥、屈原、李白、王勃四位爲合祀；城隍爺原爲城牆及護城河之神，後轉爲陰界之司法

神。本尊城隍爺原奉祀於桂林路、西昌街口的水仙宮，日治時期因市區改正被拆而遷移至此；福德正神為村社的守護神，俗稱土地公。早期農業社會，人們為祈清淨、豐收，因此特別敬重土地公。

右邊配祀掌管生男育女的註生娘娘、看管地獄血池與保護婦女生產的池頭夫人，以及十二婆姐，分別管理自註生至抱子之十二項事務，為協助註生娘娘之神明。傳說以前漳泉械鬥之時，某日有漳人來襲，恰為龍山寺池邊之孕婦發現，並示警才免去一場災難，但該孕婦也因而罹難，後艋舺人感恩而祀之。

⓫ 後右殿

主祀關聖帝君，為歷史人物神格化的典型。民間崇奉的武聖關公，傳說為三國蜀將關羽，其忠義、感恩的事蹟，於民間不斷傳誦。經過歷代加封，崇奉之風益盛，成為武人和商人之守護神。

左邊配祀三官大帝，俗稱三界公，即天官、地官、水官的總稱，是道教最高神明。天官指堯，主賜福；地官指舜，主赦罪；水官指禹，主解厄；三神像通常並立。另祀三國時神醫華佗仙師，因醫術高明救人無數，後人感其恩而祀之。

右邊配祀地藏王菩薩，又稱幽冥教主。地藏王菩薩發願「地獄不空，誓不成佛」，誓要救出所有陷入地獄的眾生。除此之外，也有地藏王掌管十殿閻羅、司人間善惡的說法。

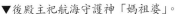

▼後殿主祀航海守護神「媽祖婆」。

景美集應廟

集應廟供奉保儀尊王，俗稱「尪公」，原爲福建安溪籍高、張、林三姓的保護神。清乾隆初年，三姓族人自閩遷台，乃分香火來台奉祀。本廟爲高姓族人興建的廟宇，創建迄今，始終負責主其事，並一度爲其祭祖的所在。

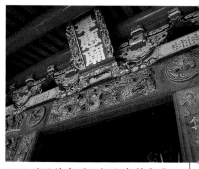

▲三川殿的中門石楣上高懸廟區。

　　台灣民間以保儀尊王爲主神的廟宇高達十八座（包括合祀保儀大夫的廟宇），景美集應廟爲北部較爲人所知的一座。它與艋舺清水巖、淡水福佑宮等清末古寺廟，可視爲台北盆地中清代中型廟宇的典型。回顧此廟一百三十年的歷史，它也是安溪移民在台灣發展與變遷的最好見證。

▼集應廟供奉保儀尊王，爲福建安溪籍人士的守護神。

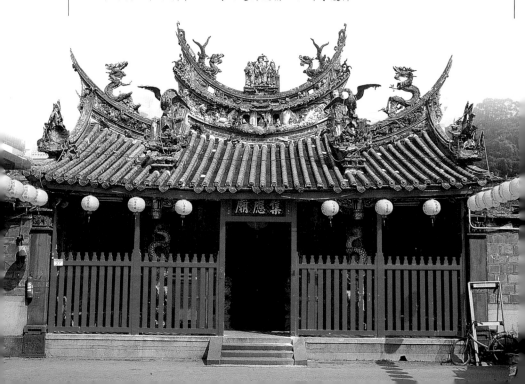

神祇事略

據《新唐書‧忠義傳》記載，唐朝南陽人保儀尊王張巡與杭州人保儀大夫許遠，於安祿山造反時，兩人合守於睢陽，後於城遭安祿山之子安慶緒攻陷後一同不屈遇害。

兩人殉國後，朝廷於河南省光州的固始縣立雙忠廟奉祀二人。民間傳說保儀尊王殉國後，玉皇大帝嘉許其忠義志節，賜封他為專司保護禾苗、驅逐蟲害的「尪公」。唐末，隨固始縣的高、林、張三姓族人南遷福建安溪；清乾隆年間，又隨三姓移民渡海來到台灣。每當作物遇蟲害，信眾便請「尪公」出巡除害。

▼保儀尊王為專司保護禾苗、驅逐蟲害，又稱「尪公」。

廟 宇 小 檔 案	
創建年代	清同治六年（公元1867年）
主祀神	保儀尊王、保儀大夫
廟宇位置	台北市文山區景美街37號
古蹟等級	三級古蹟
建築形制	七開間、兩殿兩廊兩護室的合院式廟宇

景美地區的開拓者主要以安溪人為主，因地處台北盆地邊緣，靠近山區，開發較遲亦較難，加上面臨三角湧（今三峽）、安坑一帶的「番害」威脅，於是虔誠祭拜兩位守護神祈佑平安；另一方面，同治以後，茶葉貿易大興，包種茶需加花拌和添香，台北盆地遂成為供花區域，但蟲害對稻禾與花料收成影響甚大，安溪人因此奉請具有護苗驅蟲神力的「尪公」巡境除害，信仰也更為虔誠了。

建廟沿革

景美區早年為霧里薛社，也是秀朗社平埔人散居之地。康熙末葉，漢人自台北平原南下開拓墾植，將此地畫歸拳山堡，後改名文山堡；咸豐年間，安溪太平的高姓族人先在景尾竹圍內（今景美國小南側）築廟供奉守護神保儀尊王，從祀林氏夫人，後來以風水不佳之因，於同治六年（公元1867年）遷建景尾街下街，即今日集應廟現址。

民國四十八年，廟方展開大事整修，在廟中留下大量的柱聯、匾額及碑文。民國五十年，集應廟添建了三

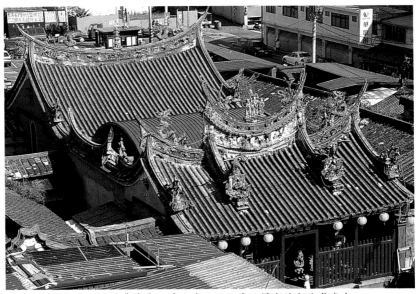

▲與市場結合成一體的集應廟，為一座兩殿兩廊兩護室的合院式廟宇。

川殿前的木柵欄，七十四年獲列為國家三級古蹟，近年則因重新彩繪石雕與木構件，突顯了新舊的強烈對比。集應廟歷次修建的經費和主事主要來自高姓族人，祭祀也由高姓房派輪流主持，深具地緣與血緣色彩，在台灣史上頗為特殊，使之具備了研究台灣移民史與社會史方面的意義。

空間與配置

景美集應廟坐東向西，背山面水，正面作三開間，面積三千五百九十四平方公尺，採兩殿式、四合院外加護室連成的封閉空間配置，是清代中葉台灣廟宇的普遍形式。

廟前有新店溪與景美溪蜿蜒流過，就傳統風水理論來說，屬於極優良的方位布局。清末，新店溪航運便利，從艋舺經景美可達深坑，當時的頂街靠著溪邊港口發展起來。近年來因廟四周大樓如雨後春筍冒出，這種「坐山、水口與案山」的地勢關係，已不易察覺了。

建築特寫 (參見右頁動線圖)

❶ 寺前埕

本廟座落於景美舊街北端，廟埕與老街相接，為台灣清代典型的街、廟配置關係。廟前有戲台，與市場結合成一體，為現今台灣廟宇中所罕見。如此不僅襯托出熱鬧的廟口氣氛，也反映出廟與街相輔相成的重要意義。

❷ 三川殿前廊

三川殿面寬三間，進深亦三間，闢三

正殿

右護室

左護室

⑥

⑤

中庭

④

三川殿

③

②

寺前埕

❶

戲台

●景美集應廟導覽動線圖

▲三川殿屋頂採燕尾翹脊硬山三脊
　式，中央飾福祿壽三仙剪黏。

門，屋頂採燕尾翹脊硬山三脊式，中
央脊堵寬闊，並呈高聳的圓弧形。

　　步口廊的石雕頗精緻，材質爲台灣
北部所產的觀音山石，但可能有部分
來自福建。屋簷下有木柵欄，此種做
法普見於清代台灣的寺廟，但近代多
已遭拆除，只有淡水鄞山寺與集應廟
仍保有此特色。

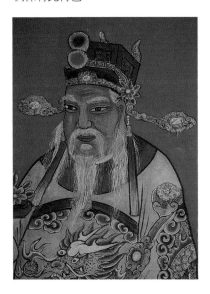

　　廟前龍柱亦以觀音山石打造而成，
只見單龍盤於八角形石柱上，頭下尾
上，造形剛健，線條流暢，運用線雕
法雕出背鰭、鱗片等細節；中間穿插
《封神演義》、《三國演義》等武場人
物騎獸；底部作八角形柱珠，以繁複
的雕琢凸顯熱鬧的氣氛，具體呈現石
雕匠師不凡的手藝，柱上落款爲大正
十三年梅月（公元1924年）。廟門前
置石獅一對，亦是由觀音山石刻成，
屬閩南雕塑風格，雄獅頸部留有「同
治丁卯年拾壹月吉置」（同治六年）
落款，神情溫馴而活潑，威而不猛，

▲「喜上眉梢」深線雕石堵，位於三川
　殿前廊上。
◀三川殿次間的文官門神，慈祥的面容
　與中門門神的威儀恰成對比，是台北
　大稻埕彩繪名師許連成的作品。

◀對看牆堵上鏤雕夔龍圍爐圖像，四隅有四隻蝙蝠，諧音「賜福」。

▼中門兩側的透雕螭虎窗，窗心成方形，中間雕「天官賜福」神仙人物三尊。左右兩窗的人物造形各異，似爲對場下的作品。

十分討喜。

　　中門門神秦叔寶與尉遲恭是一般寺廟常見的門神，高大威武，氣勢逼人。左右次間門神則分別爲一老一少的文官門神，手上持盒、鏡、牡丹花、瓶、盤、佛手、桃與石榴，象徵「合境平安、富貴、多福、多壽、多子」的吉祥寓意。

　　中門兩側均有鏤雕的夔龍圍爐石窗，左側爲張嘴的夔龍圖像，右側則爲合嘴；夔龍的造形古樸矯健。若再從左右兩邊的麒麟堵及花鳥堵雕鑿手法來看，兩邊的造形截然不同，顯然係由兩批匠師製作完成。

❸ 三川殿內部

三川殿與正殿的彩繪多爲民國四十九年左右所繪，落款署名者有陳玉峰、石莊、洪寶眞、許連成、梅石山人等，當年均是雄據一方的大師，能夠共同合作完成此廟的彩繪工作，留下精彩的對場作品，著實是令人意外的驚喜。

　　大木結構方面，「架內」用二通三

▼三川殿步口通樑做龍首托木，頗爲少見。

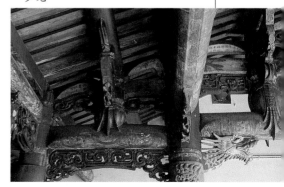

瓜，瓜筒的造形修長，近似泉州匠師的風格。

❹ 中庭

兩廊棟架為捲棚式，但屋脊為向內單坡，做燕尾脊。廊上立有石碑五方，兩方為日大正十五年所立的「重修捐款者芳名與金額碑記」，另兩方為民國四十九年的「大修捐款者芳名與金額碑記」，最後一方為台北市文獻委員會於民國六十四年所立的「集應廟沿革記略」，均極珍貴。

❺ 正殿

正殿面寬三間，採抬樑式結構，殿前有捲棚式的拜殿。兩側山牆、地板、御路及神龕已改為磨石子技法施工的作品，不同顏色的細砂石互相搭襯，色彩協調，別有韻味，為北台灣少見的佳作。棟架斗栱只施於明間，次間不出栱，而以桁木直接插入山牆，為擱檁式作法。

正殿的石雕較少，只有一對龍柱。龍身的雕工頗精，於八角形的柱身上作單龍雕飾，柱身空隙之間間補以雲朵、波浪、仙人騎鶴、八仙人物等精彩雕刻，題為「眾仙瑤池會」，乃八仙為西王母祝壽時的熱鬧場景，使得原本只是靜態的石材，呈現出騰躍的動感。

拜殿對看牆上的龍虎堵有交趾陶「龍吟」、「虎嘯」兩巨幅作品，塑造細膩生動，畫作表面近年雖經上彩，已失陶燒的滑亮質感，原形卻仍保有古典趣味。廊牆屋簷下的水車堵，堵頭以泥塑作硬團螭虎，堵內的交趾陶作品裝飾以人物、戰馬，配上假山、城垣，是整座廟宇的另一個視覺焦點。雖因年代已久而光澤盡失，但作

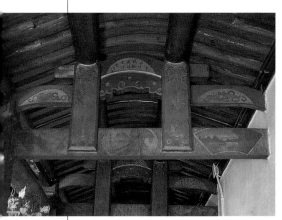

▲捲棚式棟架的兩廊，構造較簡潔，立方柱與方樑，省去了束橢。

▶正殿「架內」用三通五瓜，瓜筒修長，瓜爪緊勾住通樑。

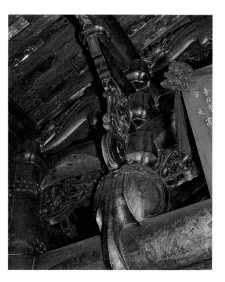

▼正殿簷下之八角龍柱，雕飾單龍配以仙人。龍身採尾上首下，取其從天而降之勢，似有血肉。

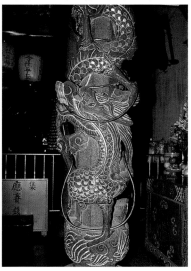

▲中部名畫師石莊（劉沛然）的作品「三戰呂布」。其作品典雅古樸細緻，傳承鹿港郭家風格。

▼護室保留原建時土墼與灰磚結構。

品的氣勢猶存，想當年必也是出自名師之手。

左側拜殿通樑上的垛仁以黑底擂金彩繪，淡雅灑脫、氣韻生動，題材為「越鳥歸南，陸文龍回宋」，落款者居然是台南名畫師陳玉峰，完成年代為民國四十八年；玉峰師時年六十，正是創作的顛峰期。右側的通樑，不論是垛頭的博古書卷詩畫，或垛仁的「三戰呂布」黑底擂金人物故事，亦皆栩栩如生，落款者為石莊。

正殿主祀保儀尊王，配祀林夫人、福德正神及大德禪師。神案有高低兩座，俗稱「頂下桌」，體形巨大，細部雕工精美。神龕上有塊「太平世澤」匾額，落款為大清同治六年（公元

1867年），為本廟重要文物。

正殿內有一座木製香爐，爐身略呈斗狀，上寬下窄，四隅設竹節柱，爐身雕雲龍破浪，旁襯以卷草，作工甚精細。

❻護室

左右護室雖已經改建，但左護室處仍保留原建時的結構。在左護室已風化的砂岩柱上，尚留有咸豐年代的字樣落款，新建的右護室則全部改為磚柱。左右護室的牆體多為土墼構造，亦有灰磚構造，惜近年已毀損大半。左右過水門皆採簡潔的方柱與方筒棟架，而在左護室的天井處，則有採用閩南磚砌成的舊金亭一座，形式古樸優美。

新莊廣福宮

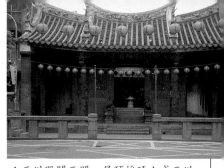

廣福宮舊稱三山國王廟，主祀三山國王，為粵籍客家人的守護神，因此建築本身甚具客家人的特色。廟

▲三川殿開三門，屋頂採硬山式三川脊，並做燕尾翹脊。

內的石雕與木雕生動活潑又富於變化，尤其是木雕原木均未上彩，是台灣唯一木雕未油漆的寺廟建築，顯得樸實內斂，充分展現出素雅的風格與莊嚴肅穆的氛圍，令人發思古之幽情。

　　本廟於光緒二十一年（公元1895年）重建完工時，本欲斥資一百九十銀元準備油漆，惟日軍於五月間進入台北盆地，大家爭相逃難，延宕了施工。俟局勢穩定後，該款項已不知去向。而後，由於新莊客籍人士都已遷出，使本廟香火日稀，因此迄今未有大規模的油漆與整修，才得保古廟之風采。

▼風格素雅的廣福宮，氛圍莊嚴肅穆。

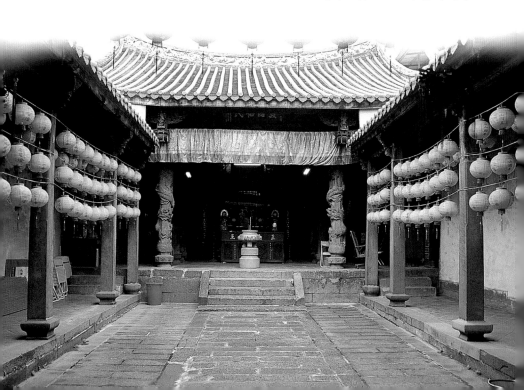

神祇事略

三山國王指的是廣東省潮州府揭陽縣阿婆墟的獨山、明山、巾山等三位山神，為廣東潮州人的守護神，客籍移民聚落中皆主祀這三位山神。大國王連清化，農曆二月二十五日聖誕；二國王趙助政，農曆六月二十五日聖誕；三國王喬惠威，農曆九月二十五日聖誕。相傳三山國王曾顯靈助宋太祖打天下、助宋端宗脫困以抗元兵，因此屢受各代朝廷詔封，也更堅定了潮州人民對三位山神的信仰。

粵人渡台時，多奉其香火前來；廣福宮也被視為早年客家族群開發新莊的重要遺跡。

▲廣福宮主祀三山國王，為粵籍客家人的守護神。

建廟沿革

新莊平原是台北最早開闢的地區，也是各籍移民雜居的商業和貨物集散據點，在清雍正與乾隆年間成為北台灣最重要的港口，可說是當時此地區的

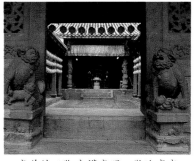
▲廟前的石獅守護廟門，歡迎賓客。

政治、社會、經濟中心。不同籍貫的人雜居共墾，為拓墾時期的普遍現象。早期除有漳州人林秀俊、汀州人胡焯猷在此開墾外，潮州人劉和林亦於康熙末年取得北新莊的拓墾權，於乾隆二十八年（公元1763年）開鑿「劉厝圳」（萬安圳）後，使得廣大的旱田成為水田，使潮州人的經濟大為發展，於是在乾隆四十五年（公元1780年）集資建廟祀奉來自家鄉的守護神，建造了美侖美奐的「三山國王廟」。道光年間，粵籍人士因鑿圳一事與閩南人爭水，造成閩粵械鬥，使得潮州移民不得不離開新莊，遷移到宜蘭與桃、竹、苗等地。

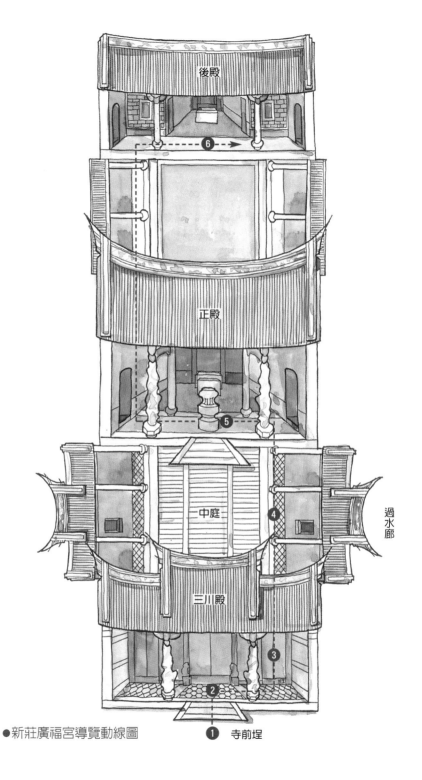

後殿

正殿

過水廊

中庭

三川殿

寺前埕

●新莊廣福宮導覽動線圖

本廟亦因粵人的遷移，以及後來新莊的水路樞紐地位由艋舺取而代之，香火逐漸衰退。光緒八年（公元1882年），本廟焚燬於大火。光緒十四年（公元1888年），新竹新埔的潮州籍人士陳朝網先生發起潮屬九縣籍民捐款，聘請大木匠師曾文珍主持重建；昭和十一年（公元1936年），另一名潮州人士鄭福仁勸募重修，終於形成今日的面貌。民國二十五年再次重修時，本廟更名為廣福宮。由此可知，廣福宮除了信仰的意義之外，更代表了客家人在新莊發展的過程與足跡，甚至可說：北台灣、後山（宜蘭）的開拓，也都與新莊廣福宮有直接的連帶關係。

空間與配置

形制為三開間、三進二院落，各進之間以簷廊而非廂房（護室）相連。廣福宮被街屋包夾，占地二七〇坪，建物長四十八公尺，寬十一公尺。為了適應鬧市環境的特性，廣福宮只能採縱向發展，屬於狹長的街屋式格局，正對著思明路，直通大漢溪，左前方為福德宮。

建築特寫（參見左頁動線圖）

❶ 寺前埕

廟埕使用本土的觀音山石鋪面。由寺前埕看去，可見三川殿屋頂脊堵的剪黏始終保持以碗片鑲嵌的傳統，屋瓦則為未上釉的朱紅板瓦與筒瓦，外加綠釉滴水，色彩豐富多變且不落俗。山牆是以磚砌成，表面粉白；外牆的山花以灰泥塑雲紋脊墜，未上彩，風格樸素。凡此種種皆反應出客家先民的簡樸精神。

▲木作未上彩，是客家先民樸素風格特色。

◀三川殿內採圓柱，兩廊立方柱，有尊卑之分。

❷ 三川殿前廊

三川殿開三門，屋頂為中高側低的硬山式三川脊，做燕尾翹脊。前簷廊的石雕全部採用觀音山石，雕法呈現清中葉的古樸風格，包括石獅、龍柱和簷牆，刻工樸實，風格特異：對看牆的壁堵做麒麟堵與龍虎堵，麒麟堵下再置一櫃臺腳式的腰垛，形成上下雙層櫃臺腳，是本省少見的設計。

另外，大門入口兩側的石雕螭虎窗並未圍成團爐形，只在中間方框以透雕技法做仙翁與仙姑的人物雕刻，亦屬罕見。

前簷廊的圓形龍柱很是特別，雕置於乾隆四十五年本廟草創時。柱礎下方凸起的覆蓮碟石造形和淡水鄞山寺

▲大門入口兩側的石雕螭虎窗，中間方框做仙姑透雕。

▼三川殿前廊牆堵的刻工樸實，風格迥異於尋常可見。

▲石堵「三王圖」：「獸中之王」麒麟、「鳥中之王」鳳凰與「花中之王」牡丹。

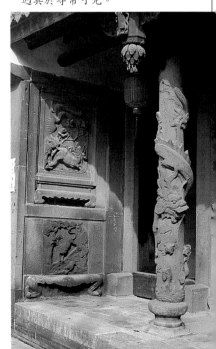

一樣，應同爲客籍匠師的作品。或許是因爲重建前的廟身較低，龍柱因此較短，重建時遂在龍柱上端另加木刻蓮花狀的柱頭裝飾，以加長柱身。

石獅造形屬粵東風格，禿額平滑，朝天鼻短塌，擁有圓大的金魚眼與捲曲強勁的鬃毛，有別於閩南造形，胸前則留有捐獻人芳名。大門門聯題「山嶽效精忠赤心爲國，朝廷伏寵錫丹詔封王」，落款爲「光緒拾柒年歲次辛卯」（公元1891年），可証明此廟於光緒十七年仍在建築中無疑。

❸ 三川殿內部

殿內棟架做二通、獅座、象座與一花草斗座，而非常見的二通三瓜，後步口通樑則以斗座草承接桁檁以載重。

▼龍柱柱礎下方凸起的覆蓮礎石造形，屬宋式風格。

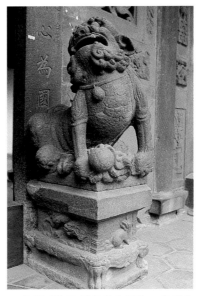

▲大門石獅造形屬粵東風格，有別於閩南式造形。
▼石獅底座雕有竹節、麒麟與螭虎吞腳圖形。

上述構件皆雕刻講究，是傳統工藝中價值極高的作品。

❹ 中庭

右側內牆上嵌有兩方珍貴的古碑，一是劉偉近、劉能詒等所立的「奉兩憲示禁碑」，立碑年代爲乾隆十五年（公元1750年），原立於土地廟，內容是潮州移民劉偉近等人屢次向淡水同

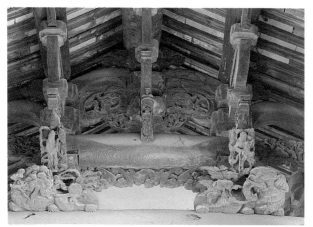

▲三川殿內的棟架：二通與獅座、象座、花草斗座。

捲棚，殿內做三通四瓜與一斗抱，簷下棟架的木雕獅座為粵派風格，雕工講究而厚實；廊下的木雕垂花吊筒及仙人豎材，雕飾生動，造形古樸。

正殿前有一對八角形龍柱，雖未刻年代，但由龍柱上端雕有八仙、下端水紋處雕成圓形的風格來看，可推知是清光緒十四年重建時所雕製。正殿通往後殿的門上方有彩繪的書卷門楣，書卷中央上書「重新王命慶」及「國威能奮武」，兩旁繪牡丹、梅花等，非常雅緻。

知陳請，申請禁止閩人「以修建寺祠為名、行勒派苛斂之實」的一道禁令。另一方則是劉炎光、劉南山等數十人樂捐購地的紀念碑，因風化嚴重，字跡和年代已難辨識。

❺ 正殿

正殿屋頂採用單脊式硬山燕尾翹脊，大木結構由十七桁架構成。前簷廊做

▼中庭的觀音石鋪面，工整嚴謹。

▼正殿簷下的木雕吊筒上雕飾「女將」豎材。

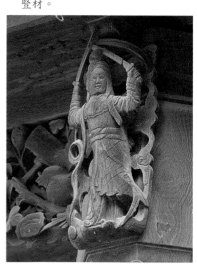

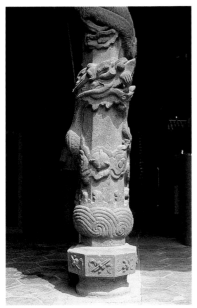

▲正殿前簷廊的八角形龍柱，從風格可看出乃光緒年間重建時所雕製。

正殿供奉主神——紅面、黑面、白面的三位山神，並有光緒十七年（公元1891年）所留的「國運重新河山並來，王靈丕振謨烈同光」古聯，以及民國年間的「赫赫神威」、「鎮國佑民」匾額。此外，還有一口古老的大鐘，置於右側牆邊。

❻ 後殿

後殿中庭以卵石舖面，栽植的花木使得庭內綠意盎然，兩廊簷柱有方形木柱與石柱，以凹凸榫接合於圓鼓形柱礎，作法頗特別。

後殿奉祀三山國王的夫人，殿內懸有「王乃夫人」匾。此殿大木結構雖也採用十七架，格局卻較小；屋頂採

硬山馬背，次間則用斗仔砌磚牆圍成廂房。此殿承重牆以昔日來自大陸的烏磚建造（灰黑色的磚，為客籍宅第喜用的建材），十分堅固美觀，因此雖年久失修，卻仍完好如初，此亦為廣福宮的一大特色。

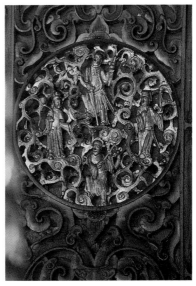

▲正殿的神龕兩側雕有精緻的八仙人物圖案。

▼後殿兩廊立方形木柱與石柱，作法亦頗特別。

三峽長福巖

三峽祖師廟雖未獲列入國家古蹟之列，卻在近代（民國四十年之後）台灣寺廟建築史上占有一席重要地位。它在傳統工藝技術上的傳承意義，不僅空前，也是絕後，其價值亦已遠遠超越廟宇本身的宗教意

▲長福巖的雕刻工藝之美，不僅空前，也是絕後。

義。本廟可謂是一座美術館，由當地藝術家李梅樹投入畢生歲月，精心策畫，運用傳統廟宇形式的建造技術，並聘用優秀的正統匠師負責傳統建築的雕刻工藝，每一處均鬼斧神工、匠心獨運，可說是民間匠師智慧與學院派藝術的結晶，因此有「東方藝術殿堂」之美名。

今日，傳統工藝技術漸沒落，廟宇的建造趨於草率，本廟因此更顯難能可貴，可稱得上是中華藝術經典再現的最好例證。

▼祖師廟是當地藝術家李梅樹投入畢生歲月所創造的「東方藝術殿堂」。

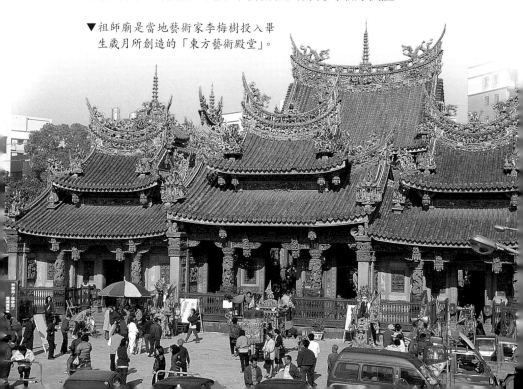

神祇事略

根據三峽長福巖的記載：祖師本名陳昭應，南宋河南省開封祥符縣人，因祖上征契丹有功，歷封鎮疆撫布政。祖師崇信佛教，訓子弟以忠孝報國，大亂後移居閩南的泉州府安溪縣，卜居清水巖，及至宋亡，又追隨孤臣文天祥英勇抗元，於兵敗後改裝為僧侶，遊走閩越地區，勸化反抗異族，組織義軍，等事敗潛回故里，囑示子孫「雪恥報國仇以安我漢族。」其徒眾後來從朱元璋滅元，明太祖追念其功在家國，敕封為「護國公」，詔命於福建泉州的安溪縣清水巖建立祠堂崇祀，因此安溪人尊稱為「祖師公」，祠曰「祖師廟」，因其生前隱居於清水巖，故亦稱「清水祖師」。

▼「清水祖師」獲福建安溪人尊稱為「祖師公」。

廟宇小檔案

創建年代：清乾隆三十四年
　　　　　（公元1769年）
主　祀　神：清水祖師
廟宇位置：台北縣三峽鎮長福街1號
古蹟等級：無
建築形制：九開間、三殿的殿堂式廟宇

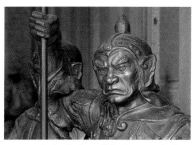

▲正殿祖師爺座下的銅塑四大將軍之一，威猛有力。

　　正殿的四座銅像為祖師爺座下的張、黃、蘇、李四大將軍，據說曾為惡鬼，在與祖師爺鬥法時，以煙火連燻祖師爺七個晝夜，後遭收服，因此祖師神像均面黑如鐵，又稱「烏面祖師」。在全省近百座清水祖師廟中，祖師爺的分身別稱尚有「蓬萊祖師」、「顯應祖師」、「照應祖師」、「麻章上人」、「普庵祖師」，以及時常耳聞的「落鼻祖師」。

建廟沿革

長福巖在乾隆年間建廟時僅為一座小庵堂，道光年間因大地震的損害，重新修建而稍具規模，但其樣式今已無法考証。至甲午戰敗，日軍侵台，三峽人士以長福巖為據點力抗日軍，但

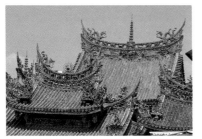

▲長福巖屋脊上有豐富的剪黏裝飾，
形成繁複華麗的視覺效果。

兵敗不敵。日軍屠殺居民並焚燬廟
宇，後來重建爲兩殿的合院式廟宇，
三川殿及正殿都是單簷燕尾式。

　　民國三十六年，當地藝術家李梅樹
發起第三次重建，重建基金的來源，
完全靠信徒的捐獻、廟方的籌措，以
及廟下的不動產。工程之初進度緩
慢，因造成環境的髒亂而常遭受非
議，直到前殿完成後，大家才了解到
李梅樹對祖師廟的用心之處。

空間與配置

長福巖坐北朝南，爲三進九開間的殿
堂式廟宇，呈「回」字形布局，正殿
居中獨立，和四面的前殿、後殿（未
完成）、兩護室之間隔有中庭，正殿
與護室以過水廊相連。它位於三峽市
中心，爲原址重建，但因受限於廟地
面積，再加上廟旁的新建物太高，使
得空間略呈壓迫感。

建築特寫（參見本頁動線圖）

❶ 寺前埕

廟前埕有一座二十公尺長的「長福橋」

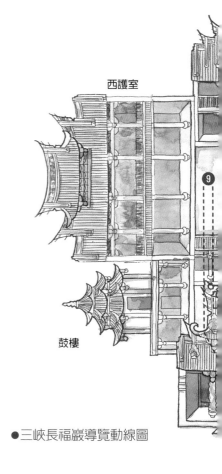

西護室

鼓樓

●三峽長福巖導覽動線圖

▼寺前埕有「長福橋」跨越三峽溪，
　氣勢壯觀。

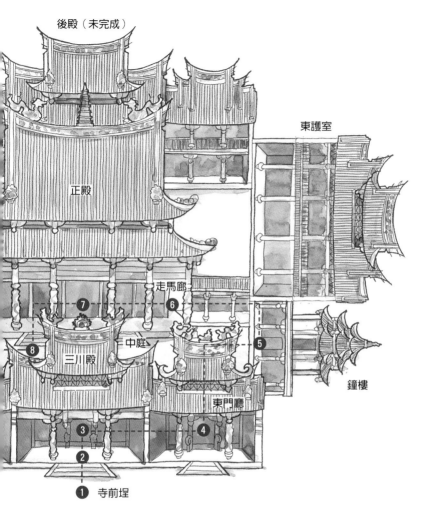

後殿（未完成）

東護室

正殿

走馬廊

中庭

⑦

⑥

⑧

⑤

三川殿

鐘樓

東門廳

③

④

②

① 寺前埕

跨躍過三峽溪，今僅供行人行走。橋
的前後有牌樓，兩側建有涼亭，橋欄
杆上各置約一二○隻小石獅，狀似夾
道歡迎訪客，氣勢壯觀。

　　前殿由三個獨立屋頂所組合，乍看
似三座廟並排，造形均為重簷「假四
垂」式，顯得氣派雄偉。正中央的三
川殿屋頂較高，顯示其地位之重要。
屋脊做雙龍搶珠。此殿共開五門，左
稱東門廳（即龍門），右為西門廳

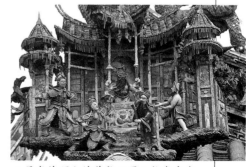

▲屋脊牌頭上的剪黏三國人物與亭台
樓閣。

91

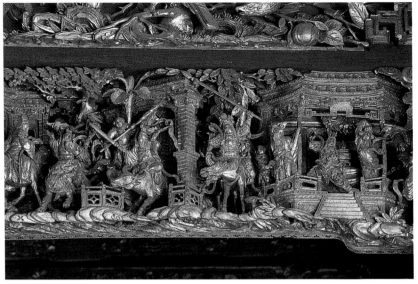

▲三川殿前廊的員光上雕封神人物，
　戰況激烈，呼之欲出。

▼三川簷下的花籃吊筒，精緻細巧令
　人歎爲觀止。

（即虎門），屋脊分別做雙龍護八卦，
八卦由麒麟馱負。脊上並有豐富的剪
黏裝飾，形成繁複華麗的視覺效果。

❷ 三川殿前廊

三川殿屋簷下滿是精雕細琢的木雕，
例如色彩繽紛的網目斗栱。長條形的
壽樑中雕有釋迦佛，阿難與迦葉尊者
側侍，兩邊則是十八羅漢，皆栩栩如
生；托木作三國人物故事，豎材則雕
飾各種人物、八仙或靈獸，繡球與花
籃吊筒成列並排……凡此種種精緻雕
刻不可勝數，令人目不暇給。

　大門入口處的石獅乃李梅樹親自設
計，並督導匠師雕刻，造形比傳統石
獅寫實，其鬃、尾毛的線條，特具靈
活的動感。步口廊的「天翻地覆」式
雙龍柱，上下各有一龍，中間穿插武
將、飛禽、走獸等，雕琢繁複，熱鬧

滾滾。中門神爲銅鑄浮雕的「哼哈二將」，兩側門則爲文官門神，左側門寓意簪花錦簇，右側寓意加官進爵，來象徵榮華與富貴。門神採用銅雕技法，實屬首創，爲李梅樹教授及其學生的作品。

❸ 三川殿內部

屋架爲九架，中央有華麗精美的藻井，爲方形井轉八角形再轉圓形的天花結構。棟架上的各種構件，如飛鳳托木與獅座等亦雕工精巧。由於三川廳兼有拜殿的功能，故殿內設有供桌以茲信徒禱拜。兩側壁堵上則有「精忠報國」、「木蘭從軍」兩幅大尺寸塑畫，看似銅塑，其實是開模印花上塗金漆，以假亂眞，創意獨具。

❹ 東門廳

東門廳與西門廳雖是次要出入口，但

▼側門的宮娥門神爲銅鑄浮雕，乃李梅樹首創。

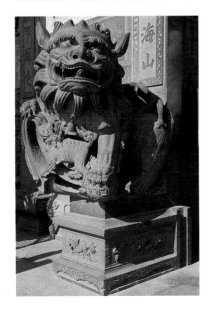

▲三川殿內側壁堵上有「精忠報國」的大尺寸塑畫，創意獨具。

◀大門入口處的石獅乃李梅樹親自設計，並督導匠師雕刻，造形特殊

93

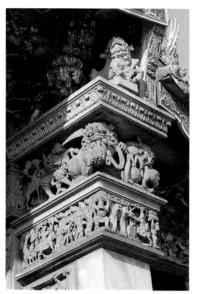

▲入口墀頭上做石雕小獅與雙獅戲
　球，人物亦細緻精巧。
▼正殿前階梯下做銅雕獅子，據說觸
　摸獅額首與鬣尾可帶來好運。

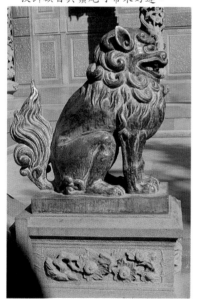

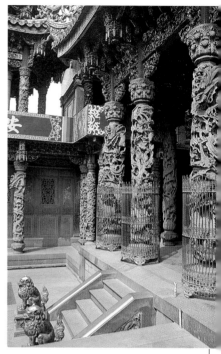

▲走馬廊上有雙龍柱、單龍柱、花鳥
　柱與聯對圓柱。

與三川殿同樣擁有精美的八角藻井與
眾多精美木雕。樑架上的「獅座」是
由整塊木料雕成，包括胸前垂鍊與腳
踏的球，更令人嘆服的是垂鍊中央的
鈴鐺與球內的小球，都可以靈活轉
動，運用的是高超的「內枝外葉」透
雕技巧。另外，沿著屋簷下方凹凸迴
繞、連綿不斷的水車堵，以石雕做西
番蓮的圖案造形，也頗罕見。

❺中庭

正殿是廟的核心，因此建得特別高
聳，使其在狹窄的中庭空間裡，更顯
氣勢非凡與高聳壯觀，正殿兩側有過

水廊和左右護室相通。正殿前方的月台又稱「丹墀」，前方中心斜鋪御路。兩側階梯下的銅雕獅子的獅額首與鬚尾閃閃發亮；據說觸摸可以帶來好運。

❻ 走馬廊

正殿爲正方形建築，四周的繞行廊道

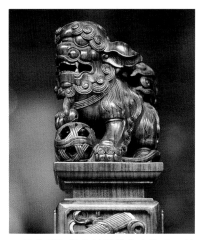

▼殿前欄杆柱上的黑檀木小獅子，精緻又可愛。

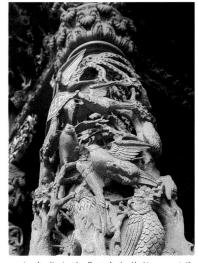

▲極負盛名的「百鳥朝梅柱」，可見老梅樹盤柱向上伸展，上棲各類禽鳥，姿態生動。

▼正殿簷下的雙龍蟠繞八角柱，龍身配有多種故事人物，雕刻極細緻。

稱爲四面走馬廊。走馬廊上有步柱二十根，全用本地的觀音山石雕鑿，可說極盡雕琢之能事，題材有雙龍柱、單龍柱、花鳥柱及聯對圓柱。其中，雙龍柱施雕達三層，有雙龍蟠繞八角柱，龍身並配有各種故事人物，雕刻非常細緻，當中又以中間的「雙龍封劍金光聚仙陣」以及邊間的「雙龍朝三十六關將十八騎」兩對最爲精彩。次間的「百鳥朝梅柱」則最是有名，只見老梅樹盤柱伸展，上棲各類禽鳥，姿態生動。

樑架間的木雕更是精美豐富，有「三國演義」、「封神榜」、「五虎平西」等故事，包羅萬象、饒富趣味。殿前的欄杆柱上，每根均雕有細緻可愛的黑檀木小獅子，亦屬精品。特別的是，在各轉角處底部，均可見到高超的「和獅線」手法，即是在石板與

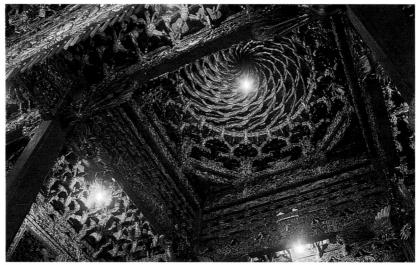

石板相接處，巧妙利用各種凹凸線條來掩飾，使接縫泯於無形。

❼ 正殿

正殿採五開間，屋頂採歇山重簷形式，做十九架，數量爲全省之冠；正脊上做「雙龍護塔」，塔高九重，較一般五重塔高出甚多。本殿殿內金碧輝煌，藻井、樑、柱以及神龕，無不精采可觀，主祀著由安溪分香而來的清水祖師。

殿中的四對點金柱與四對附點柱，是日本花崗石，白中帶黑點，與全廟其他的觀音石柱迥然不同，據說乃是在戰後初年拆自台北的「台灣神社」。巨大的石柱上再接木柱，高高撐起迴旋式的結網大藻井，使正殿內部空間更爲高敞，更增添莊嚴雄偉的氣派，而四個角落通樑下又做四個小藻井，此乃全省廟宇中唯一在大殿內

▲正殿內中央有迴旋式的結網大藻井，四角落又做四個小藻井，爲全省唯一採此種設計的正殿。

▼正殿壁堵上的螭虎圍爐木雕，華麗惱人。

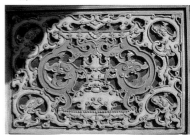

設計五組藻井的特例。

❽ 東西護室

護室迴廊的壁堵上，觸目皆是精雕細琢的螭虎團石雕。鑑於石材之昂貴，雕工又費時，可說是大手筆之作。

東護室供奉的是日神，即太陽星君，旁立執劍的南方增長天王以及手托琵琶的西方廣目天王銅塑像。對面

▲東護室供奉太陽星君，旁立南方增
長天王與西方廣目天王像。

的西護室供奉月神，即太陰娘娘，並
以手持傘的北方多聞天王與握蛟的東
方持國天王爲守護神。四大天王護
守，分別象徵「風、調、雨、順」之
寓意。

⑨ 鐘鼓樓

六角形的鐘鼓樓位於兩護室上面，東
爲鐘樓，西爲鼓樓，屋頂有三層簷，
採攢尖形式，屋簷皆做六條垂脊，脊
飾上各盤一龍，中脊裝寶塔，有「六

▶西門廳門前的抱鼓石，上面細雕盤
龍、獅子、花草與垂巾等裝飾。
▼六角形的鐘樓，屋頂有三層簷，採
攢尖形式。

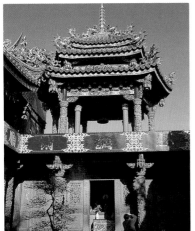

龍護塔」之意。兩樓內部的斗栱棟架
精巧華麗，均各費時三年才建成。

⑩ 西門廳

西門廳棟架亦有藻井及各種精致木
雕，但這裡有兩塊全廟公認最精彩的
員光木雕作品，爲出自鹿港名匠李松
林的傑作，題材是《封神榜》中的
「三霄排九曲黃河陣」與「三教會破
萬仙陣」，畫面尺寸雖小，但表現出
多層次、複雜而不混亂的效果，其巧
妙的構思及雕工，令人嘆爲觀止。

　　步出西門廳，回首出口大門，仍見
許多石雕精品，如雕著盤龍、花草和
垂巾裝飾的抱鼓石，兩壁上的八仙人
物何仙姑與李鐵拐、韓湘子與曹國舅
等，無不生動活潑，令人流連忘返。

　　不拘泥於題材，雖然使得祖師廟的
建築顯得龐雜、無統一風格，但它卻
也成爲三峽祖師廟獨具的特色。

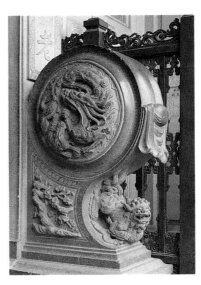

桃園景福宮

桃園景福宮又稱聖王廟，主祀漳州
人的守護神開漳聖王，因廟埕寬
廣、廟貌恢弘，歷史悠久，故又稱
桃園大廟。本廟可說是以廟宇爲中
心開發街市的實例，亦爲全台最大
的開漳聖王廟。

▲景福宮位居市中心，廟前有一座大
山門。

　景福宮的前、後殿三川屋頂皆作
重簷假四垂式，爲全省廟宇中罕見
的形式。前殿三川屋簷下的看架斗栱數居全省之冠，爲「海桐司」吳
海桐的作品；正殿屋簷下的看架斗栱亦多達九層，則是「阿趖司」陳
己元的作品，對比競技趣味濃厚。

▼桃園景福宮的廟貌恢弘、廟埕寬廣，
故又稱桃園大廟。

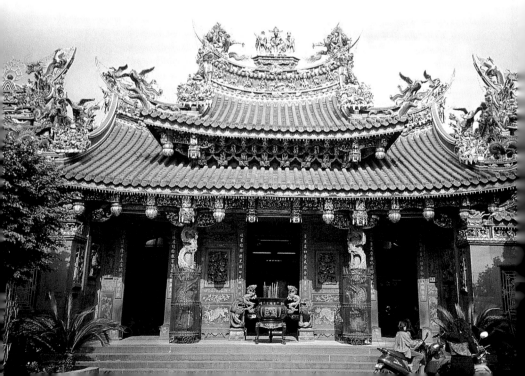

神祇事略

開漳聖王陳元光將軍，字廷炬，號龍湖，河南光州固始人，生於唐顯慶二年（公元657年）二月十六日，自幼聰穎好學，長而經文緯武。唐高宗總章二年（公元669年），他隨父歸德將軍陳政入閩平亂。陳政過世後，陳元光襲父職領兵鎮南疆，使閩南一帶得以安定，後接任首任漳州刺史，在位期間勤政愛民政績卓著。

唐睿宗景雲二年（公元711年），蠻族再亂，元光率輕騎鎮壓，因寡不敵眾戰死沙場，時年五十五歲。朝廷詔贈「豹韜衛鎮軍大將軍兼光祿大夫中書丞臨漳侯」，並於唐睿宗開元四年（公元716年）詔告立廟祭祀，建坊表彰。州民為感念其功業，尊之為「開漳聖王」，或稱威惠王、聖王公、昭烈侯，代代崇信至今。

建廟沿革

清嘉慶十五年（公元1810年），桃仔園士紳薛啓隆等人獻地興建景福宮，十五個村庄的善男信女募建。當時的廟分前、中、後三殿，佛像特聘漳州名師來台雕塑，全廟於嘉慶十八年（公元1813年）始興建完成。

日治時期，日人在台加強實施「皇民化」運動，桃園市的神佛多沒收於文昌廟的倉庫中，景福宮的部分神像亦無倖免，本廟並被借用為推行日語的教育場所達四年之久。大正十二年

廟宇小檔案

創建年代：	清嘉慶十五年（公元1810年）
主祀神：	開漳聖王陳元光
廟宇位置：	桃園縣桃園市中和里中正路208號
古蹟等級：	三級古蹟
建築形制：	九開間、兩殿兩護室的合院式廟宇

▲三川殿前廊的「祈求」堵，乃深浮雕作品。

（公元1923年），桃園地區推行市容整頓，景福宮讓路後退，遂將中、後殿合併為一大殿，原三門增為五門，建築設計由漳派大木名匠「彬司」陳應彬負責，正殿由其子「阿越司」陳己元施作，前殿則由新莊「海桐司」吳海桐施作，兩人對場合作完工。

民國五十年，本宮整修大門牌樓，並改建左右護室為鐘鼓樓；民國六十

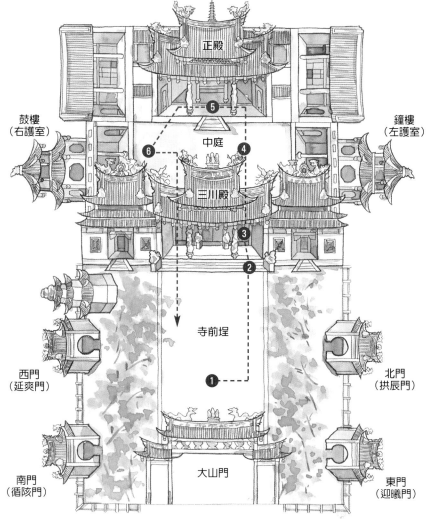

正殿

鼓樓
（右護室）

鐘樓
（左護室）

❺

中庭

❻ ❹

三川殿

❸

❷

西門
（延爽門）

北門
（拱辰門）

寺前埕

❶

南門
（循陔門）

東門
（迎曦門）

大山門

●桃園景福宮導覽動線圖

五年又在廣場增設四座圓拱門，成就
今天的廟貌。民國八十三年，景福宮
經內政部指定公告為台閩地區祠廟類
第三級古蹟。

空間與配置

景福宮坐北朝南略偏東，面寬九開

間，有三川殿、正殿與兩護龍，為兩
殿兩護室的四合院廟宇建築，近年又
於護室上增建鐘鼓樓。本宮位於桃園
市中心，正對著中正路、中山路、博
愛路等市街分布四周，使得此地區成
為以廟宇為中心、街道向四面放射的
傳統街市代表。

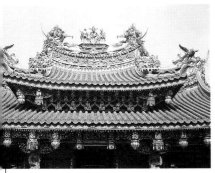

▲三川殿屋脊採「假四垂」形制，線條優美秀麗。

建築特寫（參見左頁動線圖）

❶ 寺前埕

本廟前方有一座大山門，乃民國七十四年所建的四柱三間仿木作水泥山門。廟四周有矮欄環繞，並另設四面圓洞牌樓門作為香客出入的門戶，以道光年間桃園四座城門命名，分別是東門（迎曦門）、西門（延爽門）、南門（循陔門）、北門（拱辰門）。山門內至前殿之間有一片寬廣的前埕。

❷ 三川殿前廊

三川殿屋脊為陳應彬最拿手的屋頂形

▲寺前埕內花木扶疏，並設蟠龍噴水池，更增廟貌雄姿。

制，即以歇山頂騎在硬山頂上，使二座屋頂重疊，重量則由四點金柱支撐的「假四垂」。它優美的線條比例與秀麗的形式，不僅冠居全台，也是空前絕後，此後其他廟宇的「假四垂」皆無法與之比擬。正立面左右護室入口處的屋脊也做歇山重簷屋頂，三座並立的重簷屋頂，使得屋脊天際線格外優美柔暢。此外，屋脊上的剪黏將之裝飾得五彩繽紛，倍增廟宇之華麗繁複。

三川殿面寬三開間，步口廊的牆堵上多為日大正十四年（公元1925年）重建時的石雕作品，據傳為楊阿浮與張傳所做，包括「內枝外葉」的龍

▼龍門入口，可見大師陳應彬所獻聯對，凸顯緬懷前人的情懷。

柱、圓雕的石獅、「剔地起突」的龍虎堵、「壓地隱起」的麒麟堵、深浮雕的祈求吉慶人物堵及賜福團爐堵等，雕工均極精湛，爲北台灣廟宇中少見的佳作。

廟宇各殿由不同匠師負責，在對場較勁競爭的壓力下，各人無不盡其所能全力施作。三川殿爲吳海桐所做，樑架處布滿了精雕細琢的木雕，簷口下一排包括白菜、花籃、宮燈十二個造形各異的吊筒，甚是壯觀。吊筒上方外側的豎材，雕成仙翁、雙翅仙女、倒爬獅子、人物坐騎、武將對打等不同造形，均生動精采。吊筒後方的屋簷看架，前後有成十字形雙向疊組之斗栱，即少見的計心造溜金斗栱。門框兩側刻有對聯：「景運造初唐威鎮全閩驚草澤，福星瞻固縣光昭七邑映桃園」，抬頭以「景」、「福」二字點出聖王與漳州籍開拓者之間的淵源。

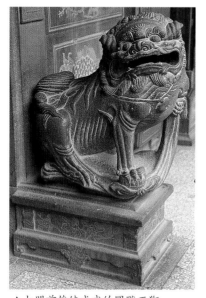

▲大門前雄健威武的圓雕石獅。
▼大門入口兩側的「內枝外葉」透雕封神人物窗。

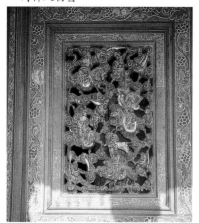

▼三川殿的樑架處布滿了精雕細琢的木雕。

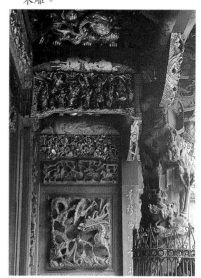

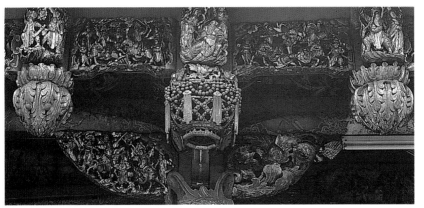

▲簷口下方一排白菜、花籃、宮燈等十二個造形各異的吊筒，令人眼花撩亂。

▼計心造溜金斗栱，以螭虎爬上滑下呈現出無數綿延之態，造形華麗又耀眼。

龍門入口，留有大師陳應彬所獻對聯「八閩報最首公功，廣拓河山懷梓里，七邑告成膺廟祀，遠移香火鎮桃園」，顯示先民慎終追遠、不忘出處來源的懷舊情懷。

三川殿龍虎門入口兩側的石窗，外設少見的鑄鐵窗花。台灣稱鑄鐵為「翻砂」，此乃西洋建築很早便採用的手法，但在台灣則僅盛行於公元1920

▼龍虎門兩側石窗前設少見的鑄鐵窗花，線條新穎富變化。

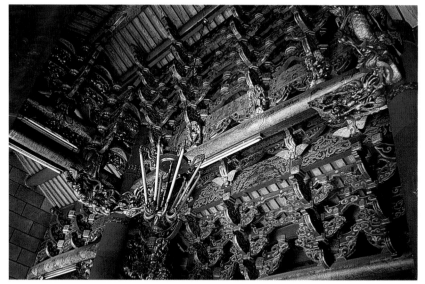

▲三川殿內棟架採二通三瓜，螭虎斗栱造形各異，爬上滑下，繁複華麗無比。

▼彎弓門門楣上有泥塑的書卷裝飾。

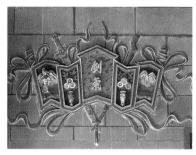

年代，後即不多見，使此處的作品彌足珍貴。

❸ 三川殿內部

殿內棟架採二通三瓜，有後步簷廊，雕飾亦繁複華麗。殿內樑架上布滿精采的彩繪，除了傳統圖案和幾何圖形外，大都處理成添加畫框的畫；兩側

的邊框垛頭是各種花紋圖案，中央的垛仁則多是山水花鳥，尤其以人物故事居多，諸如神仙、傳說或忠孝節義、《三國演義》、《封神榜》等故事，琳瑯滿目，係新竹彩繪藝師李登勝的傑作

❹ 中庭

為了防日曬及雨淋，中庭今已架上鐵架並覆以塑膠的捲棚屋頂，影響了採光、通風與視覺觀感，十分可惜。昔時兩邊的彎弓門門楣上有泥塑的楣飾，由人物的姿態推斷，應是當年的陳天乞師傅所留，惟今已不存。

❺ 正殿

正殿做歇山重簷頂，各部位的構材碩大，造形有力，進深達十六架。殿內木棟架做三通五瓜，瓜筒線條簡潔，豐碩飽滿，是漳派匠師的拿手傑作；

疊斗亦多達九層，使得屋簷更加高聳。本殿看架斗栱分布之廣，以及螭虎栱出挑的層次之多、數量之密，皆為台灣所罕見。

前捲棚簷下有對八角蟠龍柱，龍身盤繞八角柱身一周，至柱底又奮力昂首向上，作勢欲飛，姿勢極為生動剛健，旁邊配有封神演義人物與雲朵，為大正十四年間重建時所留的佳作。

殿內空間寬敞巍峨，營造出莊嚴肅穆的氣氛。神龕的鏤雕精美，主祀開漳聖王陳元光。殿內另祀玄壇元帥，

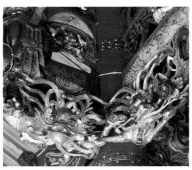

▲前殿內的鰲魚托木，雕工極精。
▼正殿內棟架的疊斗多達九層，屋簷更顯高聳。

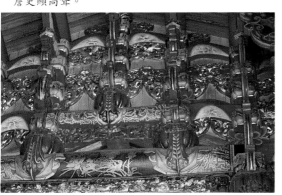

左祀觀世音菩薩，右祀天上聖母。據傳玄壇元帥是由南崁五福宮分靈而來，兩側另陪祀關聖帝君與城隍爺。

樑上懸有嘉慶十八年（公元1813年）噶瑪蘭通判翟淦敬題的「明赫感應」匾、福建台澎掛印總兵官阿勒精阿巴圖魯武隆阿敬題的「赫聲濯靈」、署名淡水同知薛志亮的「保我黎民」匾、以及「敬宗收族」、「慈祥濟世」匾。

殿內員光、束木、通楣、神龕、案桌等，雕工之精與前殿「海桐司」的作品不相上下；神案桌的細木鑿花有薪傳獎得主黃龜理於大正十四年（公元1925年）左右的作品，題材為水漫金山寺等。當時年約二十三來歲的他是大木匠師陳應彬的助手。

❻ 護室廳

左右護室現為水泥建築，但仍保有嘉慶癸酉年（公元1813年）建廟時所立的石柱，柱上亦仍留有「至聖顯神通共仰恩波滋漳淡，大羅多道法群瞻彩豔園桃」聯對。屋頂上另增建了鐘鼓樓，屋簷皆為六角形攢尖重簷頂，氣派華麗。

左護室的左側為太歲殿，右側供奉金母娘娘；右護室左側奉祀財神爺，右側則祭拜註生娘娘。

大溪齋明寺

齋明寺的環境幽雅、花木扶疏，是大溪最古老的齋堂，占地約三甲，昔日曾擁有名列「大溪八景」的「靈塔斜陽」、「崁津歸帆」等景致。本寺與大溪鎮隔著大漢溪相望，面臨大溪公園，斜看蓮座山，下接石門水庫，山光水色盡覽無遺。它的建築樸素，基地廣闊，為一座不可多得的清幽古老禪寺。

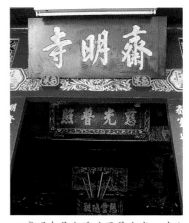

▲齋明寺是大溪地區最古老、清幽的禪寺。
▼齋明寺的基地廣闊，建築樸素。

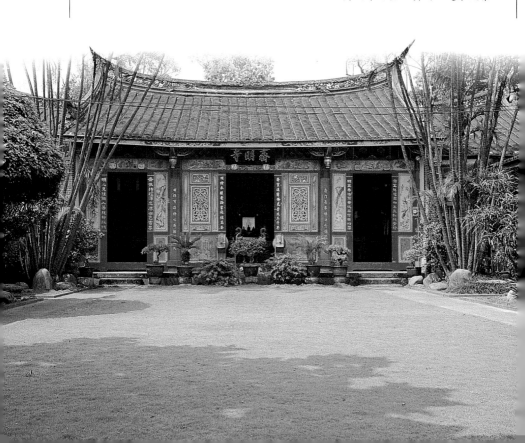

神祇事略

齋明寺又稱齋名堂，爲隸屬齋教龍華派的齋堂，在法統上承襲了鼓山曹洞宗禪學，原係食齋人李阿甲私設的佛堂「福份宮」，以禮佛誦經爲主，後信仰者日增，因而逐漸擴大規模。

所謂「齋教」，又稱在家佛教，爲明朝中葉興起的佛教支派，信眾主要爲在家持齋（素食）奉佛的居士。清朝白蓮教亂後，齋教開始大量進入台灣，並以台南愼德齋堂的設立最早。本寺主祀觀世音菩薩，配祀金童玉女、哪吒太子、韋馱菩薩、五顯靈官大帝等神佛，佛道相容，反映出台灣在佛教發展上的特殊風貌。

建廟沿革

齋明寺創建於清道光年間（約公元1840年），爲一座具有一百六十餘年

廟宇小檔案

創建年代：清道光末年（約公元1840年）
主祀神：觀世音菩薩
廟宇位置：桃園縣大溪鎮員林里齋明街153號
古蹟等級：三級古蹟
建築形制：單殿兩護室的三合院廟宇

歷史的著名古刹。它本是私人自設的佛堂，直到同治十二年（公元1873年），第二任住持黃普瑟與齋教龍華派結合，改名齋明堂。日明治四十二年（公元1909年），第三任住持胡普惠與第四任住持江普梅，拜福州鼓山湧泉寺的聖恩法師爲師，轉承鼓山曹

▲寺前的日式石獻燈基座刻「明治三十九年在住岐阜縣人」，顯示此寺亦曾經歷經日治政權。

◀西護室的壁柱題同治十二年，爲本寺的歷史作見證。

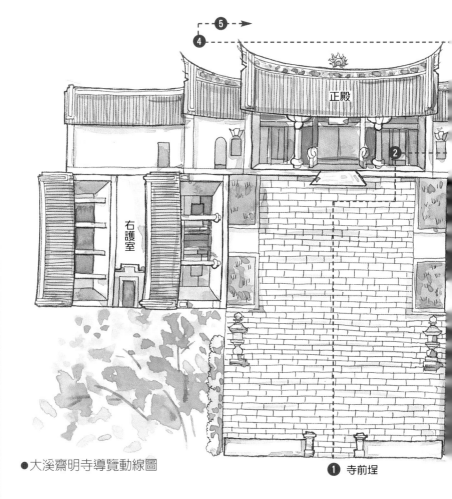

正殿

右護室

④→ **⑤**→

②

●大溪齋明寺導覽動線圖

① 寺前埕

洞宗禪學。日治時期裡，全台的寺廟受制於日人的高壓政策下，第五任住持江普乾於昭和元年（公元1926年）接任後，苦思良策，最後與日本佛教曹洞宗接洽，歸屬日化佛學一系，改稱「齋明寺」，暗地則仍以我國曹洞宗禪學為師，藉此保存「齋明堂」的完整，免遭到日人竊占充公。

民國七十四年，齋明寺獲內政部評定為三級古蹟後，開始整建寺體。八十八年一月，北投法鼓山農禪寺聖嚴法師接下齋明寺第七任住持兼管理

人，重新規畫庭院設計，成就了今日的風貌。這座古剎歷經了朝代更替與政治轉移，由原始的居士傳承到歸附日佛禪宗，終於又回歸了佛教本源。

空間與配置

齋明寺坐東北朝西南，原為單進兩護龍的傳統農家三合院建築，展現出禪林道場的質樸風格，後因空間不敷使用，增建為單殿四護龍形式。寺中的環境清幽、花木扶疏、綠草如茵，與塵囂隔絕，更顯得靜謐清雅。從齋明

左護室

寺眺望大溪小鎮，更可看到壯闊的大漢溪、新舊大溪橋，以及大溪特有的三層河階地形。

建築特寫（參見左頁動線圖）

❶ 寺前埕

齋明寺的平面風格及廟貌，近似於台北縣五股的西雲寺。入口處立一對水泥門柱，上題：「莊嚴憑法音，圓覺悟禪機」。門內的草木齊整，兩株約三層樓高的南洋杉蒼勁挺立，蓮花池、拱橋、觀音石像，擁有禪寺的風雅安寧之境。寺前有兩座日式石獻燈，左右各一，左寫「佛光普照」，右題「遍照光明」，上基座刻「明治三十九年在住岐阜縣人」，並有雙重牆欄。然而，西護室的壁柱題字年代為同治十二年，顯示此寺歷經清朝與日治政權，使得建築與題署呈現了年號交雜的現象。

❷ 正殿

正殿又稱大雄寶殿，採抬樑式結構，架桁有十五。明間做三通五瓜，前步架做捲棚構架。次間結構則採硬山擱檁式，桁檁直接置於承重牆上。屋脊

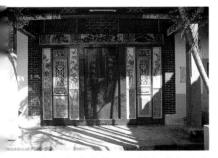

▲齋明寺原為單殿兩護室的合院建築。此為右護室圖。
▶寺前的草地、蓮花池、拱橋以及觀音石像，令全寺洋溢著風雅安寧的氣氛。

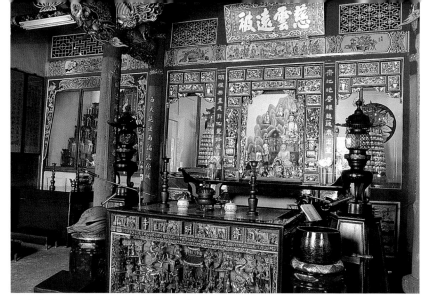

▲大雄寶殿內供奉觀世音菩薩，殿內
　一派莊重肅穆。

▼前步口廊做捲棚構架，通樑上有技
　巧高超的黑底描金彩繪。

分三段，中間高，兩側低，做燕尾翹
脊，脊堵上有剪黏花草。兩側山牆以
紅瓦與早年的黑瓦，做穿瓦衫牆貼
面，以維護土墼牆不致遭雨水沖刷。

　正殿供奉觀世音菩薩，頭戴風帽，
面部莊嚴，手持經卷，瓔珞圖案典
雅，採自在坐姿，是典型的清代式
樣，係李阿甲前往大陸南海普陀山法
雨寺出家受戒時，迎返回台奉祀的金
身。左側是目連尊者，右側是地藏王
菩薩。精緻的木雕案桌，雕刻題材為

「八仙西王母慶壽」，上有昭和十二年
（公元1937年）的落款。

堂中懸有眾街庄信徒敬立的「慈雲遠
被」，以及信士黃炳南、黃鑑清敬立
的「慈光普照」匾，乃日大正四年
（公元1915年）保留下來的匾額。寺
內尚保有全台唯一的宋版《磧砂藏》
經影本，乃歷時九十一年才完成的木
刻版本，彌足珍貴。

❸護室

左右外護室與齋堂等屋架結構受到日
式建築影響，以三叉式斜栱支撐屋
架，有別於傳統的中式棟架作法。側
面山牆為斗砌牆，山牆則做尖銳的火

▼左護室廊上懸有佛門法器木魚與磬。

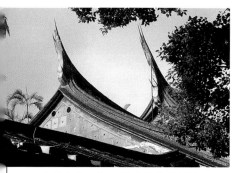

▲正殿山牆以紅、黑瓦做穿瓦衫牆，
　以維護土墼牆不致遭雨水沖刷。
▼以三叉式斜栱支撐屋架的作法，有
　別於傳統的中式棟架作法。

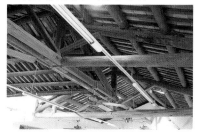

焰形馬背，上有泥塑的「蝙蝠懸磬」
山花、瓦鎮和十字形氣窗，外護室磚
牆則為近作。

　另外，在左右護室的簷廊下，可看
到同治十二年（公元1873年）鑿刻的
砂岩石柱，而左護室廊上懸掛有木魚
與磬，更添佛寺氣息。

❹ 萃靈塔

位於齋明寺後方，為兩層式的靈骨
塔，造形典雅，富質樸古意，曾獲大
溪八景之一「靈塔斜陽」的美名。惜
於民國六十九年，改為水泥製的宮殿
式外觀，原有的莊嚴及盎然古意失之
殆盡。

❺ 聖蹟亭

建於同治五年（公元1867年），亭身
為三層，是石條砌成的仿木建築。亭
高約一丈三尺餘，頂塑葫蘆狀，上層
供奉倉頡神位，中、下層為焚燒字紙
的爐體。傳統中，寫有文字的紙張都
會慎重保管，選定吉日後拿到敬字亭
焚化，以表達對文字的敬意。齋明寺
的敬字亭雖經過一百三十多年的日曬
雨淋，原有風貌仍保存完整。

　寺旁一條石板道可直抵大漢溪口，
曲徑通幽，風景十分秀麗，是欣賞大
溪八景之一「崁津歸帆」的地點，徜
徉其間，令人頓忘人世喧囂，心靈與
大自然相契合。

▼建於同治五年的聖蹟亭採石砌的仿
　木建築樣式。

新竹都城隍廟

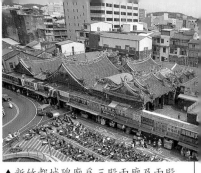

台灣地區的城隍廟約五十六座，遠超過清代台灣府縣州廳的數目，與各行政區只有一座城隍廟的規定不符，究

▲新竹都城隍廟為三殿兩廊及兩殿兩廊帶護室的合院式並排廟宇。

其原因，除了官方主持修建的官廟外，先民渡台時，由原鄉城隍廟分香自建的亦頗多。在這些城隍廟中，論神格以新竹都城隍為最高。

　　新竹都城隍廟的造形特色在於高低起伏的連續山牆，以及廟內栩栩如生的神像雕塑，木、石雕工藝亦極精美。除此之外，從興建二百多年以來，它的香火一直保持鼎盛，從台灣各處趕來的善男信女絡繹不絕，廟前的小吃攤更成為與之不可畫分的特色，城隍廟也因此更遠近馳名。

▼城隍廟於二○年代由泉州名匠王益順重建，為其寺廟藝術高峰之代表作。

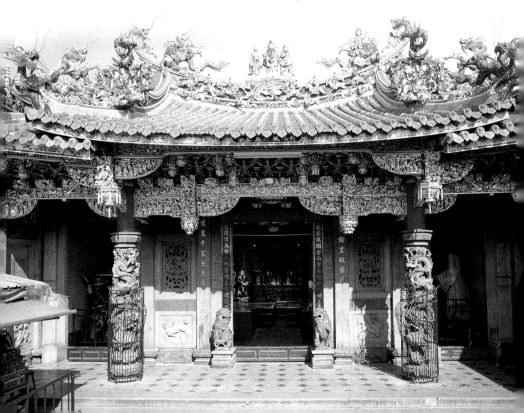

▲城隍爺冠飾華麗，神態莊嚴。

神祇事略

城隍即城池，始見於《易經‧泰卦》的「城復于隍」，《禮記》一書亦有記載天子祭城隍之事。到了北齊時代，城中便有祀城隍神祠了，至唐則漸普遍，宋以後普及。城隍爺亦有階級之分，在京師爲帝，郡爲王，府曰公，縣曰侯。

城隍從古代神話中守護城池的神，後融合了道教信仰，成爲護國保邦、去惡除凶、拘解亡魂之神，稱祂能「應人所請、旱時降雨、澇時放晴」，以保穀豐民足。明太祖更將城隍視同陽官，各有轄區，制定廟制，曾言「立城隍爲神，使人知畏，人有所畏，則不敢妄爲」，並令城隍成爲幽冥世界的審判者。這種以神道治民之法，有相當的震懾力量，更加深世人

廟宇小檔案

創建年代：清乾隆十三年（公元1748年）
主祀神：城隍爺
廟宇位置：新竹市北區中山里中山路
　　　　　75號
古蹟等級：三級古蹟
建築形制：三殿兩廊及兩殿兩廊帶護室
　　　　　的合院式並排廟宇

的敬畏心理。這也是歷來中國執政者最善於運用的方式，「民可使由之，不可使知之」。

台灣自移民渡海拓殖以來，艱苦奮鬥，備嘗風險，有所謂「十人來台，六死三留一回頭」。其間最重要的支持力量，就是虔誠的宗教信仰，當中最受敬拜又最具權威的神明便是城隍爺。在各種廟宇中，城隍廟也是最莊嚴肅穆的廟。

建廟沿革

新竹都城隍廟，據《淡水廳志》記載，是於清乾隆十三年（公元1748年）由福建泉州人王世傑獻地、淡水廳同

▼「新竹都城隍」、「晉封威靈公」執事牌，顯示本廟爲全台城隍廟中神格最高者。

知曾日瑛所倡健,初建時原是一座以正殿為主的兩進建築。乾隆五十七年(公元1792年),同知袁秉義予以修建,直到嘉慶四年(西元一七九九年),同知清華再捐建後殿供奉觀音菩薩,自此成為三進式的廟宇。嘉慶八年(公元1803年),胡應魁任同知時,又在城隍廟西畔添建觀音殿(法蓮寺),將後殿改祀城隍夫人,使城隍廟規模臻於完備。

道光八年(公元1828年),同知李慎彝監造竹塹城時,一併整修了城隍廟,由鄭用錫與鄭用鑑掌其事。到了光緒元年(公元1875年),清廷將台北府治暫置於新竹,新竹城隍爺遂由縣級的「靈佑侯」晉封為府級的「威靈公」,使本廟成為台灣唯一的都城隍廟。光緒十七年(公元1891年),城隍廟再度重修,獲光緒帝御頒「金門保障」匾。日大正十三年(公元1924年),新竹官紳鄭肇基捐募巨款重修。本廟今天的現況,多是此一時

▼正殿內懸清光緒帝御頒的「金門保障」匾。

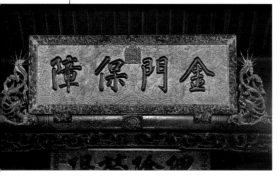

期所留,亦是二〇年代泉州溪底派名匠王益順在寺廟藝術上的高峰代表作。

空間與配置

新竹市都城隍廟,坐東面西,約位於竹塹城(今新竹)城中心。它歷經幾次修建,至光緒年間大抵完成了今日的三殿規模,現為三開間、三殿兩廊的形制,左帶三開間、兩殿兩廊的觀音殿與左護室。

▼都城隍廟正殿的前廊棟架,頗為華麗精緻。

建築特寫 (參見右頁動線圖)

❶ 寺前埕

城隍廟、法蓮寺與護室三廟並立,形成寬廣的正立面與延續的廟埕空間,並配有戲台、照壁與門樓(東轅門),為全台罕見。從寺前埕看去,城隍廟面寬三間,屋頂採斷簷升箭口形式,明間略高於左右次間,使正面簷口線中高旁低,頗富於變化。

❷ 三川殿前廊

簷前龍柱以黑灰色安山岩為材,龍身頭下尾上纏繞翻轉於圓形柱身,形成

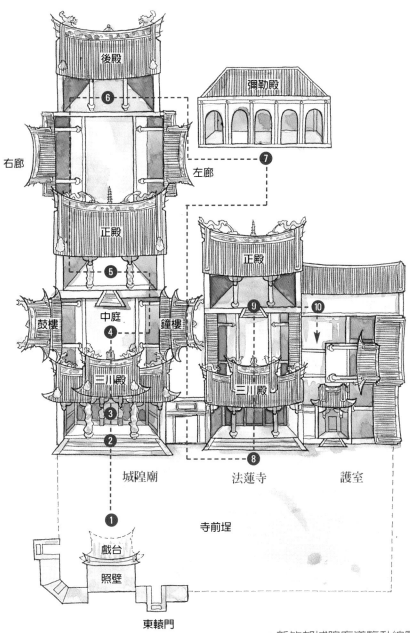

後殿

⑥

彌勒殿

右廊

左廊

⑦

正殿

正殿

⑤

鼓樓

中庭

鐘樓

⑨

⑩

④

三川殿

三川殿

③

②

⑧

城隍廟

法蓮寺

護室

①

寺前埕

戲台

照壁

東轅門

●新竹都城隍廟導覽動線圖

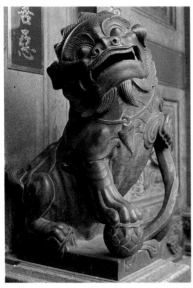

▲中門石獅表情豐富，雕琢細緻，近
　年曾被列入郵票圖案。

連續的S狀，龍柱下段配以海浪、水
族與鯉躍龍門，上段則點綴十來尊封
神演義座騎人物，姿態各異，雕琢細
緻，表情豐富。

中門石獅由極優的青草石刻成，造
形玲瓏可愛，為台灣眾多石獅中神態
最可親者，遠近馳名。而左右對看堵
或正面牆堵，則均大量運用泉州礱石
與玉昌湖青斗石，青白兩種色澤的石
材交替組合，相當搶眼。前殿細緻的
牆堵石雕，雕工亦甚精湛，包括「水
磨沈花」、「剔地起突」與「內枝外
葉」等手法，藝術水準極高。對看牆
頂堵上雕軟摺的書卷，兩側各以一童
子作伸展書卷貌，左書「聰明」，右
書「正直」，強調世人對城隍爺抱持

的信心。

另外，三川殿屋頂桁條下，有做成
如意或葫蘆等造形的栱，也有圓形、
六角形、菱花形的斗，層層疊疊架構
出華麗又壯觀的網目斗栱，極具裝飾
性。托木的出現頗為頻繁，內容多為
《三國演義》中文武百官或戰場廝殺
場景，栩栩如生。吊筒有刻成蓮花倒

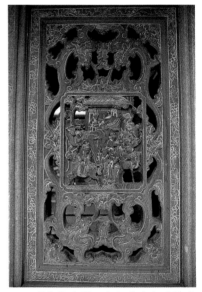

▲以「內枝外葉」高超手法表現的螭
　虎石窗。
▼三川殿前廊的牆堵上有「剔地起突」
　精湛石雕。

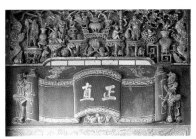

▲三川殿對看牆右邊頂堵上的「正直」
書卷。

墜造形，也有刻成六面燈籠的造形，
每面均雕飾人物，流蘇迎風時會款款
輕擺，作工極其精緻。兩側的豎材非
常特別，不僅雕飾巨大、題材豐富，
更分為三段；上段為武將單手持「祈
求平安」旗幟，衣飾、袍袖、飄帶曲
線轉折流暢，下段則雕鑿城下激戰；
中段在龍（左）邊雕「空城計」，虎
（右）邊做「樊梨花大破白虎關」。

　　簷口下吊筒的豎材，雕高約一尺二
的菊花和牡丹，花瓣片片可數，雕刻

技術超群絕倫，為少見的碩大豎材雕
飾。此處的斗座尺寸雖小，數量卻
多，且均成對出現，題材有代表「祥
瑞」的獅座、「吉祥」、「萬象」的
象座、「傲霜不屈」的菊花、「美艷

▲巨大的豎材「武將」手持旗幟，衣
飾、袍袖與飄帶的曲線轉折流暢。
▼托木與豎材內容多為《三國演義》
人物或爭戰場景，栩栩如生。

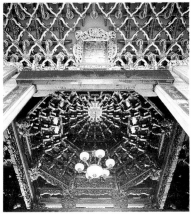

▲大門上層層疊疊架構出的網目斗
栱，華麗又壯觀，極具裝飾性。

▲步口廊對看牆上的員光題材爲「博古圖架」及「肚大能容」的彌勒佛、獼猴、香爐、花果等。

▲四隻蝙蝠寓意「賜福」，蓮花則象徵「高潔」。
▼通樑上的象形斗座，上雕書生，精雕細琢。

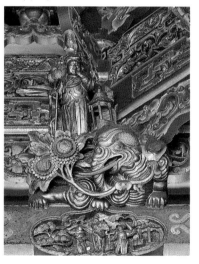

富貴」的牡丹、「出污泥而不染」的蓮花等。位於步口通樑下的員光，面積較狹小，左雕《三國演義》中的「英雄奪錦」，右雕《封神演義》中的「金雞嶺」，雕工精巧細緻，鉅細靡遺。步口廊對看牆上的員光題材則爲「博古圖架」，以及花鳥、走獸、人物等，包括「肚大能容」的彌勒佛、「香煙綿延」的香爐、「光明永照」的燭台、「吉祥長春」的瓜果花朵，甚至還有連當時流行的西洋掛鐘與吊錶，熱鬧非凡。整個三川殿前廊上的木雕作品，就融合運用了圓雕、透雕、浮雕及線雕等多種技法。

❸三川殿內部

踏進廟門，仰頭即看到此座廟宇雕琢最繁複精彩的大木結構：「蜘蛛結網」（八角藻井）與「平闇天花」（如棋盤的平頂天花板）。只見斗栱向上逐層挑疊，匯集於頂心，造形優美華麗，是力與美的結合。此乃泉州惠安大木匠師王益順繼一九一九年艋舺龍山寺之後的傑作。其他還有許多縱橫交織、蔚爲大觀的「計心造」斗栱，與台灣一般寺廟多使用「偷心造」插栱的作法不同，亦爲新竹都城隍廟的主要特色。

通樑上的斗座，造形有嘴上含祥花瑞草的龍、獅、象等，或另雕騎瑞獸的仙姑、道士、書生等，還有背生翅膀的仙女，個個精雕細琢。其中，瑞獸馱負花朵盛開的花瓶，寓意「四季

平安」；奔騰的快馬則意喻「馬到成功」；鹿即是「福祿」，桃花是「青春美麗」、「美滿」，梅是「堅貞耐寒」，有甲螃蟹則象徵「金榜題名」；另有力士舉物、蟾蜍上的飛天仙人，以及長雙翅、穿西服、戴帽的西洋人，或長雙翅、穿漢服、笑容可掬、稚氣十足的童子。托木的造形更是繁多，有龍鳳吐花草、蓮菊卷草、鳳棲花枝，花鳥瑞獸等，各式組合均以寓意吉祥、象徵幸福美滿為主題。棋則有造形特殊的螭虎棋、曲線流暢的蟾蜍棋，無不趣味十足。凡此種種均為對場競爭下的奮力之作，故形式變化各異。

門後左右側立范無救（八爺）、謝必安（七爺）二將軍塑像，神韻衣著一如真人，「喜、怒、哀、樂」四位捕快則立於范、謝將軍之後，左右各兩尊。後簷廊上有一對龍柱，左邊柱上留有「台北辛阿救雕」落款。辛阿救師承粵東名匠，是台灣少數的粵籍匠師。

▼三川殿內有雕琢最繁複精彩的八角藻井「蜘蛛結網」。

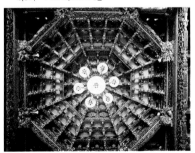

▲後簷廊的龍柱上有粵籍名匠「台北辛阿救雕」的落款。

❹ 中庭與鐘鼓樓

中庭左右廊也兼做鐘鼓樓，採歇山重簷式屋頂，大木結構居然將上簷角柱的位置內縮，落在壽樑之上；此法無異於「移柱法」，確為高明的技巧。鐘鼓樓採八角柱身及柱礎，未使用常見的方形，等於將原本過渡空間的地位提升了一級。鐘鼓樓的木雕，不論是豎材、樑楣、棋、斗座亦均極盡雕琢之能事，線條生動流暢，造形充滿律動變化，仍屬對場所留的佳作。

❺ 正殿

面寬三間，進深五間，前後用六柱，為典型的正殿排柱法。前簷口的一對花崗岩龍柱，蟠龍氣勢磅礴，但不過度強調細節，顯得樸拙厚實，年代似乎較早，也許是重建以前所留舊物。

正殿「架內」有六架，三通四瓜一斗座，瓜筒為典型的泉州惠安溪底派

▲正殿前簷口的一對花崗岩龍柱，蟠龍氣勢磅礴，藝術價值極高。

風格。步口棟架的木雕繁複精彩，大量使用人物為題材，如員光、斗座為武場人物座騎，連獅座上也配置了人物雕飾。

城隍爺是跨越陰陽界、司賞善罰惡的神明，廟內布置因此也類似於古時的衙門。神龕上高懸有光緒十七年（公元1891年）御賜的「金門保障」與鄭用錫所贈的「理陰贊陽」匾。龕中供奉城隍爺，下置公案；公案上的雕刻題材頗豐富，技法純熟，裝飾華麗異常，是廟內神案雕刻最華麗的文物，製作年代為日治大正十年（公元1921年），由福建匠師楊忠岩所做，彌足珍貴。

神龕左右分立文、武判官；文判右執筆、左拿生死簿，武判怒目執鋼。除此之外，還有糾察、樂善、延壽、速報、罰惡、增祿等六司。神案前立李、董排爺，一旁另立范、謝兩將軍，以及枷鎖將軍、牛馬將軍等六將爺。兩側龕內尚有土地公、陰陽司公等眾神，塑造亦精細，神情姿態十分傳神自然。

▲神龕左立文判官：右手執筆、左拿生死簿。

▼城隍爺旁脅祀有糾察、樂善、延壽、速報、罰惡、增祿等六司。

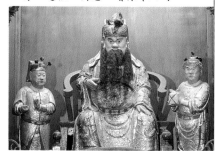

▲城隍爺用這個大算盤來計算人世的
　善惡。

正殿前排樓後側，高掛著一具城隍
爺用來計算人世罪惡的大算盤，框邊
刻：「世事何須多計較，神天自有大
乘除」，有正義終得伸張、安撫人心
的作用。殿內石柱上的聯對與附壁柱
上的木楹聯，語句亦頗發人省思，例
如「爾福寔難邀任，禮拜衣冠，勿混
帳磕了頭去；我門休易入聽，晨鐘暮
鼓，須仔細捫著心來。」

❻ 後殿

後殿面寬三間，進深三間，棟架前後
用三柱，未採附壁棟架，採三通五瓜

▼城隍夫人柳眉細目，面露慈祥。

式，但第三通上不施瓜筒，只有簡潔
的斗抱。

後殿主祀城隍夫人，兩旁立大、二
媳婦的塑像。大、二少爺位於後殿右
龕，左龕則有註生娘娘與十尊脅侍婆
姐，個個和藹可親。本殿另祀有文昌
帝君與包拯，應為近年增祀。

殿前簷柱有聯題：「莫道爺爺明威
有赫，須知奶奶慈陰無私」。明間的

▲後殿主祀城隍夫人。
▼正殿後牆以八角洞門與後殿相通，
　抹角線條收頭完美無痕。

踏階，正面雕成櫃台腳狀，兩側則雕獸爪帶卷草花，亦別具巧思。後殿與正殿後牆有八角洞門相通，抹角線條的收頭完美無痕，足見匠師的功力。

❼ 彌勒殿

彌勒殿位於法蓮寺之後，建於日治時期，屋頂採五脊四坡水式，面寬三開間，為仿洋式的磚造建築，有拱廊與磚造彎弓門。殿內主祀彌勒佛，左祀新竹都城隍六將爺、先賢祿位，以及肇建捐地主王世傑的長生祿位。

■法蓮寺

空間與配置

兩殿兩廊的法蓮寺位於城隍廟左側，三川殿與後殿皆採等寬的三開間，前殿的前步口廊做網目斗栱，「架內」採捲棚式的二瓜二通，二通上並以獅座代替瓜筒。正殿採敞廳式，「架內」做三通五瓜式，不做附壁棟架，讓桁木直接架於牆上。內牆全面貼上日治時期盛行的二丁掛白瓷磚，使殿內頗覺明亮。

建築特寫

❽ 三川殿

法蓮寺自成一格，具有佛寺專有的靜

▲法蓮寺三川前廊水車堵上的交趾陶人物「渭水聘賢」。

▼法蓮寺的廟額、步口廊斗栱與平頂天花，一派肅穆莊嚴。

▲門板上的木雕窗，以螭虎圍爐配
人物，比例優美細緻。

謐安詳氛圍。正面門面全爲木作裝
修，雕飾華麗，門板上以軟硬螭虎團
爐配人物的木雕窗最爲精彩，係對場
競爭下的佳作。棟架上的木構件雕鑿
亦細膩。

三川殿中門的兩側有抱鼓石，以花
崗石雕成，鼓面螺紋突出，兩側一雕
雙螭虎、一雕花卉。步口廊的對看石
堵上有「法雨簷前滴」、「蓮花座上
開」字句，點出了寺名與寺廟的屬
性。對看堵的左壁爲龍，右壁爲虎，
與一般的寺廟的題材相同。

⑨ 正殿

主祀觀音菩薩，左祀大勢至菩薩，右
祀清淨大海眾菩薩，外配祀十八羅
漢。座前的金童面圓額高，神色清
純，雙手合十；玉女柳眉鳳目，雙手

捧缽，嫻雅端靜，見之令人油然而生
喜悅之情。

正殿的明次間均設雕夔龍卷草的花
罩，作法講究，形態完美。其他值得
注意的是，步口廊上掛有新竹名人暨
潛園主人林占梅於咸豐八年（公元
1858年）所捐的「大丈夫身」匾。

⑩ 護室

護室附屬於法蓮寺，位於廟左側，另
闢門廊與之相連，但也有自己的獨立
門戶。護龍的功能僅作爲城隍廟與法
蓮寺的休息室，因此廟方利用過水亭
旁的小天井布置了水池與花台，鬧中
取靜，頗有小庭園之意境。細觀其圍
牆與水車堵，皆飾有詩文佳句，點綴
了護室小院優雅恬靜之美。

室內棟架不輸其它各殿，例如中脊
下的「戀番扛大杉」，其半蹲的身軀
與單手扛栱的姿態，有力極了。後步
口廊則出單架，以蟾蜍爲副栱形，親
切又有趣。另外，過水亭有由八隻軟
團螭虎盤轉而成的石雕團爐窗，精緻
的雕工與構圖更增天井之幽靜。

▼林占梅所捐的「大丈夫身」匾，
字跡清秀挺拔。

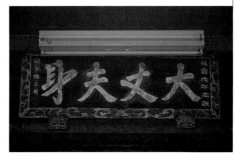

北埔慈天宮

北埔是金廣福墾隘的重鎮，慈天宮即位於其市街核心，除供祭祀祈福外，也是公眾集會議事之地。本宮

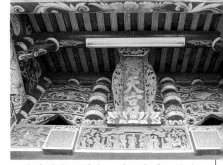

▲在台灣墾拓時期，慈天宮是北埔金廣福墾隘的信仰中心。

不僅為北埔地區最高大、最堂皇的殿宇，也是清代道光年之後，新竹山區拓墾史的要證，更與金廣福首腦人物姜秀鑾息息相關，可說是閩粵合作消弭族群對峙的關鍵，也是閩粵風格廟宇的代表作。

農曆七月十四日中元普度時，慈天宮祭典總爐主一直都是江秀鑾後人姜義豐家族，另外再由姜義豐、何合昌等七家族輪流擔任值年爐主，慶祝規模之盛大，為其他地區少見。除此之外，每月初一、十五亦固定由姜何等七家族輪流於慈天宮備禮祭拜，週而復始，至今仍傳續依昔。近年來因台灣北部第二高速公路的開接，北埔老街每逢假日便遊人如織，慈天宮也成了重要的觀光旅遊景點。

▼慈天宮位於市街核心，除供祭祀祈福外，也是公眾集會議事之地。

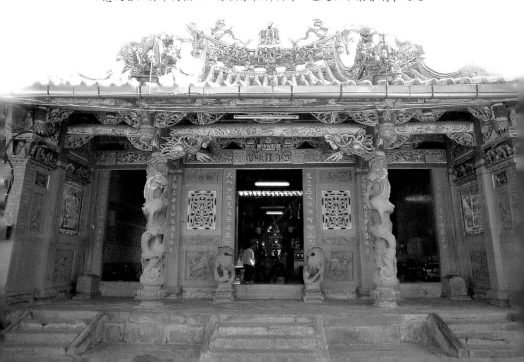

神祇事略

佛經有載，觀世音菩薩早在久遠劫前便已成佛，佛號「正法明如來」，但為了實踐救渡眾生的悲願，於是倒駕慈航，再作菩薩，於人間循聲救苦。

北埔慈天宮除了主祀觀世音菩薩外，亦配祀媽祖、五谷皇帝、文昌帝君，以及客家原鄉的神明三山國王、三官大帝，另外還有註生娘娘、福德正神與司命灶君等，為粵閩籍人士都可接受的折衷性神明。東廟更配祀淡水同知李嗣鄴、墾首姜秀鑾、姜榮華等金廣福開墾有功人士之祿位，以茲強化北埔在中興、赤柯坪、富興、大壢、埔尾、南埔等莊的中心地位，並淡化墾民的祖籍界線。

建廟沿革

北埔慈天宮的創建起源於道光十四年（公元1834年），當時的淡水廳同知李嗣鄴為推展撫「番」事業，故促成時

▼由高處俯看慈天宮，格局為兩殿兩廊兩護室的合院式廟宇。

廟宇小檔案

創建年代：	清道光二十六年（公元1846年）
主祀神：	觀世音菩薩
廟宇位置：	新竹縣北埔鄉北埔村五鄰北埔街1號
古蹟等級：	三級古蹟
建築形制：	五開間兩殿兩廊兩護室的合院式廟宇

▲慈天宮中的新竹城隍爺及義民爺不立神像，僅寫牌位奉祀，與客籍人士的傳統有關。

擔任九芎林庄總理的粵人姜秀鑾，與竹塹城的閩人周邦正合組「金廣福」墾號，朝東南山區方向開墾。姜秀鑾將自大陸奉迎來的觀音菩薩聖像攜入北埔，建一小寮奉祀，墾民隘丁也都會前往禱祝，祈求平安順利。道光二十年（公元1846年），姜秀鑾改建木造廟宇供奉，同年底逝世。此時，北埔與月眉兩庄的田園開墾已達千餘甲，人口也有千餘戶，市街已然形成，是一座有城門與刺竹圍繞防衛、完整自足的聚落。

同治十三年（公元1874年），姜秀鑾的長孫姜榮華增築兩廊與前殿，成

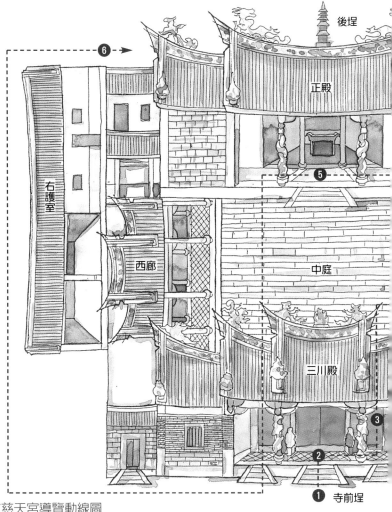

後埕

正殿

❻→

右護室

西廊

❺

中庭

三川殿

❸

❷

❶ 寺前埕

●北埔慈天宮導覽動線圖

為「兩殿兩廊兩橫屋」格局，並加祀
天上聖母媽祖。之後，陸續配祀的神
明愈來愈多，並因眾神合祀於一廟，
漸漸淡化了閩粵墾民間的祖籍界限。
日人治台後，慈天宮有部分曾遭徵收
為新竹國語傳習所北埔分校，不久後
又改為北埔公學校教室，直到數年
後，姜義豐另外捐贈校地，才恢復廟
宇全貌。戰後，慈天宮續有若干修

繕，但今日的廟容奠定於民國六十年
的全面修建。

空間與配置

北埔地區依附著鵝公髻山、五指山等
山脈的走勢，經尾隘子，龍脈自高而
下落於秀巒山西側，前為鹽水港、中
港溪與峨嵋溪形成的河谷，符合「形
法」風水中所謂吉地的所在，因此被

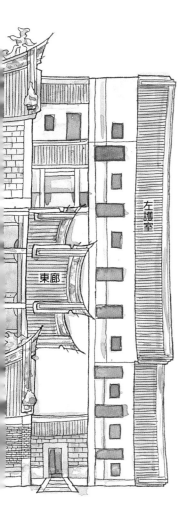

左護室

東廊

▲正殿屋頂做單脊，上以「雙龍護塔」裝飾。

建築特寫（參見本頁動線圖）

❶ 寺前埕

慈天宮坐東朝西，前有寬廣的廟埕與完整的石鋪地坪。它面寬五開間，中央為三開間，前有步口廊。三川殿屋頂做硬山燕尾翹脊，使廟宇外觀顯得雄壯渾厚。

❷ 三川殿前廊

三川殿開三門，前廊的石雕蟠龍柱及石獅座造形古樸，尤其左右蟠龍龍首在上，軀體起伏有力，雕工線條流暢，似有血肉，異於他廟，堪稱罕見

▼三川殿龍柱採用升龍為較少見的龍頭居上形式

選為「金廣福」墾號的拓墾中心。慈天宮位於其核心位置，有如母雞般護衛著北埔子民。堪輿師認定此乃「睡虎形」風水格局，儘量不要驚動打擾，所以建廟至今甚少舉行建醮慶典。清末時期，廟前廣場是北埔和鄰近聚落的商業集散中心，也是與五指山區原住民交易買賣的轉運市場，街肆活動亦由此往西延伸至城門。

127

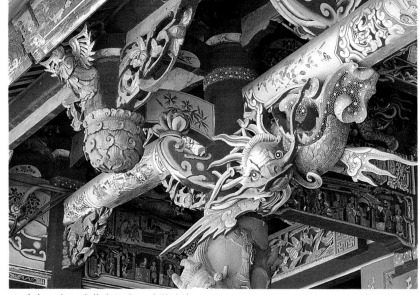

▲前步口廊上的鰲魚托木，姿態生動
而活躍。

▼豎材做飛天童子造形，背生雙翼手
呈珠，笑容可掬。

▲三川殿入口處的石窗做四隻硬團螭
虎與蝙蝠銜磬，設計新穎。

▼三川殿稍間水車堵上做「孔明征南
蠻」圖樣，暗喻姜氏在北埔拓墾的
經過。

之作。中門兩側堵的長方形螭虎窗，
以雲紋環繞「螭虎團壽」成爐形，上
下各兩對螭龍，布局對稱，構圖嚴
謹，虛實對比適中，上方有倒吊蝙
蝠，全圖蘊藏「團圓團壽、吉祥幸福
到來」之隱喻。稍間的秀面另有竹節
窗；依照傳統，竹節取奇數五枝，每
枝均飾以三節或四節，上淺雕小葉，
整體看來簡潔又樸實。

大門門楣上雕有福祿壽三星，步口
廊的鰲魚托木生動活躍。立面的豎材
做飛天童子，背生雙翼手呈珠，造形

活潑。中門的方形門簪，做淺浮雕幾何吉祥圖案，左右兩側門簪做卍字連綿圖案。立面稍間的水車堵有陶塑「姜子牙伐紂」及「孔明征南蠻」圖樣，內容暗含姜氏家族在北埔開拓墾荒的歷史情節。

❸ 三川殿內部

三川殿的大木結構為九架，前後用四柱，採對稱式，「架內」做二通三瓜，但二通上的瓜筒以鰲魚取代，托木上雕花草及飛鳳。屋架上的瓜筒有修長的造形，與後來粵籍名匠葉金萬的風格近似。據此可推斷，慈天宮初

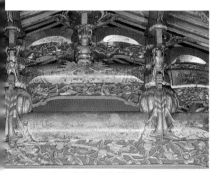

▲三川殿的大木結構採二通三瓜。
▼二通上的瓜筒以鰲魚取代。

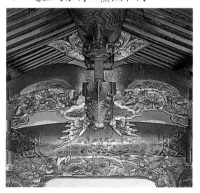

▲三川殿中門的門簪，上有淺浮雕的幾何吉祥圖案。
▼三川門上的門神彩繪係於民國八十四年依照舊貌重繪而成。

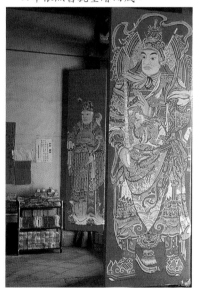

創時大木匠師的施工技法影響後代層面甚廣，至少涵蓋了桃、竹、苗及台北各地。後步口廊有人物柱，左為「西王母慶壽」，右為八仙人物與「文王聘賢」等故事，人物神情個個呼之欲出。

❹ 兩護廊

兩廊面寬三間，大木結構為九架，前

後用三柱，中央置四點金柱。左廊主奉註生娘娘，並於其左旁奉新竹城隍老爺及褒忠義民老爺，右旁配祀司命灶君。右廊中供李嗣鄴、姜秀鑾與姜榮華的祿位，側邊另供軍大王與軍王爺神位。

兩廊的神龕前有夔龍花罩，雕功精妙絕倫，十分罕見。廊上另立有砂岩石古碑三方，為建廟捐款功德芳名錄，今已嚴重風化。除此之外，另有木質碑一座及大理石碑二座。

❺ 正殿

正殿的大木結構為十三架，前後用五柱，「架內」做三通五瓜，三通樑的瓜筒上雕雙翅飛仙，亦屬罕見。主祀觀世音菩薩，配祀聖母媽祖，主神桌下亦供奉龍神。神龕前雕有夔龍花罩，可見曲線優美的夔龍相互纏繞。

本殿內左奉三官大帝、五谷皇帝與文昌帝君牌位，右奉三山國王與福德正神。除了觀世音菩薩、媽祖、福德正神之外，其餘神明均以文字書寫於牌位中而不立像，此種供奉古風與客籍人士的敬字傳統有關。

正殿前有步口廊，龍柱的龍頭上尾下，緊纏著圓柱，右龍開口握珠，左龍則無，此作法頗為少見，民間因此傳言此為母系社會中女權為大之說。

▲正殿的前案桌做「雙龍浪中戲珠」彩繪。

▼正殿的大木結構做三通五瓜；三通樑的瓜筒上雕雙翅飛仙，屬罕見的設計。

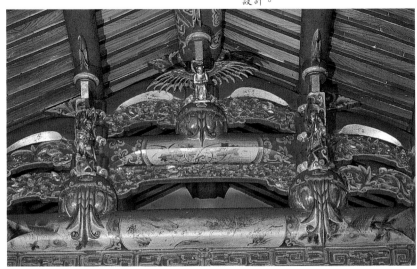

▲宮內供奉的灶神畫像，筆法工整，設色典雅。

▼正殿步口廊上有教孝人物柱，此為「單衣順母」圖。

因為一般來說，左龍代表雄性且多開口，右龍代表雌性而閉口。

步口廊兩側立有人物柱，柱身分四段，每段又分四面，各面配一幅孝子

▲懸於正殿架內的光緒貳年古匾「德參造化」。

圖，題材有「子路負米」、「萊子娛親」、「姜詩進鯉」等流傳甚廣、易識易懂的民間故事，雕工精巧，栩栩如生，實為上乘之作。柱礎做成二段式，為粵派的表現手法。殿內懸有「德參造化」、「志衛山河」匾，係光緒二年（公元1876年）由舖戶金廣茂、金福茂等與在家居士同立。

⑥ 後埕

廟後仍留有坡坎式短牆，為客家建築特色，有如圈背，水可從兩側排出。早年原有以卵石堆砌成的「化胎」，因現已鋪建柏油路與小公園，不僅使「化胎」消失，卵石牆也遭水泥包封住，不復見舊況。

「化胎」在客家習俗中，係指住屋或廟祠後面隆起的土堆，以承接山脈來龍的「胎息孕育」之氣。因此，每當有新宅落成，必請覡公來「安龍」，即是到屋背的來龍處「牽龍」，再進奉於祖堂神案下的龍神龕位。對客家族群而言，龍神猶如宅屋所處之地的山神或土神，能保祐全家平安、添丁發財。

鹿港天后宮

鹿港天后宮昔稱「舊祖宮」，主祀湄洲媽祖，廟宇規模宏偉、年代久遠，建築結構富麗堂皇，雕樑畫棟古色古香，為早期多位名匠合作成果。彩繪及木石雕刻皆獨具匠心，精緻絕倫巧奪天工，因此名聞遐邇。後殿一樓於民國七十八年闢為媽祖文物紀念館。

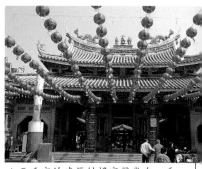

▲天后宮的建築結構富麗堂皇，香客終年絡繹不絕。。

自從湄洲祖廟毀於文革後，奉祀於此之湄洲開基聖母寶像，與有關湄洲媽祖相關文物，已是成為碩果僅存的歷史瑰寶，更鞏固了鹿港天后宮在媽祖信仰文化中的地位。

▼鹿港天后宮昔稱「舊祖宮」，廟宇規模宏偉。

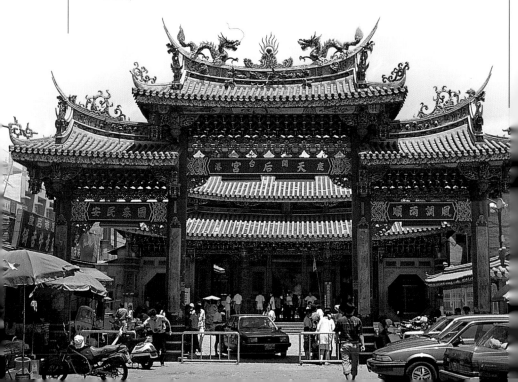

神祇事略

相傳媽祖原名林默娘，宋朝福建省莆田縣湄洲嶼人，父兄以討海捕魚爲生，不幸海上遇難而亡，於是矢志潛心修行，以救助海上逢難的人，猶如海上的守護神。

鹿港天后宮的媽祖聖像，原奉祀於福建省莆田縣湄洲島賢良港的天后宮，傳說由施琅將軍恭請來台，俗稱「二媽」，亦稱「湄洲媽」。本廟的信徒遍布全台灣，香客終年絡繹不絕，每逢農曆一月至三月間更是人潮洶湧。此尊神像原爲粉紅面，因受香火不斷燻染而成黑面，故又稱爲「黑面媽」或「香煙媽」。

▼宮內主祀湄洲媽祖，傳說是由施琅恭請來台。

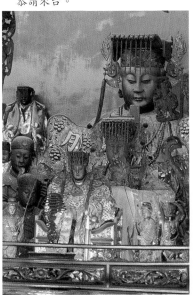

<table>
<tr><td colspan="2">廟 宇 小 檔 案</td></tr>
<tr><td>創建年代</td><td>清雍正三年（公元1725年）</td></tr>
<tr><td>主 祀 神</td><td>湄洲媽祖</td></tr>
<tr><td>廟宇位置</td><td>彰化縣鹿港鎮玉順里中山路430號</td></tr>
<tr><td>古蹟等級</td><td>三級古蹟</td></tr>
<tr><td>建築形制</td><td>五開間、三殿兩廊兩護室的中型廟宇</td></tr>
</table>

▲媽祖出巡，庇佑大家的平安。

建廟沿革

本廟原建於鹿港北端臨海的「船仔頭」，因香火鼎盛，空間不敷使用，遂於清雍正三年（公元1725年）由施世榜獻地遷建於現址，廟堂面向大海，與湄洲祖廟遙相對望。乾隆後，鹿港百業興盛，經貿發達，故於嘉慶十九年（公元1814年）鳩貲重修此廟，次年春完工，立有「重修鹿溪聖母宮碑記」以資紀念。同治八年（公元1869年），廟方又將廟地北移八尺、增闊三尺，面向則依舊朝西。日大正十一年（公元1922年），辜顯榮與其他地方士紳聘請名匠師計畫重建，大木作匠師包括王益順、吳海

133

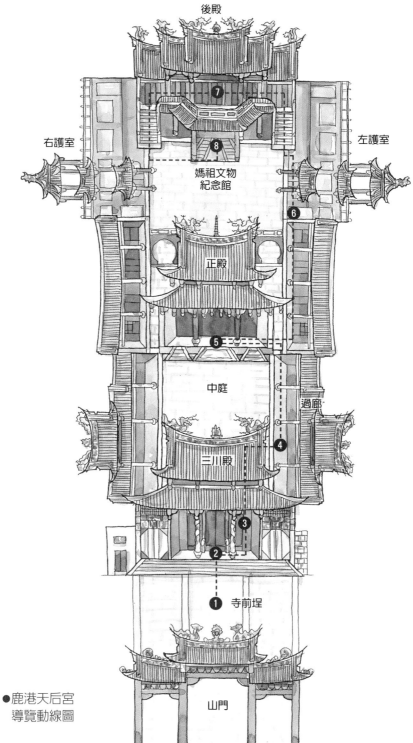

後殿

右護室

左護室

⑦

⑧

媽祖文物
紀念館

⑥

正殿

⑤

中庭

過廊

④

三川殿

③

②

❶ 寺前埕

山門

●鹿港天后宮
　導覽動線圖

▲三川殿前廊對看牆上的龍虎堵有「張眞人畫龍點睛」石雕。

桐、王樹發及黃連結等,石雕由惠安匠師蔣馨一族包辦,鹿港名畫師郭新林則負責彩繪,整個重建工程歷時十餘載,直至昭和十一年(公元1936年)始完工。重建後的鹿港天后宮莊嚴富麗,冠稱全台。

此後,此廟亦曾進行過數次修建工程,如民國四十四年的全廟重新彩繪,由郭新林、柯煥章施作;民國四十八年,重建凌霄寶殿;民國六十二年,加建廟前山門、左右護室及聖恩大樓等;民國七十八年元宵,再成立媽祖文物館,薪傳劇場則於八月完工啓用;民國八十六年,香客大樓也正式啓用。

空間與配置

鹿港天后宮在同治年間就已是三殿式的格局,包括三川殿(含戲台)、正殿(媽祖殿)、後殿(凌霄寶殿)及禪房、護室等主要建築,昭和二年(公元1927年)再將原有規模加以拓寬、改建,近代再增修爲正面五開間

(五門)、進深三殿、具有左右過廊及左右護室的規模。三川殿與正殿間以左右過廊相連,共同圍出中庭,主殿及後殿則以護室圍出後庭,兩側護室再以過水廊與主殿相接,呈現出台灣中形廟宇典型的格局。

建築特寫(參見左頁動線圖)

❶ 寺前埕

廟口有三開間四柱重簷三川脊山門一座。廟前鋪設石板空地,由此可看到完整廟貌,也是從事廟會活動或搭建臨時戲臺的空間。

❷ 三川殿前廊

三川殿屋頂採歇山重簷的作法,由惠安溪底派名師王益順的侄子王樹發設計,面寬五開間,設有三門,採凹壽處理,並設有步口廊,左右梢間再各加開八卦形的龍門與虎門。

前步口廊的龍柱爲昭和十一年(公

▼三川殿前廊石雕出自惠安名匠蔣馨家族之手。

135

元1936年）所做，柱身雕大小龍吐水握珠與封神榜人物帶騎造形，下有海族生物與浪紋環繞，雕工生動。大門兩側石窗雕三國人物故事，採內枝外葉鏤空透雕技法，窗下有深浮雕麒麟，對看牆龍虎堵的「張眞人畫龍點睛」、「吳眞人醫虎喉」、「螭虎團爐」石雕，以及「祈求」、「吉慶」堵，皆構圖嚴謹，線條流暢，人物身段與表情刻畫尤其生動細緻，是台灣石雕的代表佳作，出自惠安名匠蔣馨家族之手。

此殿的門神彩繪爲本地名師郭新林的精彩代表作。中門神爲神荼與鬱壘二位將軍。神荼將軍粉面紅潤，鳳眼蒜鼻、唇厚髯順，持長柄鉞兵器；鬱

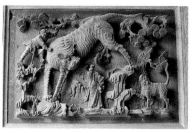

▲石雕「吳眞人醫虎喉」，人物身段與表情刻畫皆生動細緻。

▼水車堵上有石雕的三國故事。

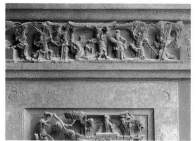

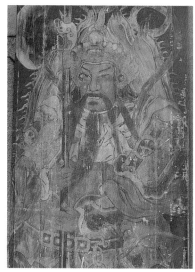

▲三川殿的神荼門神彩繪，爲本地名師郭新林的精彩代表作。

壘將軍面色如焦，濃眉瞠眼，一臉腮鬍，腰佩寶劍與箭，採雙足八卦步的立姿，雙手上下護胸。左側門神爲年長及年輕太監各一，年長太監的右手捧香爐，左手持拂塵；年輕太監則右手扶玉帶，左手捧瓶花；右側門的宮娥門神左手捧桃果，右手執如意，合爲民間喜用的四祥器。

簷口的棟架有蓮花吊筒、仙人豎材、如意看架斗栱、螭虎栱、人物花鳥托木、人物員光、獅座等，均精雕細琢，尤其特別的是斗座上有四尊「喜、怒、哀、樂」娃娃臉天使，表情甜美可愛，可謂大膽創新之作。

❸ 三川殿內部

三川殿各空間的棟架施作方法皆不相同，例如前步口廊採網目斗栱及天花

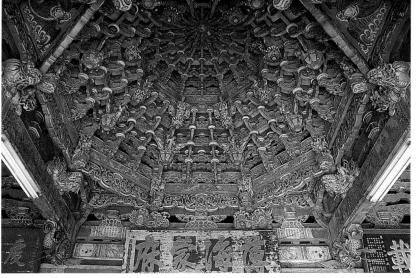

▲前廊有精緻華麗、狀似蜘蛛結網的八角藻井，乃溪底派匠師的代表作。

斗栱，「架內」於明次梢間各探藻井斗栱、天花斗栱及捲棚棟架三種不同的作法，後面步口廊的明次間則採捲棚二架，梢間卻又恢復網目斗栱的作法，不僅手法純熟流暢，充滿了大師風範，變化多端，令人目不暇給。

三川殿內，有一座精緻華麗、狀似蜘蛛結網的八角藻井，乃溪底派匠師王益順的代表作之一。作法是先將二十四支斗栱巧妙地往上堆疊四層後轉為十六支，層層向中心集中，再以蓮花網心收尾，並在下層斗栱間置垂花吊筒，而藻井底部各角交叉處，又一一安置瑞獅斗座木雕，每隻的神情與姿態不一，熱鬧非凡。屋樑斗座的豎材上雕刻「人生四暢」，取「舒暢」的諧音，為掏耳、撚鼻、搔背、伸腰等舒暢的小動作，每一座皆由老翁和小童構成，唯妙唯肖。

三川殿門內架上懸掛道光十年（公元1830年）所立的「薄海蒙庥」匾額，殿內木雕彩繪由鹿港彩繪名家柯煥章施作，但前後步口廊棟架的彩繪為郭新林所做。兩位大師雖不算對場較勁，但亦竭盡所能克盡其事，作品當然不同凡響。左側壁畫為柯煥章的作品「伯牙學琴」，上有柯煥章的題款序以及「戊戌元宵前／笑雲筆」落款；右側則有鹿港書法名家黃天素先

▼象座豎材上雕「人生四暢」的伸腰老人與童子。

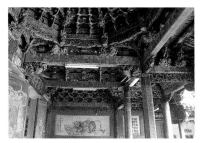

▲三川殿內的明次梢間分別採藻井斗栱、天花斗栱及捲棚棟架等三種不同作法。

生的「李鐵枴臥禪」潑墨人物畫，題款：「幕天兼席地，處處得安閒。雙蝠翩翩舞，壺中不老丹。絢章黃天素敬寫」。

❹ 中庭與過廊

三川殿與主殿之間以過廊連接，共同圈圍出中庭。中庭的地勢低下，與三川殿、左右廊道皆有三階的落差，與主殿更差距達五階，再配合後殿的平臺式建築，使由外至內的整體空間節奏特別凸顯正殿的尊貴。殿前中軸設有鳳棲牡丹「雙王圖」石雕御路，而非常見的雲龍浮雕，藉此彰顯女性主神的崇高身份地位。兩側欄杆爲蓮花柱頭，亦十分特別。

左右兩廊兼作鐘鼓樓，採歇山重簷捲棚式屋頂，棟架各不相同：左廊通樑置花草斗座，右廊則立瓜柱，均極簡潔。迴廊上陳列有媽祖出巡時使用的執事牌與儀仗，以及古鹿港街道圖，左廊壁堵上則另立有嘉慶十九年（公元1814年）「重修鹿溪聖母宮碑記」石碑一方。

❺ 正殿

正殿即媽祖殿，屋頂爲歇山重簷式，面寬三開間，進深用六柱，「架內」除了四點金柱，前後再加副點金柱，使棟架成爲典型的「殿堂造」，不設天花板，大通樑以上的構架採三通五瓜七架的形式。

主祀「天上聖母」，民間通常暱稱爲媽祖婆，陪侍有千里眼、順風耳與海晏公，皆爲輔佐媽祖救苦救難或救

▲正殿前中軸線上設有「雙王圖」鳳棲牡丹的石雕御路。
▼三川殿內看中庭，可窺見天后宮建築之穩重莊嚴。

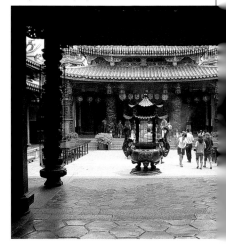

▲正殿內懸有清乾隆皇帝、雍正皇帝
以及光緒皇帝御筆敕賜的匾額。

助水難的神明。當中的千里眼與順風
耳像，與人等高，姿態、氣勢與神韻
極為優雅，為神像雕刻中的經典傑
作。另外尚有捧香、花以及執日、月
扇的宮娥四尊，以及印、旨監二尊與
虎爺一尊。

殿上懸有清乾隆皇帝御筆敕賜的
「神昭海表」、雍正皇帝的「佑濟昭靈」
匾額、光緒皇帝的「與天同功」匾、
福建水師提督封世襲靖海侯施琅的
「撫我則后」匾、協辦大學士嘉勇公
福康安的「恩霑海國」匾等。

❻ 左右護室

左右護室皆為三開間，左護室兩側採
擱檁式作法，原隔間皆已拆除改為會
議室，並加蓋天花頂棚，奉祀值年太
歲與境主公。

右護室的棟架採二通三瓜，「架內」
為五架，立簡樸的尖峰筒，無細雕的
施作。主祀註生娘娘，主司懷孕、生
產。配有十二婆姐，又稱十二保姆或
十二延女，懷中各抱一嬰孩，六好六
壞，表示生男育女、賢與不肖，皆因

平日積善積德多寡而定。祿位廳中奉
祀施世榜長生祿位、開宮祖師牌位以
及歷代住持牌位。

❼ 後殿

殿前的泉州白石單龍盤圓柱，簡潔大
方，藝術水準極高，似為清咸豐年間
之作。

後殿又稱凌霄寶殿，或稱天公殿，
於民國六十年重修，為基部挑高的二
樓式建築。面寬五開間，進深四開
間，「架內」做三通五瓜，大通樑置
獅座，二、三通置瓜筒，屋頂採三川
脊。一樓的空間於民國七十八年增闢
為媽祖文物紀念館，二樓才為凌霄寶
殿。

後殿主祀玉皇大帝，俗稱天公或玉
帝，陪祀的神明則有張天師、玄天上
帝、太子爺、五穀大帝、觀世音、女
媧娘娘、水仙尊王、三界公等。為了
突顯主神媽祖之尊貴，後殿雖屬二樓
的建築形式，但此殿在整體空間的層
次上，仍遵守主祀神最高、左右側殿
與左右過廊依次降低的原則。

❽ 媽祖文物紀念館

後殿一樓內陳列歷年保存下來的文
物，如前清皇帝的御筆匾額、文武官
員的獻匾、古代碑記與鹿港天后宮昔
日往湄洲祖廟謁祖照片、祖廟贈與鹿
港天后宮的大靈符、聖母寶璽等，均
為本省絕無僅有。除此之外，尚有明
朝宣德年製的進香爐、民初雕製的精
緻鳳輦(仙人乘坐的車駕，又稱神轎)
以及全副儀仗等，數量難以枚舉。

鹿港龍山寺

鹿港龍山寺歷史悠久,格局恢宏大方,是全台極負盛名的寺廟之一。它曾歷經戰亂、火焚與地震,可說天災人禍不斷,因此經過多次整修重建,但大體上仍能保持原貌,殊是難得,使得這座古刹無論在歷史

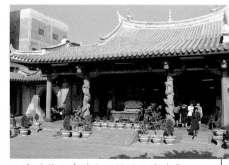

▲鹿港龍山寺的大殿採歇山重簷式,
莊嚴又隆重。

意義、空間格局或建築藝術上,都深具探訪研究的價值。它的規模雖然龐大,空間尺度卻明朗而流暢,各部位比例優美大方,細部雕刻又精緻巧妙,實不愧爲國家第一級古蹟。

▼鹿港龍山寺的山門造形俊秀,且施減柱與移
柱之高超技巧,不愧是國家第一級古蹟。

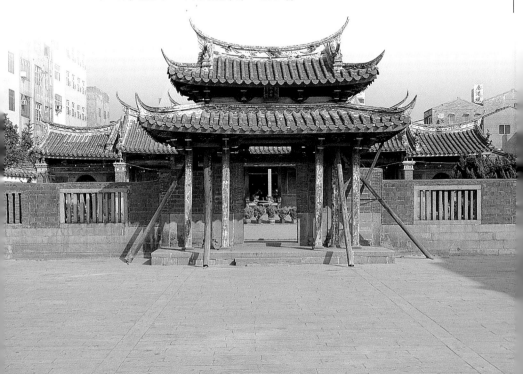

▲寺內主祀大慈大悲的觀世音菩薩。

神祇事略

龍山寺屬佛教寺院,主祀觀世音菩薩。觀世音菩薩於久遠劫前發願救苦救難,只要世人念其聖名,菩薩聞聲便會去救度。在佛教史上,觀世音菩薩有三十三種化身,例如水月觀音、施藥觀音、白衣觀音、送子觀音、魚籃觀音等,以不同的形象現身救苦救難,說法佈教。觀世音在印度佛教中本是男身,佛法傳至我國後,因其行如慈母,到南朝時已有女身造像出現,俟唐朝時確立了女身的形象。

在造像上值得注意的,還有觀世音菩薩頭頂上的小佛像,此乃西方極樂世界的阿彌陀佛。關於觀世音與阿彌陀佛之間的關係,有三種說法:一說觀世音為阿彌陀佛的補儲,未來將繼承西方極樂世界淨土;一說觀世音為

廟宇小檔案

創建年代:清乾隆五十一年
　　　　　(公元1786年)
主 祀 神:觀世音菩薩
廟宇位置:彰化縣鹿港鎮龍山里金門巷
　　　　　81號
古蹟等級:一級古蹟
建築形制:九開間、三殿兩廊帶山門的
　　　　　縱深式建築

阿彌陀佛的脅侍菩薩;還有一說是觀世音與阿彌陀佛本為一體,因誓願而化身為菩薩。不論何說,都不難明白觀世音傳法的根本來自阿彌陀佛,並帶領世人前去阿彌陀佛的極樂淨土。

建廟沿革

鹿港龍山寺相傳始建於明永曆年間,由台灣佛教開山祖師肇善禪師創建,原址在鹿港市場的西北方向五十公尺處,為台灣建立最早的佛寺。清乾隆中葉,鹿港已是人文薈萃、商務發達、熱鬧繁榮的大城鎮,龍山寺的香

▼本寺亦為名聞遐邇的南管「聚英社」所在,昔時曾贏得「龍山絃音」的美稱。

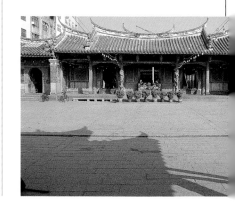

▲三川殿是寺廟出入口，觸目皆為精湛巧妙的作品。

火隨之益發興盛，眾人於是提議集資遷地重建。乾隆五十一年（公元1786年），泉州陳邦光等人將佛寺遷建於現址，後經屢次修葺，直至道光十年（公元1830年）大修，始奠定日後的格局。

光緒二十一年（公元1895年），台灣割讓予日本。由於鹿港抗日志士以龍山寺作為重要據點，日本政府遂下令將此寺改為日本本願寺分寺，並將正殿主祀的觀世音菩薩換成阿彌陀佛，同時派日本和尚前來主持。日大正十年（公元1921年），後殿發生大火，導致幾乎全毀，直至昭和十三年（公元1938年）才重建完工，因此後殿建築風格迥異於其他殿堂。

光復後，鹿港龍山寺遭某紗廠占用充當工廠，民國四十一年又改充為鹿港初級中學教職員宿舍，並撥借為地方失學民眾的臨時教育場所，因此遭到相當大的損毀。民國七十二年，它獲得內政部指定為國家第一級古蹟，才在古蹟專家努力修護下恢復原貌。然而，民國八十八年九月二十一日發生的大地震，導致了龍山寺山門的木柱位移、正殿屋脊斷裂、山花嚴重受損、後殿屋面坍塌等損害。幸於民國九十年，鹿港企業寶成集團捐資與政府經費共同投入修復，以保存國家文化資產。整修工作目前仍持續中，部分區域仍未對外開放。

空間與配置

鹿港龍山寺坐東朝西，平面格局方正，規模龐大，為一座具有山門、三殿兩廊九開間的縱深式廟宇，並且保

持著河港廟宇朝向河面的特色。相傳當年擇地重建時，經過名堪輿師指點，認定此地乃「鯉魚化龍吉穴，可做萬載香火之基」，故寺前廣場昔日建有水潭，是爲龍穴。

自外而內，依序經過外埕、山門、前埕、三川殿、戲亭、中庭、兩廊、拜亭、正殿、後埕和後殿，清靜幽雅又富於變化，徜徉其間令人忘俗。

建築特寫 (參見144頁至145頁動線圖)

❶ 山門

入口山門採歇山重簷式屋頂，以十二根柱子支撐，大木結構繁複，技法包括了「減柱」造與「移柱」造，可說獨步全台。山門的外觀秀麗挺拔，空間開敞流暢，氣勢軒昂，兩側則有磚牆圍繞廟埕。值得注意的是，山門的柱珠採「覆盆蓮花」造形，係中國宋代的樣式，在台灣極爲罕見。

❷ 寺前埕

開闊的前埕，以唐山運回的「壓艙石」鋪面，係泉州出產的花崗石。三川殿

▲山門的柱珠採「覆盆蓮花」造形，在台灣極罕見。

◀鹿港龍山寺的規模龐大，平面格局方正，環境亦清幽。

▲八字牆前有惜字亭一座，今乃鹿港碩果僅存。

▼前埕花圃中的青斗石雕獅，體形碩大，神態威武。

中央開三門，兩側另開一門，共開五門，寬度卻爲七開間，不僅主從序位清晰可見，氣勢亦更顯雄偉。

三川殿兩翼做四十五度角外斜的「八字牆」，更襯托出該殿恢宏的氣勢，埕的右側門邊有惜字亭一座，今乃鹿港碩果僅存。另外，兩側花圃裡各有一隻青斗石雕獅，爲嘉慶年間所留的作品。

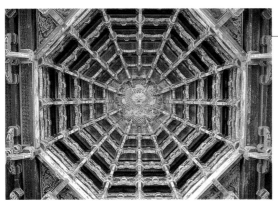

看門道 藻井

戲亭裡令人嘆為觀止的八角形大藻井，用各式斗栱搭疊出繁複華麗的效果，居全台之冠。樑、柱與斗栱等處均施彩繪，風格典雅，構圖嚴謹；頂心畫金龍盤繞，俯首下視，乃鹿港名畫師郭新林的精心傑作。

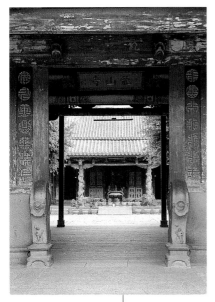

看門道 聯對

三川殿中門兩邊的木刻對聯「龍山開鎮源流遠」與「鹿水重興慈澤長」，以圓形篆體字刻成，點明了龍山寺與鹿港之間的歷史淵源。

看門道 石雕

龍虎門兩側有精雕的四大天王，石材雖已略風化，但仍顯得雄渾有勁，氣宇非凡。

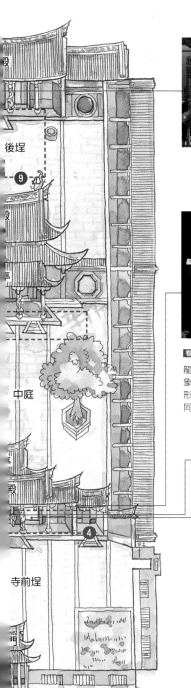

看門道 ▶ 神龕

後殿重建於日治時期，風格因此深受日人影響，連殿內神龕亦採日式造形：屋簷似轎頂，簷下斗栱層層相疊，可為異國統治下的歷史作見証。

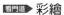

看門道 ▶ 彩繪

三川殿中門門神彩繪韋馱、伽藍兩位護法，神態祥和、不怒而威，衣褶線條柔軟自然，頭冠和盔甲貼金箔，色澤古雅穩重，在靜謐中顯出無限莊嚴，為鹿港彩繪名師郭新林的手筆。

看門道 ▶ 泥塑

龍門廊牆的墀頭上有「太平有象」，以及書、劍的泥塑裝飾，造形優雅動人，將屋簷與牆身兩種不同的結構，順暢圓熟地銜於一氣。

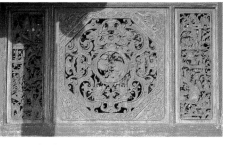

看門道 ▶ 木雕

三川殿前廊的「太極八卦窗」，構圖疏朗、主從分明，採用高超的「兩面見光」雕法，從背面看去變成象徵富貴吉祥的博古圖架，實是鹿港龍山寺中的木雕傑作。

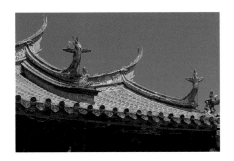

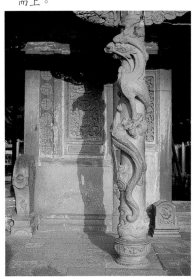

◀三川殿屋頂的燕尾，曲線優美柔順
　且富於變化，脊飾卻簡潔樸實。

▼殿前的泉州石龍柱，升龍由下翻騰
　而上。

❸ 三川殿前廊

三川殿是寺廟的出入口，位置顯著而重要，因此目光所及之處皆為精湛巧妙的作品。無論是簷下樑架、門窗木雕，或廊牆、龍柱上的石雕等，結構與裝飾均雕鑿華麗，彩繪更屬上乘。

　屋頂為三川脊，燕尾曲線優美柔順且富於變化，脊飾卻簡潔樸實，僅飾以泥塑仙人與飛禽，卻更顯生動感人，與時下廟宇的花俏剪黏大異其

▼三川殿無論在結構或裝飾上，皆
　雕鑿華麗。

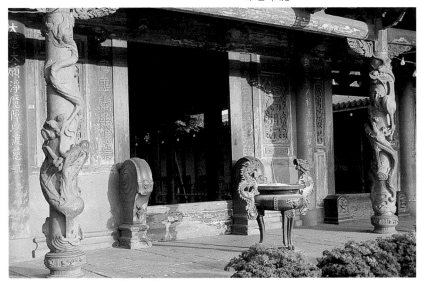

▲有鹿港名師郭新林落款的彩繪，風格典雅。

▼三川殿次間的門楣上做圓形蓮花門簪，巧妙又細緻。

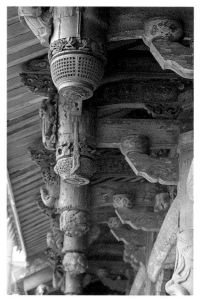

▲三川殿簷下成排的花籃、蓮花、荷葉等造形吊筒，甚是壯觀。

▼氣韻生動的麒麟堵。

▲門枕石鐫刻「神龜馱洛書」及「雙螭虎」圖案，雕工嚴謹。

趣。特別是全寺屋頂的翼角，都只以白灰抹成牛角形，質拙而氣軒。

　　殿前的泉州石龍柱，左龍由下翻騰而上，右龍從上隨雲臨下，乃「翻天覆地」式雕法，中間各有五隻鶴飛翔其間，其中一隻口啣靈芝象徵長壽如意。柱上無落款，但依其造形與風格研判，應為清道光十一年（公元1831年）重修時的作品。殿前設置御路石，面積之大卻無施雕，可說是全省唯一的作品。

　　中門門神彩繪為韋馱、伽藍兩位佛教護法，邊門則繪風、調、雨、順「四大天王」，其靈活的眼神，彷彿會隨著觀者移動，乃出自鹿港彩繪名師郭新林的手筆。

　　中門門楣上有外凸的木雕龍首造形

門簪，兩邊門楣上則做圓形蓮花造形，極富變化。門側有透雕「太極八卦窗」，中間雕兩鯉魚，四角有蝙蝠，隱喻「太極生兩儀，兩儀生四象，四象生八卦」之意，構圖疏朗，主從分明。

廊牆的石雕為清代中期的典型風格，不論是抱鼓石、龍虎堵、麒麟堵和博古垛均雕工嚴謹、氣韻生動，曲線柔美而不繁複。

❹ 龍虎門

一般民眾進廟皆由龍門進、虎門出，取其「入龍喉祈好運、出虎口解厄運」之意。龍門的廊牆上墀頭有「太平有象」及書、劍的泥塑裝飾，造形優雅。門兩側立四大天王石雕，尺寸雖然不大，但個個雄渾有勁，氣宇非凡。龍門門神彩繪文官，持「冠」並捧「鹿」，意指「加官進祿」；虎門

▼彎弓門、八角門、圓洞門形成的穿透感十分動人。

門神文官則捧「牡丹」和「爵」，代表「富貴晉爵」。

龍門內的小廂房，即名聞遐邇的南管社團「聚英社」所在。民國十年至二十年之間，是鹿港南管最蓬勃的時期，可說絃歌處處聞。每逢龍山寺舉行廟會祭典時，「聚英社」總會在戲亭下演奏，贏得「龍山絃音」的美稱。今惜因團員年邁，後繼無人，已經很少對外演出了。

▲三川殿的架構做「一斗三升」。
▼戲亭脊上做力士扛廟角泥塑。

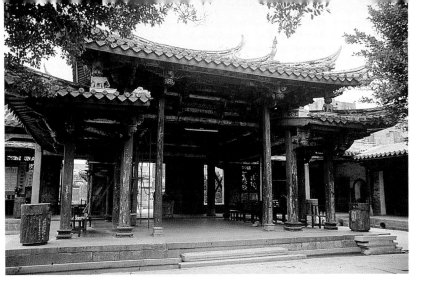

▲正殿的單開間戲亭，屋頂形式採「斷簷升箭口」作法。

▼戲亭內上方有座八角形大藻井，華麗壯觀，由斗栱搭疊而成。

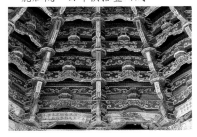

❺ 三川殿內部與戲亭

三川殿採敞廳式結構，不設隔間牆，稍間以彎弓門與廊相通。殿內的棟架簡潔，不作繁複雕飾，有泉州風格的瘦長瓜筒。

本殿後方連接一座面對正殿的單開間戲亭，不論規模、結構或藝術水準，皆為全省首屈一指。屋頂形式採歇山重簷「斷簷升箭口」做法，不但使屋簷更顯高聳華麗，也增加了舞台內的光線。

戲亭內的上方有座八角形大藻井，對角直徑達五公尺半，計有十六組斗栱出挑搭疊五層，完全不使用任何釘子固定，往上逐次向頂心齊集，為極高難度的技藝表現。彩繪的風格典雅，構圖嚴謹，為鹿港名畫師郭新林的精心傑作。施繪的工程自民國四十六年起，歷經七年才完成，足見本工程的浩大及細膩。

❻ 中庭與兩廊

中庭兩邊各有一棵百年的老榕樹，枝葉繁茂濃蔭掩映、左右廂廊則為未設門窗的敞廊，面向中埕完全敞開。

左廂廊盡頭有一口重達千斤的巨大古鐘，為咸豐九年（公元1861年）於浙江寧波鑄造，高兩公尺，直徑一公尺二十公分，原本懸於正殿內。其宏亮的鐘聲，曾贏得「龍山曉鐘」美名，為昔日的鹿港八景之一。

右廂廊上有古碑五塊。分別記述本寺歷年修建的因由及經過，為鹿港龍山寺百年滄桑留下見證。

❼ 拜亭

位於正殿前方的歇山捲棚式拜亭，為正殿祭祀空間的延伸，屋架結構由雙

149

脊搭成，內置一具大香爐。亭前有石雕蟠龍柱一對，龍身從天而降，四爪握珠，口啣珠並露牙，柱身雕有鳳、麟、鶴、龜等四祥獸，因此又稱「四靈柱」。這對龍柱乃龍山寺於道光二十八年的中部大地震受損後，由船頭行「泰順號」於咸豐二年（公元1852年）敬獻的作品，是清中期的代表作品之一。

❽ 正殿

正殿是寺廟最重要的建築體，為表現其莊嚴宏偉的氣派，屋頂採最豪華高聳的歇山重簷形式。殿面寬五開間，設三個門，殿內空間高大寬闊，總計使用四十根柱子，為清朝台灣傳統建築中使用最多柱子的建築。

正殿主祀觀世音菩薩，兩側侍立韋馱與伽藍護法神，以及從祀神境主公、註生娘娘、藥師佛、地藏王菩薩、龍王尊神與十八羅漢。廟中原來的觀世音聖像在日治時期被移到後殿，不幸連同十八羅漢像在大正十年那場大火中焚毀。只殘餘半身的觀世

▼左廂廊盡頭有一口重達千斤的巨大古鐘，原本懸於正殿內。

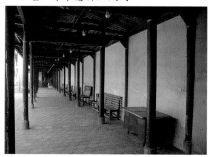

▲正殿前木窗做「卍」字及「賜福」造形，十分特別。

音聖像，如今保存在鹿港民俗文物館中，目前的神像則為近年重塑的。羅漢像中除了降龍尊者被搶救出來，其餘也盡燬，後才又聘大陸名匠重新塑像，補齊十八尊。

殿內「法雨如來」匾的年代最早。據說在道光十年（公元1830年），嘉南平原遭逢大旱，民不聊生，地方官乃率眾往龍山寺祈雨，是晚果然普降甘霖，持續數日，化解了旱象。當時的嘉義知縣張纘雲特親書此匾，以謝神恩。另外，咸豐八年（公元1858年）重修時立的「普濟群生」、「慈靈顯應」等古匾，亦為龍山寺悠久歷史的見證。

由正殿兩旁的八角門望去，可看到後殿旁的圓形月門，通往幽深隱密的禪房。整體空間顯現出和諧安祥的氣氛，以及佛門清修的寧靜色彩。

❾ 後埕

後埕雖不及前埕寬大，但比例適中，傳說位處於「龍穴」上。埕中開了三

口「龍泉井」：兩個圓井是「龍眼」，方井是「龍喉」。

⑩ 後殿

後殿原稱北極殿，供奉北極大帝，左右分祀龍神與風神，現已改奉阿彌陀佛，配祀藥師佛、地藏王菩薩。大正十年曾焚毀於大火中，直至昭和十一年（公元1936年）始再興工重建，建材全採用檜木，兩年後竣工，風格因此與其它殿宇截然不同。本殿雖採用台灣傳統寺廟建築的形式，但卻深受日人影響，例如所有木雕與樑柱均未彩繪，僅上透明漆，類似日式神社建築風格，連殿內的神龕亦為日式造形。

龍柱為觀音山石雕，單龍盤柱，四爪握珠托下巴，下有水族動物裝飾，乃昭和十三年重建時所刻。綜觀日治時期台灣的龍柱雕刻，大多為單龍盤柱，龍身凸出於柱身，上有八仙人物

造形，其精緻的雕刻雖不若近代繁複，仍反應了當時人的審美觀。

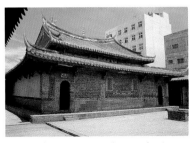

▲後埕寬大，比例適中，埕中開了三口「龍泉井」。

▼後殿受到日人統治的影響，木雕與樑柱均未彩繪，僅上透明漆。

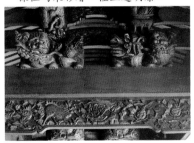

▼從正殿旁八角門望去，可見前殿旁的彎弓門及廊柱，整體空間祥和寧靜。

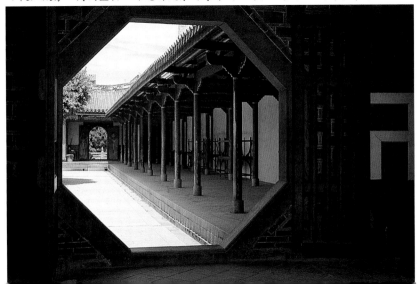

北港朝天宮

▲夜裡的燈火投射下，朝天宮更顯金碧輝煌。

北港朝天宮是台灣媽祖信仰的中心，另有佛教觀音殿、儒教文昌殿、道教三官殿，爲三教並祀之廟宇，每年有近四百多萬信眾及遊客前往禮拜參觀，香火鼎盛。建廟三百多年來，集合了許多早期台灣赫赫有名的工匠師父，從大木構造到裝飾皆繁複華麗，展現匠師傑出的施工技術，雕刻、剪黏及彩繪更無處不是經典之作，不愧爲傳統廟宇藝術的殿堂。

　　本廟於每年農曆三月十九日舉行「迎媽祖」遶境賽會，由民間藝團、陣頭、藝閣等自組團隊參加，場面浩大，行列長達四、五十公尺，各地香客更是蜂擁而至共襄盛舉，可以說是台灣民俗廟會的一大盛事。

▼北港朝天宮爲一座面寬九開間、
　四殿兩護室的縱深式巨型廟宇。

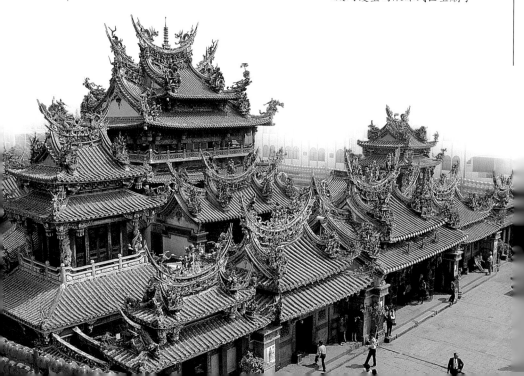

神祇事略

北港朝天宮主祀媽祖，又稱「天上聖母」，亦稱「天后」、「天妃」、「聖妃」等。

傳說媽祖姓林名默娘，為福建省莆田縣湄洲嶼漁民林愿之女，生時精研醫理，治病救人，性情和順又熱心助人。熟悉水性的她因頻頻拯救海難，又能預測天氣、指導航海，當時人稱「神女」、「龍女」。在她得道升天之後，民間多次傳說媽祖顯聖拯救遭遇海難或海盜的商船、漁舟，因此為中國南部沿海地區居民視為海神。

台灣先民為求渡海平安，於是攜媽祖飄洋來台，拓墾期間又屢獲庇佑，

▼北港朝天宮可說是台灣媽祖信仰的
　中心。

廟宇小檔案	
創建年代：	清康熙三十九年（公元1700年）
主祀神：	天上聖母
廟宇位置：	雲林縣北港鎮光民里中山路178號
古蹟等級：	二級古蹟
建築形制：	九開間、四殿兩護室的縱深式廟宇

媽祖在台灣因此由海神轉為雨水之神，傳說的「大道公風，媽祖婆雨」更是助長了「迎媽祖可帶來雨水」的事蹟在台灣各地散布。事實上，台灣因為湍多水急，因此遇雨便成災，自然而然會衍生出媽祖的水利神性格，以適應台灣農業社會時期的需要。除此之外，農家最怕稻蟲害，媽祖在台灣信仰中也有驅蟲的靈力，於是媽祖又多了農業神的性格。與先民生活息息相關的媽祖，就這樣成為台灣民間信仰中最普遍受到奉祀的神祇。

建廟沿革

北港朝天宮俗稱北港媽祖廟或天后廟，創建於清康熙三十九年（公元1700年），由佛教臨濟宗第三十四代樹璧禪師，從福建湄洲朝天閣恭請媽祖來台，初時僅為一座簡陋的小祠。乾隆十六年（公元1751年），笨港溪氾濫成災，天后宮亦遭損毀，遂重修為具二座神殿、二座拜亭、左側有二間護室的廟宇。乾隆四十年（公元1775年），其規模在另一次改建中變得更巍峨寬闊，現第三進觀音殿前的

▲朝天宮由名大木匠師陳應彬主導修建，前簷可見細緻的如意看架斗栱、獅象座與竹林七賢彩繪。

▼後殿護室為日治時期興建的仿西方建築式樣，十分特殊。

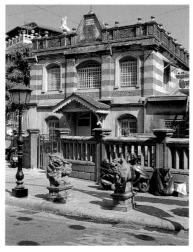

蟠龍石柱即是當時所留。

　　道光十七年（公元1837年）那次的修建，留下了福建水師提督王得祿的獻匾，以及由泉郊新德泰號所敬獻、極少見的「雙龍戲珠」御路，其上的升龍與降龍形象生動又活潑。咸豐五年（公元1855年）時再次整修各殿，又增建了後殿供奉聖父母及兄姊（媽祖的父母兄姐），使此廟成為一座四

進的縱深式殿宇。

　　日明治三十八年（公元1905年），發生嘉義大地震，朝天宮正殿及拜殿震毀，災後聘大木匠陳應彬負責主修，其中正殿、觀音殿及第四進聖父母殿大體上保留原物，只作局部修繕；前殿、三川門與龍虎門則重建，並修葺左側的三官殿及右側的文昌殿，成為今日富麗堂皇的樣態。

　　民國五十四年再度修整時，拆去了正殿的木構造，改建為水泥構造的樓閣式大殿；民國六十一年，又在左右護室上改建水泥的重簷樓閣式鐘鼓樓。

空間與配置

本廟位於北港溪西側的外九莊笨港街上，即今天北港市區中央。廟埕方位為坐北朝南，前後左右皆有街道相接，宛如放射狀，是一座位於圓環中央的大廟，總面積六五〇坪，採九開間、四進兩護室的縱深式格局，包括

▼朝天宮後殿為聖父母殿，主祀媽祖的父母兄姊神主牌。

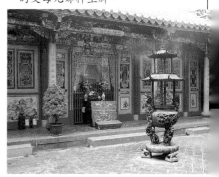

三川殿、正殿、觀音殿以及聖父母殿四殿，再加上三界公殿、文昌殿、雙公殿與註生娘娘殿。

除此之外，本廟的戶外開放空間有一個廟埕和「七院」，即正殿前天井、凌虛閣前天井、聚奎閣前天井、觀音殿前天井、三官殿前天井、文昌殿前天井和聖父母殿前天井；各殿之間以廊道與院落相連，朝天宮因此有「四落八殿，一埕七院」之稱，甚是特殊。

建築特寫 <small>（參見156至157頁動線圖）</small>

❶ 寺前埕

寺前埕昔稱宮口，埕地寬闊且以唐山石鋪成，四周圍牆也用方形石磚堆砌

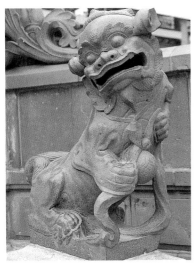

▲青斗石雕石獅，雕工精練圓熟，背部曲線優美。

▶中脊堵上的「天官賜福」剪黏，為名匠江清露的手筆。

環繞成橢圓形，廟埕前有大小石獅各一對。小石獅為咸豐二年所留，以玉昌湖青斗石雕成，獅身成弧形，肌肉結實，背部曲線優美。埕前另有四海龍王石雕，為大正初年作品，人物及坐騎海龍的姿態各異，神情威而不猛，線條自然流暢，為不可多得之佳作。這四尊龍王於廟口拱衛著宮廟大門，不僅為台灣唯一的孤例，更為朝天宮廟埕增加了濃郁的藝術氣息。

❷ 三川殿前廊

三川殿面寬三開間，進深探九架桁、四柱作法，棟架為二通三瓜式，屋頂則採重簷假四垂形制，為名師陳應彬設計的作品。屋脊上的剪黏與泥塑有福祿壽三仙、八仙、仙女散花、麒麟送子等，規帶排頭上有文武人物座騎、亭台樓閣、花鳥瑞獸，皆為名匠江清露的手筆，屋角下方的𪮨頭上有「戇番扛廟角」的交趾陶人物，姿態稚拙諧趣。

前後簷口的吊籃造形多樣，籃上的流蘇可隨風飄動，其上的豎材則雕有《三國演義》人物；樑上做具有上下

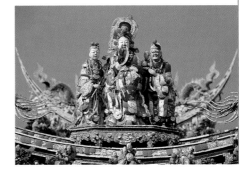

看門道▶ **御路石雕**

「雙龍戲珠」御路，升龍與降龍呈天地交泰狀，祥雲浪濤，龍珠居中，堪稱台灣最生動活潑的御路石雕傑作。

看門道▶ **木雕**

三川殿前後簷口有生動活潑的人物故事木雕構件，棟架的螭虎斗栱、龍頭門簪亦各具特色，均為大木匠師陳應彬派下的拿手作品，值得細賞。

看門道▶ **人物石雕**

埕前置四海龍王石雕，人物與座騎海龍的姿態各異，神情威而不猛。此為西海龍王敖順，長鬚美髯，不論線條或體態皆流暢而傳神。

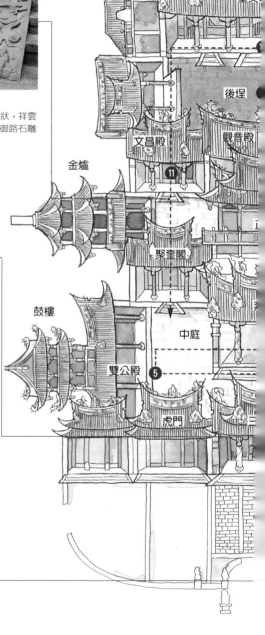

聖父

後埕

文昌殿　觀音殿

金爐　⑪

聚奎閣

鼓樓

中庭

雙公殿　⑤

虎門

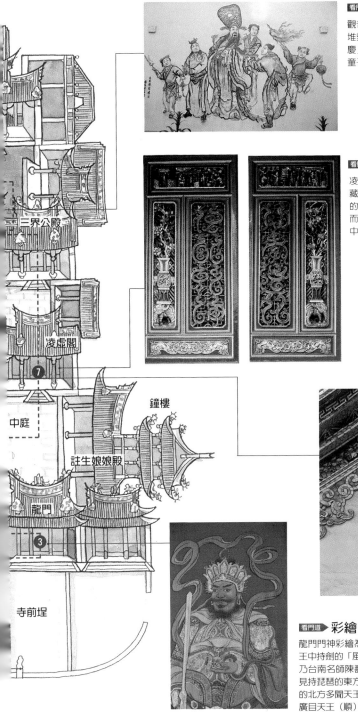

看門道▶ 堆塑

觀音殿後的牆壁上有台灣罕見的堆塑作品：「天官賜福、祈求吉慶」。天官慈眉悅目，旁邊兩位童子各手持旗、球、戟、磬。

看門道▶ 文字聯對

凌虛閣的木雕軟螭團虎窗，暗藏「功參造化」及「德配乾坤」的聯句，字形均以雙螭虎團繞而成，雕工流暢巧妙，為本廟中不可錯過的巧妙設計。

看門道▶ 剪黏

拜殿的山牆鵝頭脊墜做剪黏飾磬牌，下懸圖卷文筆，兩旁圍護螭虎，極盡裝飾之能事，為名匠江清露之傑作。

看門道▶ 彩繪

龍門門神彩繪為「風調雨順」四大天王中持劍的「風」，即南方增長天王，乃台南名師陳壽彝之作品。同時亦可見持琵琶的東方持國天王（調），持傘的北方多聞天王（雨），持小蛇的西方廣目天王（順）。

三界公殿

凌虛閣

❼

中庭

鐘樓

註生娘娘殿

龍門

❸

寺前埕

▲前簷口的吊籃造形精緻而多樣，流蘇甚至可隨風飄動。
▼三川殿前廊的龍頭門簪，可謂巧奪天工。

流動造形、前後出挑的溜金蟒虎斗栱，無論是前瞻或回顧，皆具特色，為大師陳應彬派下的拿手作品，值得細賞。

對看架上有螃蟹斗座，取「高中科甲」之意，螃蟹左右大螯上可見「三元」與「及第」二字。三元即解元、會元、狀元；「三元及第」，可見前人希冀子孫求取科舉功名的企盼。

步口廊的石雕，不論石獅、龍柱、龍虎垛、麒麟垛、祈求吉慶垛、花鳥垛或櫃台腳，藝術價值均極高，尤其是「節孝故事」的人物透雕石窗，刻畫生動，敘述性強，令人倍覺親切。

門神彩繪不繪武將，而是以神靈動物五爪金龍與太監、宮女為題材，與媽祖親切慈藹的神格相符，同時亦具「天后」之后妃級人世階級特性。除此之外，亦與傳統國人男女有別的觀

▲三川前廊對看牆的虎垛上雕「猛虎下山」。
▼三川殿門神彩繪為五爪金龍與太監、宮女。

念有關，裝飾上因此呈現出具性別特徵取向的意義。

❸ 龍虎廳

三川殿兩側為龍虎廳，兩廳屋頂採歇山重簷形式。門兩側的石牆雕工考究，明間的窗欄為「螭虎團爐」，次間則做「螭虎團福」，兩隻螭虎蜷曲相向，曲線優美，虛實對比適中，構

圖嚴謹。門內藻井為少見的扁長形「長枝八角蜘蛛結網」作法，斗栱綿密卻層次分明，構造奇巧，匠心獨具，螭虎造形尤其多變，令人目不暇給，頂心明鏡更雕以團鶴與牡丹花，象徵一品富貴。

門神彩繪為台南名師陳壽彝所畫的

▲彩繪大師陳玉峰所留的精彩人物彩繪「鴻鸞禧」。

▼藻井採少見的扁長形「長枝八角蜘蛛結網」作法，匠心獨具。

▼龍廳內的斗栱綿密卻層次分明，構造奇巧，下為「朱買臣休妻」彩繪。

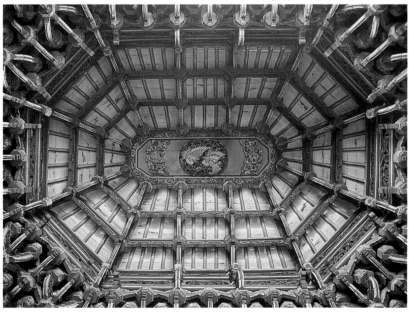

四大天王，喻「風調雨順」。持劍者象徵「風」，持琵琶者爲「調」，持傘者爲「雨」，持小蛇者則爲「順」。

❹ 三川殿內部

殿內棟架採二通三瓜式，通樑用料飽滿，樑上瓜筒壯碩，瓜爪緊抓大樑，金瓜形趖瓜筒上雕「老鼠咬金瓜」圖案，以喻「多子多孫」，並雕有諧音「慶」的聲牌。

▲三川殿內的看架做斜栱，有八仙站立在栱頂上。
▼朝天宮的鐘鼓樓乃澎湖名匠師謝自南所設計。

▲三川殿格扇門上的卷草圖案，線條精美。

後步口廊簷下的吊筒做八角形花籃，各面皆有人物花朵配景，玲瓏剔透；豎材雕三國人物，螭虎栱造形多變，象形斗座的象頸掛聲牌，寓意吉祥喜慶。上述所有雕作均活靈活現，呼之欲出。

內牆上的石垛以「剔地起突」、「水磨沈花」、「壓地隱起」等技法雕花鳥人物故事，生動逼眞，令人感覺動靜均美。

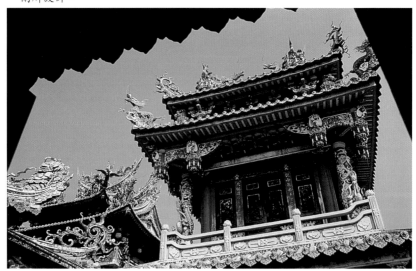

❺ 鐘鼓樓與左右護室

鐘鼓樓乃民國六十一年特聘澎湖名匠師謝自南設計，加建於兩側護室屋頂上，為仿木構造的水泥建築，採歇山重簷式屋頂。原鐘鼓懸於正殿之內，晨鐘暮鼓，更具振聾發聵之效。

雙公殿（右護室）主祀土地公與境主公。土地公崇拜在台灣極普遍，村落頭尾常設土地公廟；先民拓墾台灣時期，為求五穀豐登、四境平安，奉祀更是虔誠。境主公即是地基主，此處奉祀的是笨港境主公。

註生娘娘殿位於左護室。相傳娘娘為臨水夫人陳靖姑，宋代獲封「崇禧昭惠慈濟夫人」，為婦女生育與嬰幼兒的守護神，深受台灣婦女的崇信。

❻ 正殿與拜殿

正殿於民國五十四年改建為鋼筋水泥的三層硬山樓閣式建築，為全廟的中心，面寬三開間，前方緊連軒亭式拜殿。正殿內有螺旋式圓形藻井，頂心明鏡飾以雲龍。

▲殿內懸有清光緒帝御賜的「慈雲灑潤」匾，以及雍正帝御賜的「神昭海表」匾。

▼正殿神桌留有陳應彬捐獻的落款。

▼正殿內供奉天上聖母，千里眼與順風耳脅侍左右。

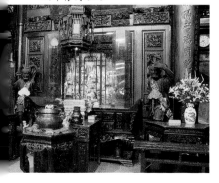

正殿內供奉天上聖母，中央主祀最大尊也是最尊貴的「鎮殿媽祖」，以及體積最小的「湄洲媽祖」，另外還有三十多尊媽祖分身像、金精將軍千里眼與水精將軍順風耳脅侍左右。殿內另懸有光緒帝御賜的「慈雲灑潤」匾、清雍正四年所賜的「神昭海表」

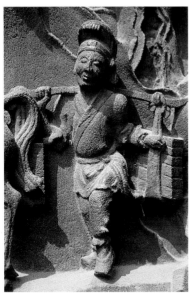

▲拜殿石堵左雕「樵讀」人物。

匾額，以及清代提督王得祿所獻的荷葉邊形梵鐘。神桌上置有「萬年香火」爐，爲咸豐年間泉州信徒所獻，做爲各地前來進香神像過爐乞靈火之用。神桌與楣頭裝飾上則留有陳應彬捐獻的落款。

拜殿做捲棚頂，屋架採前後二柱式。斗栱多用螭虎栱，明間有吊筒，亦爲名匠陳應彬當年所留作品。殿前有一對八角蟠龍石柱，爲咸豐初年所置，形式古拙，龍身纏繞有力，爲清中期的風格。壁上有清宣統三年進士晉江林獅鶴撰書的石雕，石堵左雕「樵讀」、右雕「漁耕」。兩側山牆上的剪黏亦爲江清露之作，各塑螭虎拱護；左邊的鵝頭脊墜作磬牌，內有仙人，下有流蘇，另懸書卷、文筆，右

邊的脊墜磬牌下則懸葫蘆。

❼ 凌虛閣與三界公殿（左殿）

三界公殿位於正殿的左翼，殿前的凌虛閣爲其門廳，面寬三開間，棟架用三柱，門楣上使用五彎枋與連栱，整體骨架頗嚴謹。中門前置抱鼓石，原來應是一座獨立廟宇的山門。門兩旁做木雕軟團螭虎窗，運用成雙成對的螭虎造形團繞成「功參造化」、「德配乾坤」的聯句，設計巧妙且深含陰陽相輔相成之哲理，造形出神入化，雕工流暢，藝術效果極高，令人嘆爲觀止。

三界公殿主祀三官大帝，俗稱三界公，即「上元賜福天官紫微大帝」、「中元赦罪地官清虛大帝」與「下元解厄水官洞陰大帝」，神格僅次於玉皇上帝。兩側殿牆前置有媽祖出巡的鑾駕儀杖，造形爲前清時期打造的精美錫製古兵器，樑上懸「德貫三元」匾，爲大正元年重修時所立。

▼三界公殿主祀三官大帝。

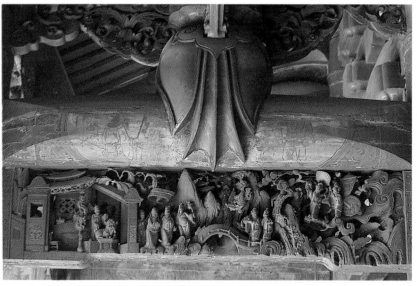

▲凌虛閣步口棟架的瓜筒緊抓住通
樑，員光並施雕工靈巧之雕刻。

▼本省較具規模的媽祖廟，都會在後
殿奉祀觀世音菩薩。

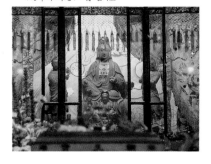

8 觀音殿（後殿）

觀音殿主祀觀音菩薩，是朝天宮內最
古老的建築，保留了清初乾隆時期的
建築風格。此殿面寬三開間，進深三
間，前後用四柱，屋架採九架桁，架
內用二通三瓜與擱檁式棟架，殿前設
方形天井，屋頂則使用兩坡落水的硬
山式，重量由棟架與山牆分擔，全殿
以左右過水廊搭接於正殿的後門。

殿前有一對雕刻古拙的蟠龍石柱，
龍身緊纏圓柱，頭下尾上，龍頭翻轉
上昂，上有「乾隆乙未年（公元1775
年)臘月敬立，晉水弟子張植槐捐獻」
的字樣落款。簷下大石前的台階上有
「孝子釘」，強調孝敬長上的重要。

右牆前從祀十八羅漢，置於六角花

▼簷下大石前台階上有「孝子釘」，
強調孝敬長上的重要。

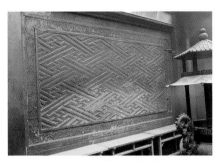

▲觀音殿後牆的紅磚組砌「卍字不斷」
牆堵，精緻壯觀。
▼彎弓門上也有少見的窯後雕磚組砌
作品。

▲「重修諸羅縣笨港北港天后宮碑記」
碑立於後埕。

磚台座上。殿前方正對正殿的後牆，
有紅磚組砌的「卍字不斷」牆堵，兩
側彎弓門上也有少見的窯後雕磚組砌
藝術作品。

⑨ 後埕

觀音殿後的牆壁上有少見的堆塑作
品，圖意為「天官賜福」、「祈求吉
慶」。埕內置有花台、盆栽，隱然為
一涼沁的小庭園。此外，觀音殿後牆
前還有乾隆四十年所立的「重修諸羅
縣笨港北港天后宮碑記」碑、大正元
年所立的「嘉義廳北港朝天宮增修改
築碑記」，以及民國七十三年記錄近
代重修之石碑「續誌碑」。

⑩ 聖父母殿

主祀媽祖的父母兄姊的神主牌，不塑
金身。媽祖的父母在宋時獲封為「積
慶侯」和「顯慶夫人」，至清代嘉慶
年間又加封為「積慶公」與「積德夫
人」，其兄姊則為「靈應仙官」與
「靈應夫人」。

　　聖父母殿的左側為開山堂；「開山」
即開創寺廟之意，因此堂內奉祀的是
朝天宮第一位住持樹璧和尚與歷代住
持僧的牌位。

⑪ 聚奎閣與文昌殿（右殿）

聚奎閣位於正殿的西翼（右側），為
文昌殿的門廳。面寬三開間，闢三
門，形制與正殿東翼（左側）的凌虛
殿同，但木結構細部卻各異，例如步

口廊的棟架瓜筒伸出三爪，束橢作軟團回首螭虎，曲線婉轉柔美。簷下的蓮花吊筒採「內枝外葉」技法，蟾蜍斗座亦頗為精美。中門兩旁有木雕硬團「螭虎團爐」窗，爐蓋、爐身、爐座各以一對螭虎相向，曲團走直角，甚有特色。門扇上彩繪二十四節氣神，原為台南著名繪師陳玉峰的作品，後由其子陳壽彝修繪。

▼ 門扇上的二十四節氣彩繪，原作係出自名師陳玉峰。

文昌殿內奉祀關聖帝君、文昌帝君、孚佑帝君、大魁夫子與朱衣夫子等五文昌。五文昌原祀於北港街的文昌祠，因光緒二十年（公元1894年）遭大火焚燬，後遷建至朝天宮右側。殿前有御路，雕「雙龍戲珠」，呈天地交泰狀，祥雲、浪濤與龍珠居中，雙龍翻轉有力，為台灣最美的石雕藝術傑作，右刻落款年代為清道光庚子年（公元1840年），為泉郊新德泰號捐獻。

另外，文昌殿亦保存有一鐵鑄的「雲板」，為造形與磬相似的樂器，形式古樸，上鐫銘文「五星祠」、「五文昌夫子」及太極圖樣，為專供朝天宮祭典之用的樂器。

▼ 聚奎閣中門兩旁有木雕的硬團「螭虎團爐」窗。

新港水仙宮

迄今已有二百六十餘年歷史的新港
水仙宮主祀水仙尊王，前埕開敞，
環境清幽古樸，為清乾隆年間笨港
地區貿商、船戶捐資共同興建的廟

▲水仙宮為清乾隆年間的笨港地區貿
商、船戶共同捐建之廟宇。

宇。清中葉以前，笨港為台灣中南部的重要貿易港口，因為與大陸間
的海上貿易活動頻繁，此處百姓除了信奉海神媽祖之外，亦奉祀水神
水仙尊王，是當時先民面對大自然威力的心靈寄託。

　　嘉慶八年（公元1803年），笨港一帶洪水氾濫，此廟亦無倖免，所
存歷史文物資料亦隨洪流而去，災後才再重建。廟內今天仍保有罕見
的堆塑作品、雕刻與彩繪作品，甚至亦留有乾隆、嘉慶、道光年間的
少許文物，足以見證清代台灣中部大港笨港的變遷史。

▼新港水仙宮的前埕開敞，環境清幽古樸。

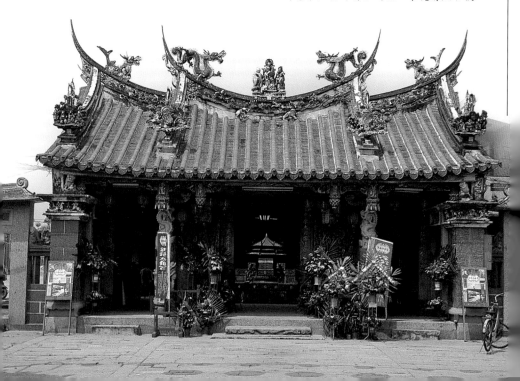

▲水仙宮供奉水仙尊王。

神祇事略

新港水仙宮供奉的五位水仙尊王,均為深具歷史意義的名人:大禹、伍子胥、屈原、項羽及魯班。大禹治水有功,受虞舜禪讓為帝;春秋楚人伍子胥,為替父兄報仇,投奔吳國輔佐吳王闔閭伐楚,後為吳王夫差賜劍自殺,屍體投於江中;戰國楚人屈原投汨羅江而死;項羽為劉兵困於垓下,烏江邊自刎而死;春秋時的巧匠魯班,傳說曾製作木鳶乘之而飛,被視為航海遇難者的救星。

水仙尊王的左右侍從為善射尊者、盪舟尊者。善射尊者即后羿,相傳當時天上十個太陽被他射下九個,使江河免於枯乾,因此其塑像手持弓箭隨侍於尊王右側。盪舟尊者即寒浞,為

廟 宇 小 檔 案	
創建年代:	清乾隆四年 (公元1739年)
主 祀 神:	大禹、伍員、屈原、項羽、 魯班
廟宇位置:	嘉義縣新港鄉南港村三鄰舊 南港58號
古蹟等級:	二級古蹟
建築形制:	三開間、三殿兩廊的廟宇

夏朝國君寒浞的兒子,力大無比,能在陸地上行舟,航海者向之祈求護祐舟船安然航行,故其塑像手扶舟船隨侍尊王左側。

建廟沿革

據《台灣府志》十九卷〈寺廟篇〉記載:「水仙宮乾隆四年(公元1739年),建於諸羅縣笨港」,原址位於九莊笨港街上,嘉慶十九年(公元1814

▼三川殿的中門兩側有一對青斗石獅駐守。

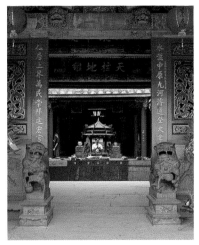

167

年）才重建於今日南港村現址上，爲兩殿兩護室式格局，部分沿用乾隆年間的原來構件。道光二十八年（公元1848年），廟方增建後殿以奉祀因遭大水沖毀卻無法重建原廟的關聖帝君。此後一百年間，本廟不曾再做大規模整修，直到民國三十七年。

民國六十九年及七十一年，兩護室相繼改爲兩層樓鋼筋混凝土結構的香客大樓；民國七十四年，本廟經內政部核定公布爲國家二級古蹟，並於民國七十六年委請李政隆建築師規畫及修護設計，拆除香客大樓，終於在民國八十年完成今天的廟貌。民國九十一年，原本陪祀於正殿的原笨南港街「天后宮」天上聖母神像遷出，於宮左後側另建新廟奉祀。

空間與配置

水仙宮採三殿二廊的格局，面寬三開間，正殿前有一座拜殿，右側山牆的前埕寬敞，正門的圍牆兩翼設有「三義路」、「五常路」牆門以通後院。

▼水仙宮屋脊天際線的高低變化多端，宛如波濤起伏一般。

三川殿至拜殿以及正殿至後殿間，均以過水廊相接。

建築特寫（參見右頁動線圖）

❶ 三川殿前廊

三川殿採四柱式構造，前後作步口廊。前廊爲四柱三開間的規模，開三門，屋脊做三川脊，規帶、牌頭及屋脊上均有剪黏裝飾；中門兩側立有青

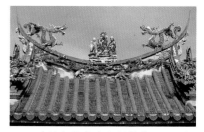

▲三川殿中脊脊堵塑福祿壽三仙，規帶飾花鳥瑞獸、牌頭飾人物戰馬。

▼三川殿前簷有造形簡潔的泉州白石龍柱，上雕如意雲紋。

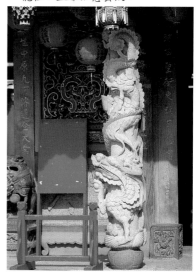

●新港水仙宮導覽動線圖

▲三川前廊中門兩側的「夔龍圍爐」木雕窗，尺寸巨大，構圖極佳。

斗石獅一對，次間門做門枕石，為嘉慶年間所留；大門上有雕刻細緻的獅頭造形門簪，次間則作壽字方形門簪。大木作傳承了清末風格，雕飾繁複且造形誇張，前簪出挑有吊筒與人物豎材；前步口廊作獅座，明間則做四組溜金斗栱。中門兩側有「夔龍圍爐」造形的木雕窗，尺寸巨大。

❷ 三川殿內部

大木作採兩柱六架的捲棚作法，「架內」做二通三瓜。有後簪步廊，吊筒出挑，通樑上有象座。簪廊上還有一對泥塑單龍盤柱，造形簡潔，未加塑人物座騎。內牆上嵌有一方增建後殿石碑，是道光二十八年（公元1848年）後殿完工時，笨南、北港商郊金晉順、金正順、金合順等人合立，碑上刻有捐獻者姓名與各種開支項目等珍貴文獻史料。

169

▲秦叔寶門神彩繪栩栩如生，為罕見保存完好的陳玉峰門神畫作。

❸ 中庭與過廊

中庭兩側過水廊上設有八卦門與戶外相通，敞開的廊壁上亦有「貂蟬嘆月」、「貴妃醉酒」、「拾玉鐲」、「送京娘」等堆塑作品。堆塑即是在牆堵灰壁上做泥塑的技法，使作品呈現上厚下薄狀，上部甚至接近圓雕的厚度，下部則為淺浮雕，再於其上彩繪，使堆塑與背景混為一體，畫面更為逼真生動。這些堆塑作品是由江清露負責泥塑，陳玉峰負責彩繪。

▲水仙宮是台灣目前保存最多、也較完整堆塑作品的廟宇，雖多已斑駁褪色，仍值得細賞。

▼後殿兩邊對看牆堵之「南極星輝」與「瑤姬獻壽」泥壁彩繪。

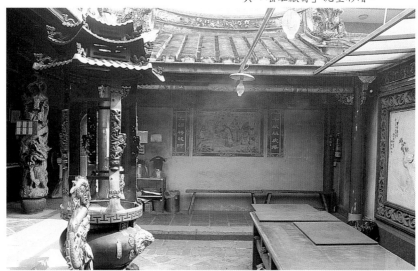

▶正殿供桌上，有清道光二十九年泉、廈郊商所贈的石香爐，深具歷史意義。

▼正殿前簷廊上的青斗石蟠龍柱是乾隆四十五年初建時所留，線條犀利，遒健有力。

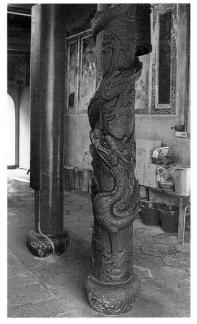

❹ 正殿與拜殿

正殿前有一座拜殿，正殿的木構架採三通五瓜的形式；前簷廊上的青斗石蟠龍柱爲貢生林開周捐獻，是乾隆四十五年（公元1780年）初建時所留。

正殿內供奉五位水仙尊王，陪祀善射尊者、溫舟尊者。五尊水仙王乃灰泥雕塑的神像，年代雖久遠，卻仍完整無缺。殿內上方懸有鹿港同知兼笨港縣丞龐周敬獻的「日月爭光」黑底金字匾，乃嘉慶二十一年（公元1816

年）易地重建完成時所立。供桌上，有乾隆三十一年〔公元1849年〕及道光二十九年（公元1849年）泉、廈郊商所贈的石香爐兩具，均深具歷史價值。此外，殿內還有一塊十分特殊的「皇帝萬歲萬歲萬萬歲」木牌。

正殿內牆與後牆外側壁面也有陳玉峰、江清露兩位大師的堆塑作品；內牆上的作品爲「轅門斬子」、「南靖宮姑姪相會」。

❺ 後殿

後殿兩邊的對看牆堵上有「南極星輝」與「瑤姬獻壽」泥壁彩繪，亦是陳玉峰於民國三十七年所留的作品，色澤今天雖已剝落，卻顯得古意斑斑。

本殿兩側設有磚造彎弓門，門上有泥塑的開卷書卷，軸上分別書「小洞天」、「漢壽亭」，造形典雅。後殿屋架採五柱式，柱身的收分比正殿的明顯，進深則有九架，「架內」做二通三瓜形式。殿內主祀關聖帝君，配祀境主公、福德正神，並供奉關公的座騎赤兔馬與馬使爺，上方懸有咸豐元年所立的（公元1851年）「德侔天地」古匾。

白河大仙寺

白河大仙寺的大雄寶殿乃日治大正四年（公元1915年）時改建，特聘大木匠名師陳應彬參與興建，因此其外觀形式、屋脊、屋瓦雖爲日式，但大木結構卻採台灣傳統建

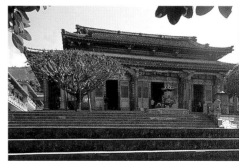

▲大仙寺拾階步步登高。

築形式。此種中日混和式樣的佛寺，爲台灣寺廟建築的孤例。其中，山門與大雄寶殿，已經內政部核列爲三級古蹟保護之。

▼白河大仙寺山門做燕尾屋脊與八字造形
　入口，古樸而富變化。

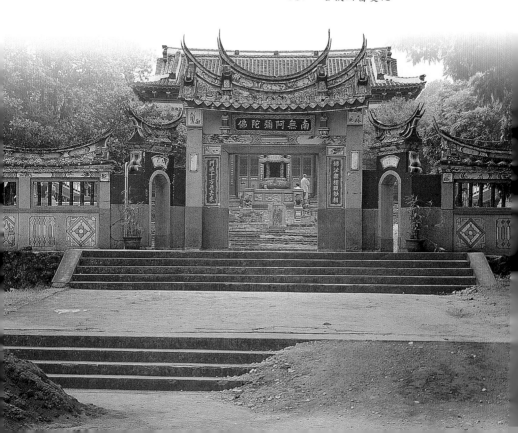

▲大仙寺主祀釋迦牟尼佛。圖爲大殿
　內的「釋迦說法」彩繪。

廟宇小檔案

創建年代：清康熙四十年（公元1701年）
主　祀　神：釋迦牟尼佛
廟宇位置：台南縣白河鎮仙草里岩前
　　　　　1號
古蹟等級：三級古蹟
建築形制：三殿分別獨立的佛寺

神祇事略

釋迦牟尼佛爲佛教的始祖，在佛教所說的「十方三世一切佛」之中，只有他是眞實的歷史人物。釋迦牟尼幼名悉達多，生於公元前563年，卒於公元前485年，享年八十歲。

他原是北印度迦毘羅城淨飯王的兒子，二十九歲時出遊看到生老病死等痛苦和煩惱，又不滿當時婆羅門的神權統治，遂捨棄王族富貴，入雪山修行六年，悟道後周遊四方，化導人群四十餘年。公元一世紀左右，佛教在印度因受希臘文化與雕塑技藝的影響，才開始有佛像的出現，形成所謂犍陀羅文化。至今在各種佛像中，最常見的就是釋迦牟尼佛像了。

建廟沿革

白河大仙寺初創於清康熙四十年（公元1701年），自參徹禪師結廬弘法起，迄今已有三百多年歷史。乾隆十二年（公元1747年），參徹與弟子鶴齡、信徒集資在原址興建獨棟的大雄寶殿，位置在今天大山門前的停車場附近；乾隆五十五年（公元1790年）時，廟方修建佛殿。嘉慶十四年（公元1809年），原建的佛殿拆遷至今日的大雄寶殿殿址。大正四年（公元1915年），地方名人廖炭居士等人募款改建大雄寶殿，形式仿日本奈良大佛殿，並創設「私立大仙寺岩書房」，爲今日的仙草國小前身。

民國四十三年興建三寶殿與兩側禪

▼大仙寺的大雄寶殿爲中日混和式樣
　的佛寺建築。

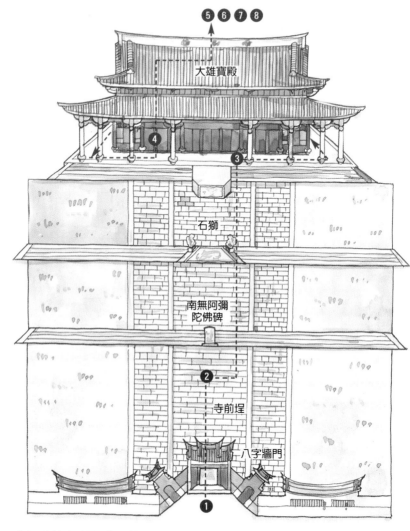

❺❻❼❽

大雄寶殿

❹

❸

石獅

南無阿彌
陀佛碑

❷

寺前埕

八字牆門

❶

●白河大仙寺導覽動線圖（圖示為古蹟指定建物）

房，民國五十三年嘉南大地震，大雄
寶殿外沿石柱傾斜，觀音殿全毀，經
善信募款，經過兩年慘澹經營，直至
民國五十五年，寺貌才得以復原。民
國七十五，廟方分別增建齋堂、地藏
王殿，以及大山門、長垣圍牆、龍

池、虎園、香客大餐廳、七層寶塔與
議事廳等。

空間與配置

大仙寺地處於斜坡上，坐東朝西，整
體建築群依序逐層而上，分別為山

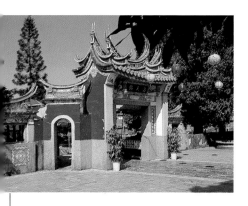

◀大仙寺的小山門，造形生動。

▼大雄寶殿埕前階梯正中雕雲龍圖
　案的御路及石獅。

門、大雄寶殿、觀音寶殿及三寶殿。各殿皆各自獨立，其間置寬廣大埕，兩側則有護室。

建築特寫（參見左頁動線圖）

❶山門

大仙寺的山門有兩座，第一座建於民國七十六年，爲仿中國北式宮殿建築形式的水泥建物。第二座則建於民國三十九年，做燕尾屋脊，造形生動，古樸而富變化；中間做三川脊，高度漸次降低，邊門與圍牆頂亦皆做燕尾；兩側邊門爲彎弓門，圍牆上有竹節窗，牆堵貼彩瓷面磚並有彩繪；門額正面書「海天佛地」，背面則書「南無阿彌陀佛」。

❷寺前埕

大雄寶殿埕前設有階梯，階梯正中立「南無阿彌陀佛」碑，並立青斗石獅一對，相傳爲福建水師王得祿元配范夫人墓前的舊物。

❸大雄寶殿前廊

大雄寶殿整體外貌仿日本佛寺建築，

屋頂採歇山重簷式，上簷山牆採懸山造，即屋簷伸出屋頂的左右，屋面並鋪設黑瓦，上有博風板、懸魚、金具、鬼瓦——全爲日式造形與作法。然而，屋內架構則由北部漳派首席大木匠師陳應彬，以及泉州惠安溪底派匠師主導，是一座以中國寺廟建築爲體、日本佛寺外貌爲表的中日混合式佛寺，宏偉的氣勢也獨冠全台。

殿前有精雕雲龍圖案的御路，四面做尊貴的走馬廊，簷柱計有廿六支，將主殿襯托得更莊嚴巍峨。正立面開三門，明間做三關六扇門。左右兩側有彎弓門，右門額書「無遮門」，左

▼大雄寶殿正立面與寺額。

175

▲大雄寶殿屋脊上有日本佛寺的懸魚與鬼瓦。
▼後廊木柱上有「文殊菩薩降魔杵偈」錦文詩。

門額寫「方便門」。走馬廊牆堵上有以西式磨石子技法施作的佛經故事、花鳥瑞獸圖樣，可見受到日治時期的西風影響，但工藝技法高超，甚是罕見。後廊木柱上有彩繪「文殊菩薩降魔杵偈」錦文詩九十六字，為必源禪師遺墨。

❹ 大雄寶殿內部

殿內主祀釋迦牟尼佛，配祀迦葉與阿難尊者，神龕正面有石雕與洗石子作品，台座上有彩繪，十分別致。龕上置「大發慈悲」匾，是嘉慶二十二年（公元1817年）王得祿所贈。

殿內木構造採抬樑式與穿斗式混合作法，明間則以減柱法省去前點金柱，增加了祭祀空間。彩繪以風景、花鳥及宣揚佛法的人物為題材，是台南名畫師潘麗水的作品。另外，殿內還有兩對朱紅底彩繪蟠龍柱，係台南學甲鎮彩繪名師李漢卿於民國六十二年完成的作品。

殿後有門通往觀音寶殿，殿門上題

▲韋馱護法後牆上有巨幅的「大悲出相圖」，係名師潘麗水所繪。
▼三寶殿主祀「三方佛」：釋迦牟尼佛、藥師佛、阿彌陀佛。

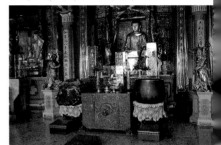

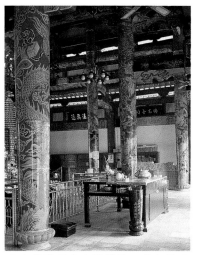

▲大雄寶殿內空間開敞，做粗壯巨大的金柱。

匾「碧山彩雲」，殿內有韋馱護法，後牆上並有巨幅的「大悲出相圖」彩繪，係台南彩繪名師潘麗水所留大幅壁畫作。

❺ 後埕

後埕一片寬廣，兩側設有北式宮殿建築風格的護殿，左為地藏殿，右為廂房，民國八十年興建。埕兩側置有柱珠，為民國五十三年嘉南大地震災後所存遺物。

❻ 觀音寶殿

本殿主祀觀世音菩薩，陪祀地藏王菩薩及伽藍菩薩，為大仙寺的第二進，屋頂做歇山重簷形式，採北式宮殿建築風格，屋瓦用黃色的琉璃瓦，並有瓦當、滴水等構件。本殿面寬五開間，四面做走馬廊，牆堵則有以染色磨石子技法施作的佛經故事、花鳥瑞獸。磨石子作品乃集繪畫、鑲嵌與組砌等手法才得以完成，好作品宛如畫作，色彩豐富，題材多樣，顏色歷久不變為其最大特色。

❼ 三寶殿

三寶殿主祀「三方佛」，即釋迦牟尼佛、阿彌陀佛及藥師佛，建於民國四十三年，面寬五開間，屋瓦亦用北式建築的琉璃瓦，並有磨石子地板、牆飾、簷柱，以及名書法家賈景德與于右任所留的楹聯。

❽ 後山公園

後山公園係由第九代住持開參禪師設計與督造，有鬱蓊的果樹，林立的奇石上書佛門勵志偈語，寧靜安詳，脫俗離塵。

▼大雄寶殿背立面全貌，四面做走馬廊，立二十六支簷柱，氣勢雄偉。

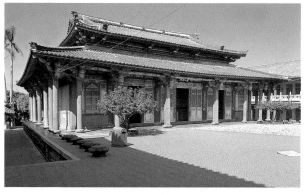

南鯤鯓代天府

南鯤鯓代天府是台灣規模最大的王爺總廟，從這裡分靈的王爺不計其數，獲譽為「天下第一府」。

代天府採典型的王爺廟形制：屋頂綿延連續，並改天井為拜殿，以營造出廟內陰暗的效果。廟中的石雕、剪黏與兩座「蜘蛛結網」藻井，均為上乘的傑作，當中尤以八角攢尖轎式屋頂與其上的剪黏，最是精妙，不僅華麗典雅，亦呈現出一派恢弘氣勢。

▲寺前埕有五門式的木作山門，高達十四公尺。

▼南鯤鯓代天府不僅是台灣最大的王爺總廟，三川殿的石雕更是台灣石雕作品中的極品。

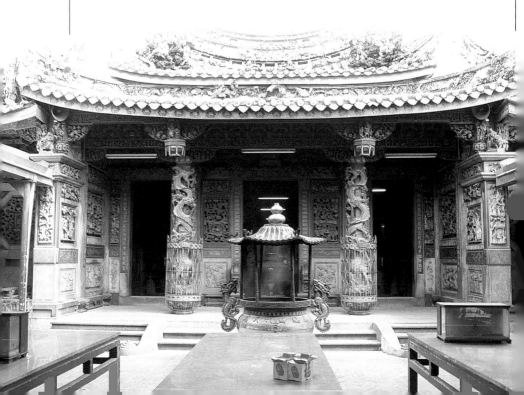

▲代天府香火興旺，廟內彩繪在長年的煙熏下顯得灰暗。

神祇事略

五府千歲李大亮、池夢彪、吳孝寬、朱叔裕、范承業爲隋末人。隋煬帝執政時荒淫無道，戰爭四起，百姓生活非常困苦。李、池、吳、朱、范五人爲異姓結拜兄弟，深知隋煬帝並非他們欲輔佐的明君，於是變賣家產以賑濟百姓，並相偕投靠唐高祖，幫助高祖建立唐王朝，而五兄弟的仁慈與豐功偉績亦廣傳各地。

據傳，李、池、吳、朱、范五府千歲逝後獲玉皇大帝封顯秩，敕令下凡「代天巡狩」，此後便一直爲關中人民奉祀。至唐末、五代，兵連禍結，百姓紛紛遷徙避難，神祇亦隨之流亡至福建、廣東一帶。寄居福建晉江縣的先民，遂在晉江縣城郊的富美莊建五王廟供奉。

台灣的王爺大部分來自福建。據說明代中後期，福建泉州一帶瘟疫肆虐，時人以爲瘟神作亂，紛紛建立小祠奉祀王爺，因爲他們認爲王爺有賞善罰惡、司瘟驅疫的能力，於是製造王船，船上擺放王爺神像以及牲畜、金紙、紙人、祭品等，請道士作法後將船送走，祈求送走災疫。送走王船前，信徒會問神要「遊天河」或「遊地河」，前者爲在當地火化，後者則是放入海中漂走。因爲海流方向及地緣位置，許多王船最後都漂至台灣西南沿海，使此區域成爲台灣王爺信仰的大本營。

建廟沿革

三百多年前的某一夜裡，福建建醮放王船出海，李、池、吳、朱、范等五

▼即使在陽光下，南鯤鯓代天府仍洋溢著一股詭譎氣氛。

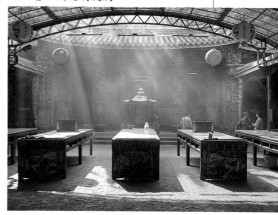

千歲及中軍府神像、一支神木和「代天巡狩」旂旗，隨著王船漂入南鯤鯓港。當地居民在困苦的墾拓生活中視其爲守護神，集資爲之築廟祭拜。

南鯤鯓代天府創建於康熙元年（公元1662年），但清嘉慶年間因河流湍急、山洪暴發危及寺廟，遂於嘉慶廿二年（公元1817年）移至槺榔山虎峰（即現址），費時五年才完成第二次建廟工作。

日治大正十二年（公元1923年），特聘剛完成艋舺龍山寺的泉州名匠師王益順與王輅生、王維普主持修建，增設中軍府、城隍衙、天公壇、娘媽宮，並增建左右兩廂，前後修建達十四年之久，終於在日昭和十年（公元1937年）春天落成。民國三十九年，

▼「仙女舞劍」爲台南名匠葉鬃剪黏，人物生動優雅。

▲五府千歲過世後，獲玉皇大帝玉敕爲「代天巡狩」。

廟方聘請台南名匠葉鬃翻修重做屋瓦及剪黏；民國六十一年，廟方增建廟門，並續築廟前的大型拜亭、萬善走廊、香客大樓，以及四周園林建築等；民國七十二年，再增建山門。

空間與配置

代天府坐北朝南，日大正十二年（公元1923年）特聘泉州惠安溪底派司傅設計。這是一座九開間、三殿兩護室的廟宇，正立面狀似由三座廟宇組合而成。三川殿與正殿間無中庭，改建一座三重簷、八角攢尖頂的拜殿，屋頂下神聖空間亦做藻井「蜘蛛結網」，正殿與後殿之間亦再做一座設藻井的後拜殿。連續的屋頂造成廟內陰暗的效果，這也是歷代典型王爺廟的特色。兩護室二樓上並築有六角形鐘鼓樓。

建築特寫（參見右頁動線圖）

❶ 寺前埕

民國五十九年（三百年醮），爲了彰

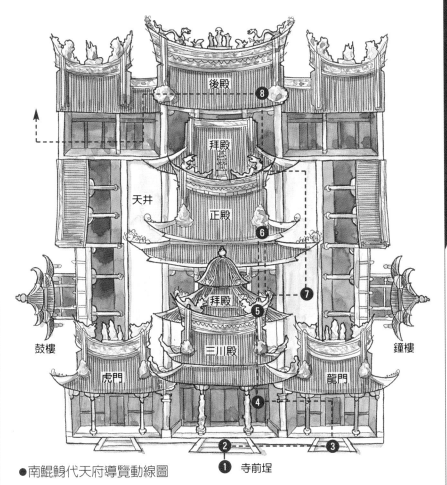

後殿 ⑧

拜殿

天井

正殿 ⑥

拜殿 ⑤ ⑦

三川殿

鼓樓　　　　　　　　　　　　　　　鐘樓

虎門　　　　　　　　　　　　　　龍門

④

② ③

①　寺前埕

●南鯤鯓代天府導覽動線圖

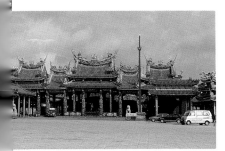

▲廟前豎有大旗杆與一座面寬七開間、歇山重簷式屋頂的水泥拜殿。

顯王爺威儀，廟方特於廟埕廣場前方兩側豎立大旗杆，並於民國六十一年再增建一座面寬七開間、歇山重簷式屋頂的水泥拜殿，兩側另建萬善走廊，皆溪底派名匠王錦木精心設計。民國七十二年，廟埕前又增建一座高達十四公尺、六柱五間的五門式木作山門以防海風，並以兩列巨柱（共十二根）加強其穩定性。

181

❷ 三川殿前廊

三川殿面寬三開間，兩翼再各闢一門，合為五門。它的屋頂雖是歇山重簷式，但上下簷間卻以水車堵封閉，

▲前廊牆堵上的三國故事「吳國太佛寺看新郎」。

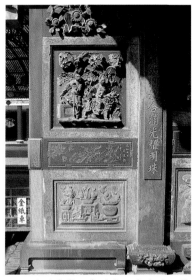

▲三川殿外簷以泉州白石與青斗石裝修，黑白相雜呈現另一種美。

▼龍虎門入口的天花，雕飾雖繁複，卻顯得落落大方。

且不施斗栱，可說是一種新形的單簷；步口簷下置看架斗栱，採連栱式的三跳計心造。外簷裝修以泉州白石與玉昌湖青斗石為主，黑白相雜，並施淺浮雕。石雕表面上彩，原因是此地靠海，空氣中多鹽份，故上彩保護之。牆堵上的剌花石雕乃泉州惠安峰前村蔣氏匠師與楊秀興之作，不論是《三國演義》、《封神榜》、《東周演義》等故事人物，均栩栩如生。除此之外，花瓶堵、龍虎堵、櫃臺腳、花鳥堵，以及左右對看牆上的「祈求吉

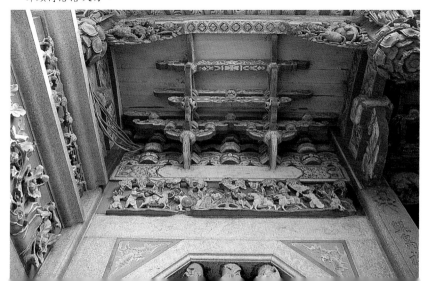

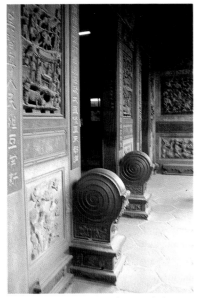

▲三川殿前廊的石堵無一不精美細緻。

慶」堵亦皆精美細緻。簷下的雙龍盤
八角柱，上雕八仙、童子、壽翁、仙
姑等人物，可能是由造詣已達出神入
化之境的辛阿救擔任頭手匠師完成
的。本作的成就可說居泉州溪底派在
台灣所建的四座廟宇之冠。

▼龍虎門入口做雙重退凹，門兩側做
　人物石窗。

❸ 龍虎門

龍虎門入口做雙重退凹，門兩側的人
物石堵採「剔地起突」深浮雕法，次
間做八角螭虎人物窗，梢間做八角花
鳥窗，均以「內枝外葉」透雕技法表
現。步口廊牆的青斗石對看堵上，刻
有一幅「水磨沈花」淺線陰雕的「竹
畫」，為摹鄭板橋之畫作。左右外護
室為新添建的建築，左外護室內供中
軍府，右外護室則供奉城隍爺。

▲龍門廳梢間以透雕技法表現的八角
　花鳥窗。
▼摹鄭板橋畫作的淺線陰雕「竹畫」。

❹ 三川殿內部

殿內棟架做二通三瓜,但因屋身低,大通樑上除了兩個瓜筒外,內側又多置獅座一個,為少見的變通方式。屋架今天因香火太盛而燻黑,但依稀仍可辨識,瓜筒與束木均是精雕細琢之作,兩側牆開八卦門與兩側的龍虎門相通。

❺ 拜殿

正殿與三川殿之間有一座形式為「八角攢尖頂」的三層拜殿相連,殿內的圓形藻井有七層斗栱,如盛開的蓮花,巧奪天工,華麗異常。拜殿的八角形石柱每一面都有花草浮雕,為全台僅見。八卦竹節窗上有「靈光赫濯」

▲拜殿八角形石柱的每一面都有花草浮雕,為全台僅見。

▼拜殿做水形馬背,構圖華麗。

▼正殿與三川殿之間有一座形式為「八角攢尖頂」的三層拜殿相連,使三殿連為一氣。

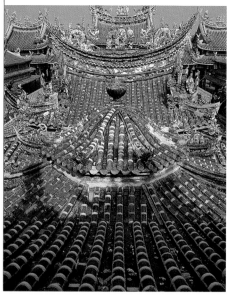

匾,是「滿州帝國特命全權大使動一位謝介石」於日昭和十年(公元1935年)所贈。謝氏為台灣新竹市人,當年因其身分特殊使此匾無以面世,直到近年才得以懸掛。拜殿廊上置有王爺出巡所用的執事牌,上書「肅靜」、「迴避」、「南鯤鯓代天府五府千歲」、「玉敕代天巡狩」。

❻ 正殿

採歇山重簷、八角轎式屋頂,可欣賞燕尾、水形馬背,以及殘缺古拙的剪黏作品。其中,從中脊、垂脊,到牌

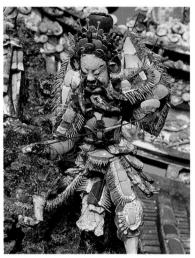

▲屋脊剪黏皆為台南名匠葉鬃之作，華麗細緻令人目不暇給。

頭、山牆懸魚等剪黏作品，皆是台南剪黏名匠「葉仔師」葉鬃的作品，包括雙龍護塔、雙龍拜壽、雙龍朝三星、孔雀開屏、飛天仙女、中壇元帥、天兵天將、蒼龍飛天、齊天大聖、倒爬獅子、南極仙翁、仙女舞劍等，令人目不暇給。

正殿棟架採七架的抬樑式結構，內部構件不論是通樑、斗栱或員光，無一不是精雕細琢之作，斗座則均以人物座為主。殿內懸有道光三年王德祿所獻之「靈祐東瀛」匾一方。

殿內主祀李、池、吳、朱、范五位王爺，神龕雕刻細緻，基座雕須彌座與螭虎吞腳造形。神龕中為柱身，簷下有龍柱、看架、吊筒、托木、雕花牆堵、斗栱、門扇等，一應俱全，彷若一座具體而微的廟宇，被香煙薰黑

的原木色亦使神龕更顯莊嚴肅穆。後壁以澎湖硓𥑮石為建材，並切拼成八卦龜錦紋，構圖優美。

❼ 鐘鼓樓

鐘鼓樓位於龍虎門後面的兩護室之上。左鐘右鼓，均採六角攢尖式的屋頂；垂脊翹角分作兩層，下層底部做吊筒，上面的豎材則雕神仙人物，翹角上增做荷葉造形的泥塑與卷草剪黏，皆華麗細緻。

❽ 後殿

後殿即青山殿，供奉觀世音菩薩，配祀文殊、普賢菩薩，一旁並祀有玉皇大帝與註生娘娘。殿簷前有龍柱，簷架與拜殿相連。拜殿屋頂做歇山水形的馬背，山花的構圖華麗。拜殿內做八角藻井；由於拜殿非正方形開間，故將面闊再加二枋以構成正方形，其上四邊搭架四枋以形成八角井，井內出挑三枋再縮成小八角井，然後縮成十六支斗栱集向中心，即所謂「鬥八」。頂部留出一片八卦形天花板，乃溪底派善用手法。

▼後拜殿內精巧的八角藻井，亦已遭鼎盛的香火薰黑。

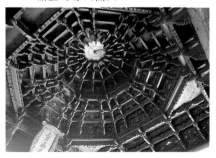

學甲慈濟宮

學甲慈濟宮的三川殿與正殿，今天仍保存著清嘉慶時期的格局，後殿則仍維持咸豐年間的樣貌。本宮的最大特色，在於宮內留有咸豐年間名匠葉王的國寶級交趾陶作品、日治昭和時期何金龍的剪黏，以及台南名畫師潘麗水之父潘春源的門神彩繪。木雕則為澎湖銅山匠師所做，亦極具特色。

▲慈濟宮門區雕飾既華麗又細緻。

　　慈濟宮為台灣保生大帝的開基祖廟，並於民國七十四年八月，獲內政部公告指定為第三級古蹟，實為一座歷史性與藝術性兼具的道教代表廟宇。

▼學甲慈濟宮因有葉王的交趾陶與何金龍剪黏而聞名全台。

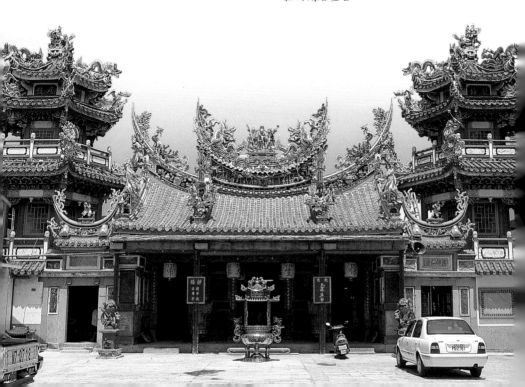

神祇事略

保生大帝，俗稱「吳眞人」、「大道公」、「妙道眞人」等，俗名吳夲，北宋時福建同安縣白礁鄉人，在世時醫術高明，悟道升天後更以救人濟世爲本位，民間流傳有「點龍眼、醫虎喉」的傳奇故事，故又稱「醫神」。

昔時，同安先民皆會趕回學甲祭祀大帝的生日。沿習至今，每逢其誕辰農曆三月十一日，皆會舉辦「上白礁」的謁祖儀式，全省各地神輿、藝閣、信徒齊聚一堂，舉行三天的繞境與「請水」的宗教活動，深具飲水思源的尋根意義。

據清代方志記載，台灣以保生大帝爲主神的廟宇約五十多座，今天則已增至約二百六十二座之多。保生大帝的信仰飄洋過海而來，係因台灣開拓時期瘴癘橫行，移民水土不服，同安移民便恭迎保生大帝來台奉祀，以祈福求安。多年來，保生大帝以其「醫神」的地位，漸漸不受地域觀念所圍，終於成爲超越地方界限的神祇。

建廟沿革

慈濟宮爲台灣保生大帝的開基祖廟，相傳爲鄭成功同安縣部屬自泉州白礁鄉分香而來，當年僅建草庵奉祀，至乾隆九年（公元1744年）始正式建廟，嘉慶十一年（公元1806年）再重修，咸豐十年（公元1860年）時更禮聘交趾陶名師葉王施作壁堵、屋頂裝

飾，至今尚留存數百件創作，已成爲國寶級藝品。此次修建歷經兩年才竣工，確立了今天的規模。

日治時期，慈濟宮分別在明治三十五年（公元1902年）、大正十二年（公元1923年）有過稍許修繕，昭和四年（公元1929年）再次聚資重建，整體結構委請澎湖匠師主導，屋頂及壁堵上毀壞的交趾陶，則聘請當時最負盛名的剪黏匠師何金龍師兄弟主持重建。

民國四十四年的第六度修整，係以

▼大門門楣上有聘請澎湖銅山匠師精製的木雕作品。

木作與彩繪爲主，再度聘請澎湖銅山匠師負責，包括蘇水欽、黃良、謝自本、「煥美師」等木雕高手齊聚一堂，作競技表現。民國四十八年再次大修，增設三川殿、後殿神龕，修補缺損的交趾陶、剪黏；民國六十六年，廟方又增建鐘鼓樓、金爐、保生賓館等；民國七十二年，廟埕東側的慈濟文化大樓興建完工；民國七十四年八月，慈濟宮獲內政部公告指定爲第三級古蹟；民國九十一年再次大修成今日現況。

空間與配置

慈濟宮坐北朝南，計有三川殿、正殿與後殿，爲三殿合院式廟宇。正殿前增築拜亭，並以過水廊與三川殿連接；兩側爲護室，以四座過水廊與正

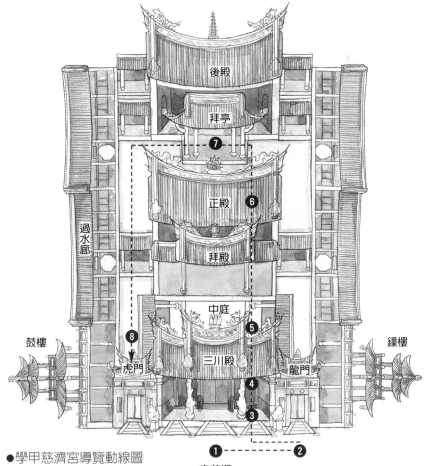

●學甲慈濟宮導覽動線圖

寺前埕

▲由高處可見慈濟宮爲一座三殿的合院式廟宇。

殿、天井相通；護室上近年增建了鐘鼓樓，後殿前方亦設一座八柱式拜亭。整座廟宇建築可謂井然有序，縱橫相連。

建築特寫 (參見左頁動線圖)

❶ 寺前埕

寬闊的前埕，呈縱向狹長形式，埕前有一對十五公尺高的木製旗杆，雖久歷歲月風霜，至今仍屹立不搖，爲台灣保存最久、氣勢最雄偉的大旗杆。埕右前方有金爐一座，爐頂爲何金龍

▲埕右前方金爐爐頂，有何金龍所做的「李鐵拐騎猋猊」碗片剪黏，今已經重修。

所做的「李鐵拐騎猋猊」碗片剪黏，爐身是洗石子泥塑，其中有仙姑人物與配景；東側的慈濟文化大樓內有一文物陳列室，收藏品包括葉王國寶級的剪黏作品。埕前的街口位置，今另新建碩大的山門。

三川殿前並有一對昭和戊辰年（公元1928年）雕的青斗石獅，雕工精巧，神態威而不猛。

❷ 龍虎門

龍虎門爲通往兩護室及鐘鼓樓的出入口。虎門頂簷飾「子路負米」的節孝人物剪黏，龍門則飾童子持書背柴，不知者還以爲代表的是中國傳統中的「樵、讀」之意。這名童子其實是日治時期的勤學典範「二宮金次郎」（公元1787至1865年），幼時極爲好學，但因家境貧寒，只能一邊打柴一邊看書，日後成爲日本江戶時期的名思想家。

龍虎門上的文武門神彩繪，則爲薪

▼龍門上有日治時期的勤學典範「二宮金次郎」剪黏。

傳獎彩繪大師李漢卿之作品，筆下的人物秀氣典雅，生動靈活。

❸ 三川殿前廊

三川殿屋頂採三川脊，進深三柱，「架內」做三通三斗座，前廊的排樓看架從門楣上向外斜出五彎枋，上雕人物、花鳥與水族動物，爲澎湖銅山派鑿花大師「龍師」黃良的手筆。

▲三川前廊上的飛仙人物頂斗，細緻又有趣。
▼水族動物斗座乃澎湖銅山派鑿花大師擅常表現的題材。

屋頂的中脊、中脊槫兩側，以及屋簷兩邊的規帶上，有許多交趾陶與剪黏作品，分別爲名匠師葉王、何金

▼三川殿前廊上的木雕、石雕、剪黏等，作工無不卓越細緻。

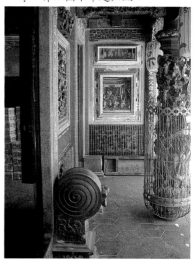

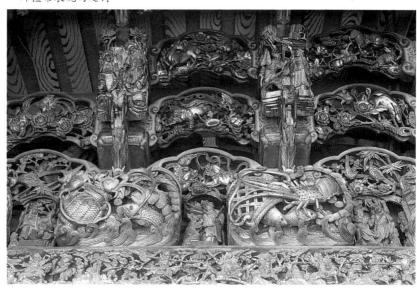

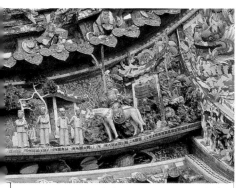

▲三川屋頂上的脊飾，不論交阯陶或剪
黏皆爲名師所留。

▼「鴻門宴」剪黏人物。

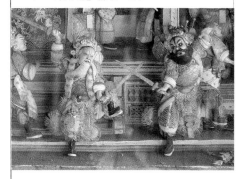

龍、葉鬃、葉進益、葉進祿、林洸
沂、林明利等人所留，題材則有「南
極仙翁」、「觀音乘龍」、「哪吒鬧東
海」、「福祿壽三星」、「關公斬蔡
陽」、「財子壽三仙」、「仙女下凡」
等，件件皆是精品。

　對看牆堵上有粵東汕頭名剪黏師何
金龍的作品，例如「鴻門宴」、「吳
國太佛寺看新郎」，人物個個生動傳
神，盔甲常以極薄的金屬片裝鑲，戰
袍則用裁剪成針棒大小的瓷片裝飾；
本廟的三川殿與正殿內尚有何金龍的

剪黏作品共二〇八件，諸如「古城
會」、「潼關遇馬超」、「觸金磚」、
「金山寺」、「打黃蓋」、「趙子龍戰
典韋」、「閔子騫拖車」等，卓越細
緻的技法，帶動了整個南台灣剪黏作
品的風格。

　三川門前的抱鼓石與門枕石爲咸豐
時期的作品，中門門神秦叔寶、尉遲
恭，係台南名畫師潘麗水之父潘春源
所作，表情莊嚴威武又生動，衣飾細
緻繁複，爲台灣門神畫作少見的驚世
之作，可惜今天只能得見仿畫重繪，
古貌不復見矣！

▼門神秦叔寶，爲潘春源驚世之
作，惜今已重繪。（攝於1986年
之原貌）

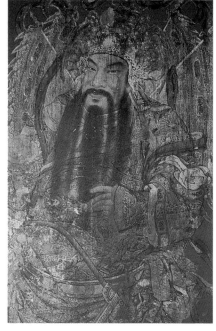

▲「李鐵拐」人物斗座。

❹ 三川殿內部

三川殿採抬樑式結構，棟架作三通三斗座，最下層大通的斗座做獅座，二通做象座，三通以人物座代替。大通下方扁長而巨大的員光上，雕飾「樊梨花大破五龍陣」及「長板坡」人物征戰故事，通楹則做細緻的透雕。樑上懸有「濟世日生」古匾，爲咸豐十一年（公元1861年）二重港莊弟子敬獻，以及同治三年（公元1864年）的「帝德同天」匾。殿內兩壁上鑲有石碑，右側牆的「慈濟宮緣業碑誌」爲台灣現存最古老的碑石，立於乾隆九年（公元1744年），記載的是康熙三十二年（公元1693年）以來，首墾的產業變化情形及維護要項，是極重要的歷史文物。

❺ 中庭

三川殿與正殿間，以兩側的過廊相通，左壁堵上有一面「開基二大帝神像復歸慈濟宮協議書文」碑，爲大帝聖像失落復歸之證。

❻ 正殿

正殿屋脊採一條龍燕尾翹脊形式，脊身的曲度和緩。前步口廊用二通二獅

▼屋脊裝飾繁複華麗是慈濟宮的特色。

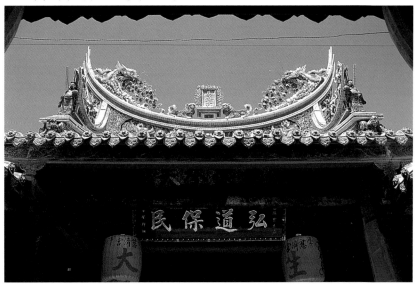

▲正殿內的神案為六角造形，形式特殊。

座，「架內」做典型的三通五瓜。

正殿的牆堵、水車堵與屋頂上，仍留有葉王的交趾陶作品，例如：「孔明獻西城」、「狄青斬天化」、「梁武帝昇天」、「殷郊上犁頭山」、「百忍堂」、「七賢過關」、二十四孝、六愛、八仙與其他人物配景等。近年來有部分已損毀，或遭宵小洗劫了數十件，廟方只有無奈地將作品卸下，保存在慈濟文化大樓的文物館內展示，再另請嘉義林洸沂重新仿製。

殿內兩側壁堵上有草書「龍飛」、「鳳舞」，字長四尺，係民國十七年楊草仙先生（時年九十歲）所書，氣勢磅礡。神龕內主祀保生大帝，據說神像來自大陸的白礁「西宮」祖廟，距今已有八百多年歷史，即是其中之「二大帝」（稱開基二大帝），配祀的有三官大帝、謝府元帥和中壇元帥等神祇。龕前設有神案桌、石香爐與六角供桌，造形皆優雅不俗。

神龕左右的外側板壁亦通往後殿走道，各繪有「宏圖大展」及「孔雀開屏」水墨畫作，採圓形構圖加框邊，

色澤雖已昏暗，但老鷹與孔雀的雙眼炯炯有神，態勢生動活潑，雖無落款，但推測應是潘春源所留。

❼ 後殿

後殿又稱慈福寺，主祀觀世音菩薩，配祀註生娘娘、福德正神及韋馱護法，兩側則供奉十八羅漢。對看壁堵上亦有葉王的交趾陶精彩作品，為了防範宵小，現以鐵欄杆包圍住。建築面寬三開間，屋頂形式與正殿相同。殿內做三通五瓜，大通上做獅座，二、三通置瓜座，前步口廊的通樑上置瓜筒疊二斗。殿前有單開間捲棚拜亭，做火形山牆，簷口高而屋面小，屋架則採八柱捲棚式。

▲後殿稱慈福寺，主祀觀世音菩薩。

❽ 護室與鐘鼓樓

左護室的前護室為拜斗廳，後護室為太歲殿；右護室的前護室為光明廳，後則為辦公室。民國六十六年，廟方於左右護室的前段屋頂上增建鐘樓與鼓樓，由嘉義大林的王錦木設計施工，將屋頂增建為三重簷六角形，翼角起翹昂揚，餘仍維持原貌。

台南開元寺

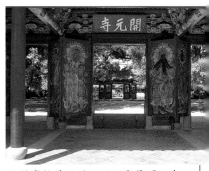

開元寺是台灣創立最早的官方寺院，也是台南市內規模最大的佛寺，原爲明末鄭經在台灣的「北園別館」，做爲安養母親董氏之所。三百餘年來，它迭經修建，已非當年華麗的雕樑畫棟，反而成爲佛寺典型的「伽藍格局」，在台灣的佛寺中實屬少見。

▲從寬敞的三川殿可以窺見開元寺規模之宏壯。

　　開元寺的規模宏壯，殿宇寬敞，樸素典雅，四周環境幽靜。目前僅三川門、彌勒殿、大雄寶殿列爲古蹟，豐富精美的彩繪是一大特色，出自蔡草如與潘麗水兩位名師的手筆。寺內亦保存許多明鄭時期的遺物、銅鐘、佛像、匾聯、雕刻等文物，是一座歷史、宗教與藝術性兼具的大型佛寺。

▼開元寺埕前有講究的山門，門匾書「登三摩地」。

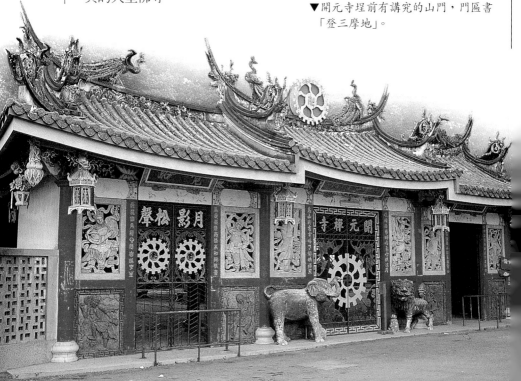

神祇事略

一般佛寺主祀「一佛二菩薩」，即一尊佛像和二尊脅侍菩薩像，這種組合最常見的是釋迦牟尼佛與普賢、文殊兩位菩薩，合稱華嚴三聖。

佛，是自覺、覺他、覺行圓滿、徹底覺悟真理的人；文殊菩薩是「法王子」，智慧的化身，經常協同釋迦宣講佛法；普賢菩薩象徵真理，亦有延命益壽之德。

普賢菩薩爲佛祖的右脅侍，象徵佛陀的理德，塑像多騎六牙白象。古時候，白象爲稀罕之獸，民間又以大象爲陸上之力量最大者；白象能夠堅忍負重，因此世人以白象爲「理德」與「大行」的象徵，普賢菩薩便騎著白象普度眾生。

文殊菩薩爲佛祖的左脅侍，大乘佛教推爲眾菩薩之首。「文殊」乃梵文的音譯，意思是「妙」。因爲文殊師利菩薩專司「智慧」，代表「大智」，而寶劍喻佛法可摧伏邪魔，故近代的

▼開元寺的正殿前懸「人天教主」匾。

廟宇小檔案

創建年代：	明永曆三十四年（公元1680年）
主 祀 神：	釋迦牟尼佛、普賢菩薩、文殊菩薩
廟宇位置：	台南市北區開元里北園街89號
古蹟等級：	二級古蹟
建築形制：	四殿兩護室的合院式廟宇

▲三川殿懸開元寺寺區，門楣彩繪華貴而隆重。

文殊菩薩像，胯下皆有威猛的青獅，並手持寶劍，表示其智慧無比銳利。

建廟沿革

明永曆三十四年（公元1680年），鄭成功之子鄭經監造完成「北園別館」，又稱「洲仔尾園亭」，園內不僅敞闊華麗，亦有高堂邃宇、修竹茂林、小橋流水與亭台樓閣，堪居全台庭園之冠。

入清之後，清康熙二十九年（公元1690年），當時的台灣鎮總兵王化行與台廈道王效宗，見北園極適合改爲寺院格局，而台灣當時也無大型佛寺，遂改別館爲佛寺，取名海會寺，

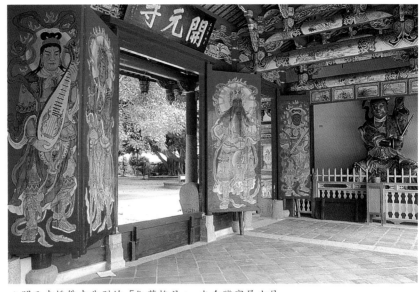

▲開元寺採佛寺典型的「伽藍格局」，在台灣實屬少見。

又稱開元寺。乾隆四十二年（公元1777年），台灣道蔣元樞首倡增置寺產，多達三十餘甲。嘉慶元年（公元1796年）、咸豐九年（公元1859年）、同治三年（公元1864年），廟方曾從事三次整修。

日本據台後，寺內惡僧與日人勾結，擬將寺產售予日人，但該僧因嘔血而身亡，開元寺才得以保存下來。昭和七年（公元1932年），廟方創設了「僧伽學堂」，新建「圓光寶塔」，並且改築大講堂、伽藍殿與父母堂。

戰後，開元寺曾因土地生產不足繳稅，再度陷入困境，經眼淨禪師與台南各界人士幫助，才得以化解危機。此後，它又分別於民國四十九年、五十八年、六十一年、六十四年陸續添

建整修，並創辦了佛學院、幼稚園、慈愛醫院等。開元寺目前被列為二級古蹟，已不僅是單純的方外僧侶靜修之地與佛教寺院，而是一座與俗世生活關係密切的慈善機構。

空間與配置

開元寺坐西朝東，整體配置上，以中軸線為準由前向後分別為山門、三川門與彌勒殿、大雄寶殿、大士殿、左右護室、鐘鼓樓和法堂，格局接近禪寺建築的「伽藍七堂」規制（伽藍即寺院），屬典型的清代佛寺建築。

建築特寫 （參見198至199頁動線圖）

❶ 寺前埕

埕前有一座山門，門匾書「登三摩

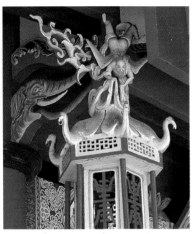

▲山門有泥塑吊燈與飛天人物。

地」，脊上剪黏爲四隻色彩斑斕的鳳
凰，中門前有泥塑藍獅踏鐘及白象踩
石鼓，兩側並闢「佛階」門與「覺路」
門，窗飾則塑金童玉女與四大天王。

　前埕占地約八百坪，古樹崢嶸，綠
蔭蔽天，包括菩提樹、老榕樹、樟樹
等，與筒瓦、飛簷相映成趣。埕前左
側牆邊的碑亭內有數塊石碑，其中有

▲寺前埕的古樹崢嶸，綠蔭蔽天，幽
　森清靜。

▲寺前埕碑亭內有數塊石碑，是瞭解
　開元寺歷史的珍貴文物。

康熙二十九年（公元1690年）「北園
別館」改爲「海會寺」時所立的「始
建海會寺記」，碑上有台灣鎮總兵王
化行的撰文，可惜原碑遭水淹沒，現
存的是民國四十四年的仿古復刻碑；
另外還有蔣元樞於乾隆四十二年（公
元1777年），重修海會寺時所立的
「重修海會寺碑記」，可與淨業堂內的
「重修海會寺圖」碑對照參看。除此
之外，嘉慶元年豎立的「新修海會寺
碑記」，也是瞭解開元寺歷史的珍貴
文物。

❷ 三川門前廊

三川門的屋脊採平脊配合燕尾的三川
脊形式，正脊上只做舍利塔與雙龍，
樸素簡潔卻莊嚴，有別於一般民間信
仰廟宇屋頂上繁複花俏的剪黏。門神
彩繪之精細亦名聞遐邇，是名師「草
如仙」蔡草如的重要代表作，正門是
溫文儒雅的韋馱與威猛悍戇的伽藍，
邊門則是分持劍、琵琶、傘、蛇的四
大天王，皆栩栩如生，英氣逼人。

　正門門額及兩側邊門上分別彩繪佛
經故事，如「鸚鵡念佛得超昇」、

看門道 **彩繪**

右護室的後禪堂,門前兩邊板壁上有蔡草如的「達摩初祖度神光」、「一花開五葉,結果自然成」、「嚼菜根淡才有味」,以及「瓜果含香」等精彩的水墨彩繪畫作。

看門道 **石碑**

淨業堂內的「重修海會寺圖」碑,為前埕碑亭中的「重修海會寺碑記」副碑,其上浮雕海會寺昔時格局與規模平面圖,極具史證價值。

看門道 **神像**

三川門側坐著二位碩大的護法神,右邊是綠面的哼將那羅延天界力士,左側為紅臉的哈將密遮金剛力士,皆怒目持杵,威武雄壯,為他寺廟所少見。

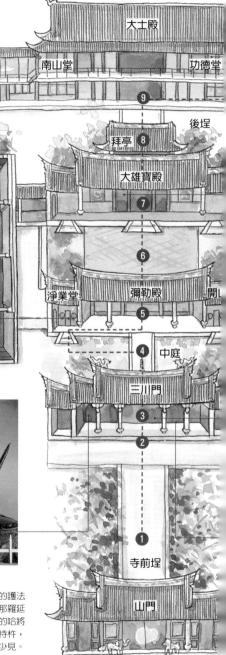

大士殿

南山堂　　　　功德堂

⑨

後埕

拜亭　⑧

祖師殿

大雄寶殿

⑦

⑥

淨業堂　　彌勒殿　　開[

⑤

④　中庭

三川門

③

②

①

寺前埕

山門

圓光寂照塔

⑩

護室

看門道▶ 木雕

大士殿簷下有彷千手觀音各種手印造形的吊筒，諸如數珠手、紫蓮華手、寶經手、寶劍手、金剛杵手等，在台灣佛寺僅見於此。

七絃竹

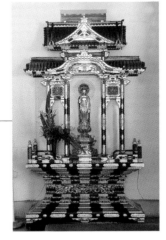

看門道▶ 神龕

本殿內有座罕見的日式風格神龕，屋簷正面有源自中國唐代的「唐博風」，簷下置斗栱簷柱，底下有台基與須彌座，呈墨綠色並安上金箔，仿如一座具體而微的亭子。

看門道▶ 門神

三川殿正門門神畫韋馱與伽藍，栩栩如生，英氣逼人，為名聞遐邇的蔡草如重要代表作。

碑亭

看門道▶ 文字聯對

三川殿兩側邊門上的竹葉體對聯，極為少見，是目前僅存的台灣著名貢生林朝英遺墨，門楣上有彩繪大師蔡草如的「調化醉象」。

199

▲ 篆書對聯「開闢眞機細縕無滯」、「元泉妙道色相俱空」，以及博古圖案窗雕。

▼「醜女改容」彩繪堆塑，圖文並茂，具教化功能。

「雉雞聽法轉人世」等，用色簡單，意境優雅超然，筆觸順暢靈活，亦是「草如仙」的精心傑作。門板上留有古對聯「山秀雪峰古樹參天朝聖境、門通鷺嶺慈雲匝地繞禪關」，殿前則

置兩座螺紋形抱鼓石。

兩側邊門和側窗上，分別有竹葉體、篆書、隸書的對聯，其中以「竹葉體」最少見，字底飾以綠色竹葉圖案，是台灣著名貢生林朝英遺墨。左窗的篆書對聯爲「開闢眞機細縕無滯、元泉妙道色相俱空」，右窗做隸書「開化十方壹瓶壹鉢、元機參透無我無人」，都是寓意深遠的對句。

對看廊牆上的彩繪堆塑，色調清雅，運筆柔細，分別是「船師悔責」和「醜女改容」佛教故事，上書有故事內容。

❸ 三川門內

門內中央懸有「開元寺」匾和光緒十八年（公元1892年）的「小西天」匾。門兩側坐著二位碩大的護法神，右邊是綠面的唏將那羅延天界力士，左側爲紅臉的哈將密遮金剛力士。兩位力士怒目持杵，威武雄壯，是其他寺廟中少見的。棟架間的大木作、小木雕極精緻；樑架上的彩繪，清繁並立，亦是蔡草如的佳作。

▼ 造形古拙的鼓形柱珠。

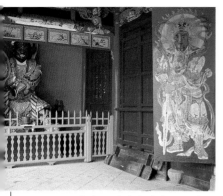

▲三川門內有巨型護法神像。此爲右
側的哈將那羅延天界力士。

❹ 中庭

中庭地面鋪砌長方形紅磚，面積不大
但潔淨清爽，中央則鋪石路直達彌勒
殿。從中庭望去，彌勒殿屋脊呈一字
形，只在尾部微向上揚，建築一派清
穆素雅。

❺ 彌勒殿

門上高掛「彈指優曇」匾，爲總兵哈
當阿在嘉慶元年（公元1796年）主持
重修時所題。前廊中柱聯「我笑有因
眞可笑，你忙無甚爲誰忙」，邊門兩
側聯「大肚能容了卻人間多少事，滿
腔歡喜笑開天下古今愁」。殿內供奉
袒胸露肚、笑容滿面的彌勒佛金身，
以及腳踩酒色財氣四惡鬼的四大天
王。神龕背後供奉韋馱菩薩，採立
姿，雙目垂視，著古軍服，雙手合
十，腕肘上橫放金剛杵，威風凜凜。

左側爲開山堂，內供延平郡王神
位，並有弘法大師塑像和歷代祖師香
位，壁上則掛歷任住持肖像。右側爲
淨業堂，主祀地藏王菩薩，同時陳列
眾多大功德主的牌位。本堂右壁有高
七尺、寬二尺珍貴的「重修海會寺圖」

▼由中庭望向彌勒殿，建築一派清穆素雅。

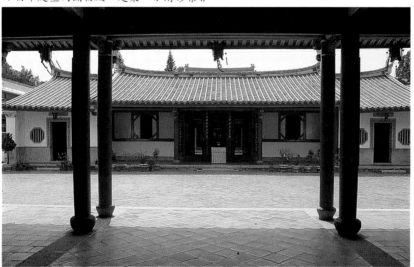

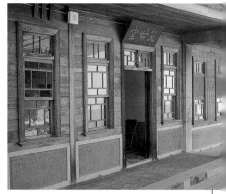

▲左護室前是禪房和客堂，中間為父
　母堂，素雅清幽。

❻ 護室

左護室為素雅的日式兩坡斜頂平房，
做原木格窗與門扇，前是禪房和客
堂，中間為父母堂，上供眾多靈位，
後亦是禪房。

右護室是水泥建築，後設「禪堂」
一間，內供禪宗鼻祖「菩提達摩」金
身坐像，門前兩邊有蔡草如的水墨彩
繪畫作。

❼ 大雄寶殿

大雄寶殿即三寶殿，為僧眾早晚課誦
處，主祀釋迦牟尼佛與普賢、文殊菩
薩，背後鑲有金邊明鏡，據傳是台灣
最早的雕塑佛像。旁祀十八羅漢，並
懸大鼓、古鐘各一座。此鐘高七〇公
分，直徑一〇五公分，重一千六百
斤，係康熙三十四年（公元1695年）
時，以第一任住持志中禪師閉關三年
的勸募所得鑄造的，鐘上銘記志中禪
師的出關偈「獨坐釘關給善緣，募鐘
立願利人天；一聲擊出無邊界，同種

▲雙目垂視，雙手合十，威風凜凜的
　韋馱菩薩像。
▼腳踩酒色財氣四惡鬼的四大天王之
　東方持國天王。

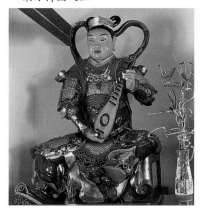

碑，是蔣元樞於乾隆四十二年（公元
1777年）所立，為前埕碑亭中的「重
修海會寺碑記」副碑，其上浮雕海會
寺平面圖，格局與規模可一目瞭然。

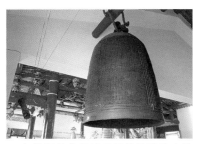

▲大雄寶殿內懸清康熙年鑄造的古鐘一座。

功德億萬年」，同時還鑴有「心經」全文和捐造者功德芳名。殿右側有一座日人留下的神龕，重簷屋頂與屋簷正面有源自中國唐代建築的「唐博風」，即正面入口處的弧形捲棚屋頂，既可阻擋雨水向弧形兩側流下，也可收美觀之效。簷下有斗栱簷柱，底下有台基與須彌座，呈黑綠色並安上金箔，整體觀之仿如一座具體而微的亭子，今在台已十分罕見。

殿前簷下大樑置「戀番扛大杉」，戀番身著明代軍服，濃眉大眼，寬鼻厚唇，側身弓腿，以臂奮力抬樑，顯得勇猛獷悍。

▲「戀番扛大杉」的戀番，身著明代軍服，姿態勇猛獷悍。

▼大雄寶殿內的棟架，華麗又簡潔。

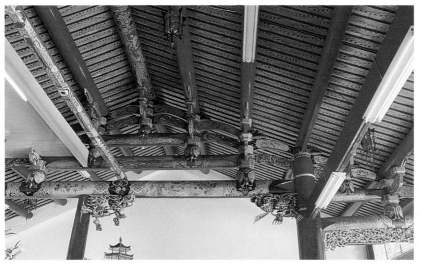

▲大雄寶殿的後拜亭，楹上有「惠濟蒼生」匾。

▼拜亭側可見酒甕矮牆一片，洋溢著古拙風味。

❽ 拜亭

大雄寶殿的後拜亭亦稱後軒亭，樑棟的木雕精湛，楹上置「惠濟蒼生」匾，旁有佛手柑、仙桃、石榴等寓意「三多」的木雕；兩側員光上分刻「龍吐蓮花」、「雙龍拱磬」、「鰲吐浪花」等吉祥圖案，屋頂則採火形山牆。亭側有酒甕矮牆與一座花木扶疏的庭園，古拙親切又清爽宜人。

❾ 大士殿

大士殿為新造的二樓水泥建築，一樓中央正殿供奉觀世音菩薩。右翼殿是南山堂，為紀念南山律宗創始人而設，並奉祀延平郡王塑像；左翼殿的功德堂奉祀延平郡王神位，以及眾多神主牌位。

一樓左次間內有一磚造圓形古井，名為「鄭經井」，是明永曆三十四年（公元1680年）建館時所開鑿，井前有一開井時出土的大海螺。四周陳列有鄭成功的官帽、瓶、壺、碗、籃及鐵鑄的鉞（古兵器）等器物，以及泥塑菩薩、木雕觀音數尊、各類文物等，壁上則有鄭成功暨夫人油畫像、熱蘭遮城圖、海戰圖、荷軍受降圖等數幀，均具史證價值。

二樓大殿主祀千手觀音，附設慧光圖書館。簷廊門楣上置「不二法門」匾，是清朝鎮總兵哈當阿重修時所題。簷下有彷千手觀音各種手印造形的吊筒，諸如數珠手、紫蓮華手、寶

▼「鄭經井」與各類文物，均極具史證價值。

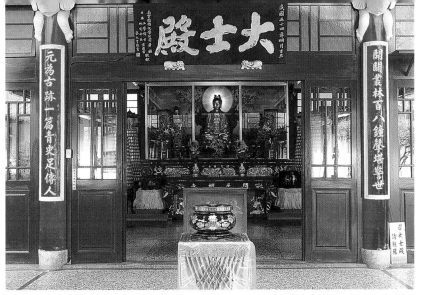

▲大士殿一樓中央正殿供奉循聲救苦的觀世音菩薩。

▼大士殿二樓主祀千手觀音,乃觀世音菩薩的諸多化身之一。

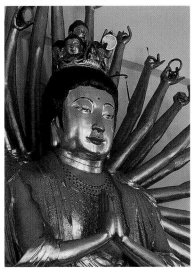

經手、寶劍手、金剛杵手等。此乃台灣佛寺中僅見的作法,十分特別。

❿ 後埕

院西側有三座相連的「圓光寂照」塔,為寺僧的瘞骨塔,採重簷攢尖頂。塔身靈秀,中塔高五級,兩側做三級,塔前空地供栽植菜蔬和晾曬柴薪,為院內僧眾提供自給自足的生存資糧。

開元寺的後花園有一叢「七絃竹」,相傳是鄭經的母親董氏特地從河南臥龍岡移植來台。它的莖幹細長,略呈黃綠色,上有七條青色的絲紋,似琴的絃線,因此得名。一旁有「詩魂」石碑和數株老榕,以及佛學研究生宿舍。

▼三座相連的「圓光寂照」塔,即寺僧的瘞骨塔。

台南祀典武廟

祀典武廟俗稱大關帝廟，位於赤崁樓南側，爲清初康熙年間台灣寺廟建築高峰之作，與台南市文廟並列爲台灣

▲祀典武廟爲清官方祀典的關帝廟。

地區廟宇格局保留最完整者。祀典武廟居全省關廟之首，乃官方祀典的關帝廟，每年除九月三十日的官祭，地方官員都會親自與祭外。農曆一月十三日、五月十三日與六月二十四日的民間祭典，則更是熱鬧隆重。

　　本廟的祭祀內容單純，宗教氣氛莊嚴肅穆，整體形式雖簡潔，卻呈現出一種壯麗的磅礡氣勢。臨街的山牆，可見到風格各異的五落屋頂，高低起伏的屋脊構成了充滿韻律感的天際線，爲典範之作。

▼台南祀典武廟俗稱大關帝廟，地位居
　台灣關帝廟之首。

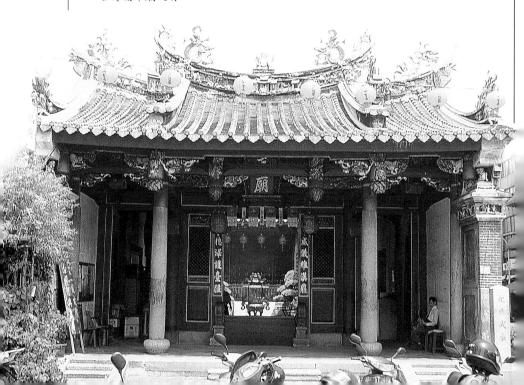

▲關羽因忠義、感恩的事蹟，獲世人崇奉為關聖帝君。

神祇事略

關聖帝君即三國時的蜀漢人關羽，民間崇奉為武聖，可謂是歷史人物神格化的典型。關公事蹟多為忠義、感恩的表現，唐時升格為戰神與兵主，宋徽宗時封祀。元朝時，民間的崇奉之風益盛；明朝時，得神宗敕封為關聖帝君。終清之世，其尊號的全稱成為「忠義神武靈佑仁勇顯威護國保民精誠綏靖翊贊宣德關聖大帝」。

建廟沿革

相傳祀典武廟建於明永曆年間，在清康熙二十九年（公元1690年）時擴建，並加建禪房。清雍正五年（公元1727年），官方下旨主持祭典，本廟從此晉昇為官方祀典廟宇，可擁有廟

廟宇小檔案	
創建年代	明永曆十九年（公元1665年）
主祀神	武聖關公
廟宇位置	台南市中區永福路229號
古蹟等級	一級古蹟
建築形制	三開間、三殿兩廊縱深式廟宇建築

田以支付開銷，修建也由官方負責，因此每十五至二十年便會翻修一次。

乾隆四十二年（公元1777年），本廟整建為四殿，並留有建築圖、碑記等，卻於道光二十年（公元1840年）遭火焚，致使格局大變，成為今日之規模。

日明治三十九年（公元1906年），日人為拓寬永福路，計畫拆除武廟，引發信眾群起抗爭，最後只有變更路徑，僅拆除廟左的官廳才熄了民忿。民國七十二年，祀典武廟獲內政部列為國家一級古蹟。民國七十六年，台南市政府主導修護工作，並於八十三年底完工，終於重現昔日的光彩。

▼祀典武廟係清初康熙年間台灣寺廟建築之代表。

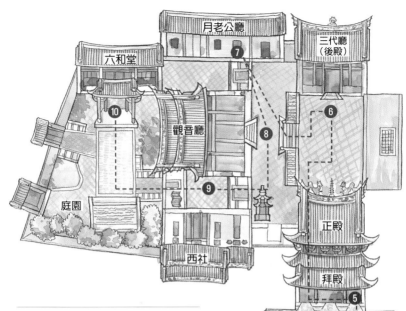

六和堂

月老公廳

三代廳
（後殿）

觀音廳

⑦

⑥

⑩

⑧

庭園

⑨

正殿

西社

拜殿

⑤

空間與配置

祀典武廟坐北朝南，右與大天后宮併連，後與赤崁樓隔街相望，是一座面寬三開間、三殿兩廊的縱深式配置廟宇。結構基本上為抬樑式與硬山擱檁式混合，三川殿後與正殿前均設有拜殿；這種「雙拜殿」的格局配置，為

中庭

④

廡廊

初拜殿

三川殿

③

▼側面望去，高低從起伏的屋脊構成了充滿韻律感的天際線。

馬使爺

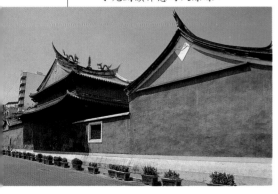

❶⋯⋯⋯⋯❷

●台南祀典武廟導覽動線圖

台灣地區所僅見。

最值得注意的是此廟的屋頂形式：三川殿做三川燕尾脊，初拜殿做硬山馬背脊，拜殿做捲棚歇山頂，正殿做歇山重簷頂，後殿則採硬山燕尾脊頂。這五種屋脊的風格互異，依各殿

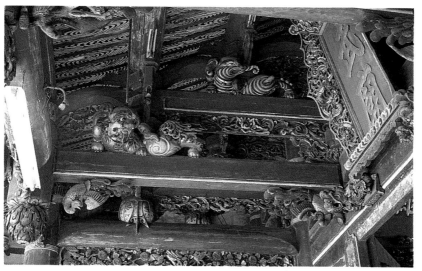

高度呈現起伏變化，宛如波濤般雄偉壯闊，構成全台最壯觀的一道山牆。

建築特寫 (參見左頁動線圖)

❶ 三川殿前廊

三川殿採硬山剪黏屋頂，正脊上置「雙龍搶珠」，收頭處做「龍頭」及「鳳首」，左右段則做「鰲魚吐藻」，造形雅致，色澤溫潤。其他如山水、人物與飛禽走獸等，亦皆優雅美觀。

三川門處的抱鼓石基座特別高，共分三層，鼓面雕刻「奇石靈芝」、「石榴多子」等圖樣。鼓座正面有麒麟浮雕，用料碩大，雕紋具拙勁。廟門門板以三百六十粒門釘為裝飾而不繪門神，此乃官方祀典廟宇才得享有的殊榮。

❷ 馬使爺廳

祀典武廟埕前東側為馬使爺廳，供奉

▲木雕裝飾是祀典武廟三川殿的視覺重點。

▼三川殿內部側壁面上嵌有記錄歷代整修過程的石碑，廟門則以門釘取代門神彩繪。

關公的座騎赤兔馬與馬使爺，主要是感念此馬一生跟隨關公，關公敗亡後

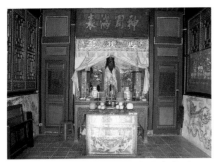

▲馬使爺廳內供奉關公的座騎赤兔馬
與馬使爺。

▼三川殿內懸有「大丈夫」名匾,為
清乾隆五十九年台澎兵備道楊廷理
所題。

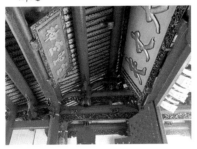

亦以身殉主,所以別立一廳供奉牠,
並尊稱照顧牠的馬伕為「馬使爺」。
赤兔馬昂首嘶鳴,急欲奔馳狀,上懸
乾隆時台灣知府蔣允焄所題的「神周
海表」大匾;馬使爺的表情莊重威
武,左手插腰,右手高執韁繩。

案桌上除供香燭花果外,廳裡還供
有清水、茅草及蕃薯籤等飼料,以饗
赤兔馬。

❸ 三川殿內部

屋架採後帶捲棚的二落形式,以擴大
此殿前廳的活動空間。殿內有「大丈
夫」、「人倫之至」、「至聖至神」、

「日星河嶽」、「文武聖人」等匾聯,
其中以乾隆五十九年(公元1794年)
台澎兵備道楊廷理所題的「大丈夫」
匾最著名。殿內豎斗與木架構有夔
龍、行龍、仙鶴、鳳凰、鰲魚等各種
式樣,托木亦精緻多變;棟架間的獅
座與象座均生動可愛,渾然天成。

❹ 中庭

中庭為一狹長形空間,兩邊廊廊的屋
頂設有罕見的磚作「古布幣形」擱檁
架,以供慶典搭棚之用。屋簷的瓦當
上塑「祀典」、滴水上塑「武廟」字
樣,兩側壁面上則嵌有記錄歷代整修
過程的石碑數片。

❺ 拜殿與正殿

拜殿以捲棚與正殿連接。從廊廊往正

▲兩邊廊廊屋頂設有罕見「古布幣形」
磚作擱檁架,供慶典搭棚之用。

▼拜殿前的丹墀中置雲龍御路。

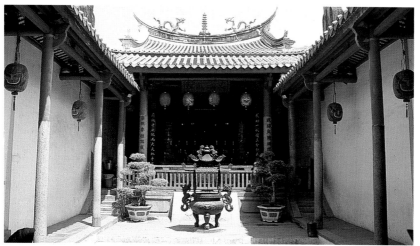

▲正殿前設有捲棚拜殿，整體建築顯得莊重樸實。

▼正殿屋頂做歇山重簷，脊飾爲簡潔的「雙龍護塔」，山牆上可見S形的鐵剪刀。

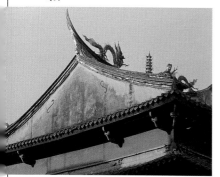

則由殿內樑架直接挑出，不另立簷柱，重簷之間因距離大而設置了高窗。另外，山牆上有S形的「鐵剪刀」以固定橫樑，同時也具裝飾、辟邪的作用。

正殿內供奉的關聖帝君像，身著綠龍黃袍，神情威武莊嚴，端坐在神龕內，關平與周倉分立左右。此三座泥塑神像皆爲清康熙時所留，上方置一面咸豐御筆的「萬世人極」匾。殿內

▼正殿內供奉關聖帝君像，雙目低垂，頭戴九旒冠。

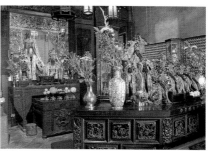

殿走，須踏上三層台階才能登上丹墀，明顯有步步高升之勢。丹墀中置雲龍御路，造形雄渾拙勁，屬台灣早期石雕的風格，前方設有小欄杆。

正殿採三開間、四架式的大木結構，屋頂做歇山重簷，屋頂脊飾做簡潔的「雙龍護塔」，其下的出簷斗栱

的供桌與神龕木雕皆特別講究，精雕
細琢。

正殿殿身高聳，匠師因此特地在歇
山重簷屋頂之間設窗，令光線從上方
斜射入，直照關帝神龕，香煙亦依此
娉娉上升而去，更顯出一分神秘而肅
穆的宗教氛圍。

整體說來，正殿與拜殿的棟架雕飾
雖不多，卻也十分精緻，其刀法流暢
圓潤，浮雕與透雕並用，使此廟既具
藝術性又充滿華麗感。

❻ 後殿

後殿又稱三代廳，主祀關帝三代的祖
先牌位，兩旁則陪祀修廟有功或勤政
愛民的前清官員牌位，龕上「誕育聖
神」匾為康熙五十四年（公元1715年）

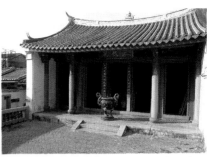

▲後殿又稱三代廳，主祀關帝三代祖
先牌位。

所留。

右牆上懸掛著一幅竹葉畫，暗藏竹
葉詩，詩文為關羽辭別曹操時所留之
文：「不謝東君意，丹青獨立名，莫
嫌孤葉淡，終久不凋零」。

❼ 月老公廳

廳左的外側廂房，近年闢為「月老公
廳」，奉祀牽紅線的月下老人，門聯
為「願天下有情人終成眷屬，望世間
眷屬全是有情人」，據說祈願靈驗無
比。關帝廟內奉祀此神明，可謂十分
特殊。

❽ 觀音廳

後殿西側的觀音廳內奉祀觀世音菩

▼後殿右牆上懸掛的竹葉畫，畫中暗
藏詩句。

▼後殿西側的觀音廳奉祀觀世音菩薩。

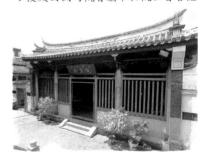

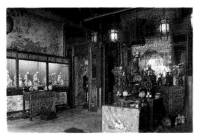

▲觀音廳內雕飾少而精緻。

▲觀音廳簷柱的柱珠古拙大方。
▼觀音廳簷下棟架採技巧高超的「減柱造」技法。

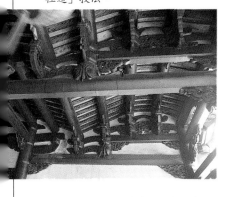

薩，面容慈祥，係前清知府蔣元樞捐塑。旁祀的是註生娘娘、福德正神與十八羅漢。廳內的雕飾量少而精緻，柱珠古拙大方，有圓、方、八角、蓮霧等形狀，而前簷下的龍形托木亦雕琢細膩。

❾ 西社

觀音廳右側為「西社」所在，乃舊日的文人墨客詩友會聚之處，如今主祀五文昌之中的「孚佑帝君」與喜夜讀春秋的「文衡帝君」關公，陪祀「天恩基師」。每逢考季，必有不少考生與家長，前來祈求考試順利。

❿ 六和堂

西社左側有座小庭園，園中有老樹、假山、涼亭，「六和堂」即興築於此。它本為奉祀雜神的廳堂；清道光年間，地方民眾因治安問題，聯合了開基武廟、開基靈祐宮等六境廟於此組成「六和境」，並訂立章程聯境自保，故改名六和堂，做為聯境辦事處，也是全城冬防的指揮所。堂內今奉祀火神爺，南管樂團「振聲社」也定時在此練習。

▼「六和堂」內今奉祀火神爺「火德星君」。

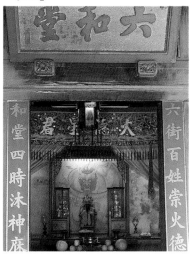

213

台南大天后宮

在台灣將近四百座的媽祖廟中，台南大天后宮是第一座官建媽祖廟，也是唯一列入官方舉行春秋祭典的媽祖廟。建築前身爲明寧靖王朱術桂的府邸，清時改建爲媽祖廟，不論是建築、神明塑像或歷史文物皆精采又豐富，藝術欣賞價值極高。

▲莊嚴的正殿，原爲明寧靖王府的正堂。

▼台南大天后宮建築前身爲明寧靖王朱術桂的府邸。

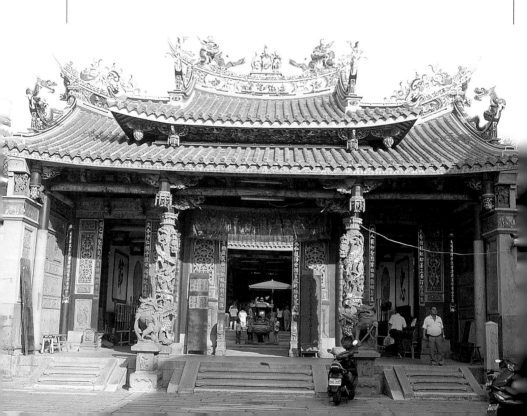

神祇事略

傳說媽祖本名林默娘,史載生於宋太祖年間,福建省莆田縣湄洲嶼人。生時即受神人傳道,救民濟世;升天後亦經常顯聖,救護世人,收妖服魔,保護航海,降雨救旱,因此深受信徒景仰。

宋、元、明、清四朝期間,媽祖皆顯聖幫助各代,因此屢受襃封。宋光宗封「靈惠妃」,是為媽祖稱妃之始;清康熙加封「天后」,雍正又加封為「天上聖母」,並下令江海各省都建廟致祭。因此,媽祖今日又稱「天妃娘娘」、「天后」、「天上聖母」,民間則一般呼為「媽祖婆」,親愛尊崇之意不言而喻。

▼大天后宮內巨大的媽祖塑像,藝術價值極高。

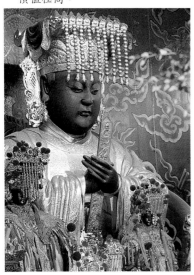

▲廟內保有名師陳玉峰的精彩彩繪,值得細賞。

建廟沿革

大天后宮又稱「大媽祖廟」,原為明寧靖王府。康熙二十四年(公元1684年)施琅帶兵攻台成功,有鑒於台灣人民對媽祖信仰的虔誠,為收服民心,乃揚言曾得媽祖顯靈協助,奏請清廷將寧靖王府邸改建為媽祖廟,加封媽祖為「天后」,列入春秋祭典中,並追封媽祖的父母兄姊等。本廟因此成為台灣第一座官建媽祖廟,並在廟中立「平臺紀略碑記」。

施琅將王府改建為天后宮時,僅在原建築增加部分雕飾與彩繪,而非新建。康熙二十八年(公元1689年),廟方增建講約所並舖設石板,同時新

215

▲擁有石雕極品的大天后宮，日治時期曾一度面臨遭拍賣的命運。

造石壇台基，乾隆五年（公元1740年）時再闢建後殿左右兩廊，之後又有多次整修。然而，嘉慶二十三年（公元1818年）三月，大天后宮慘遭回祿，災後歷經三階段大修，直至道光十年（公元1830年）完工。這是大天后宮有史以來規模最大、施工最精的一次修繕，主要棟架及雕刻至今猶存。

日治時期，大天后宮因年久失修導致廟貌頹敗，竟面臨被拍賣的命運。幸運的是，台北帝國大學教授宮本延人在了解大天后宮的歷史背景後，緊急向上級呈報，才免除了這場災難。

民國三十九年，三川門南牆因地震傾斜、龜裂而重砌，廣場前也新建照壁。民國四十九年，廟方重建三川門

爲重簷形式，改前門八角石柱爲盤龍柱，並於廟埕及側巷道舖地磚。民國六十年，原來的更衣亭改爲三寶殿，民國六十五年時整修後殿並重新彩繪與增建戲台，民國七十三年時再於觀音殿及聖父母廳東側建香客樓。民國七十四年，大天后宮獲列入台閩地區第一級古蹟。

空間與配置

大天后宮位於地形西傾的高地上，坐東朝西面對昔時的碼頭，建築物採級級升高之勢。正面寬三開間，由三川門、拜殿、正殿及後殿與兩廊組成縱深式配置。明間採「假四垂」的屋頂形式，拜殿與正殿分離，中有一座天

▼清末時期造形的石獅護衛著大天后宮入口。

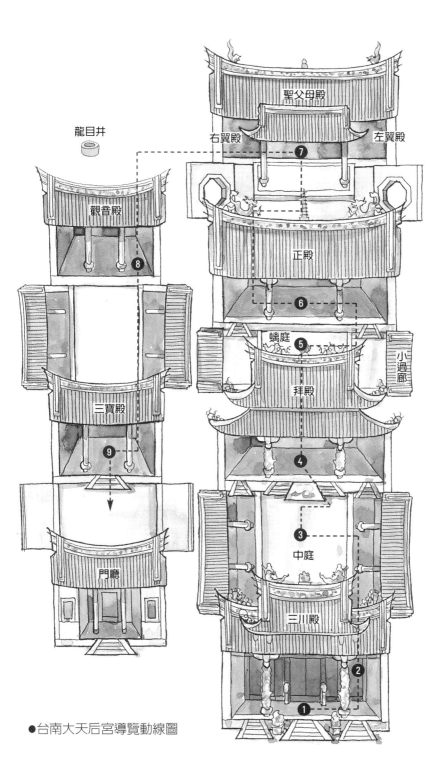

龍目井

觀音殿

右翼殿　　聖父母殿　　左翼殿

❼

正殿

❻

螭庭　**❺**

小過廊

拜殿

三寶殿

❹

❽

❾

中庭

❸

門廳

三川殿

❷

❶

●台南大天后宮導覽動線圖

井。拜殿採十架捲棚的木結構，屋頂則做歇山重簷形式。後殿原為寧靖王的齋房，後來添建夾層側室，成為三間式大屋，右側則另有三進式的側殿。在空間格局上，大天后宮大致仍維持寧靖王府原來的布局。

建築特寫 （參見217頁動線圖）

❶ 三川殿前廊

由於是主神封后的官方祀典廟，身分尊貴，故三川門更形顯著而重要，木雕與石刻也因此皆極盡精緻富麗之能事，精采絕倫。

三川門前石階以泉州白石舖成，每階的兩端有龍首圖案淺浮雕。石階兩側立有清末時期造形的觀音山石雕獅

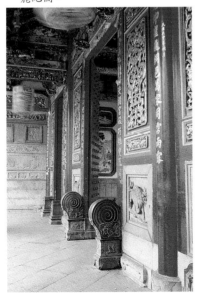

▼三川殿前廊的木雕與石刻，精緻富麗絕倫。

▲龍壁上的「雙龍奪珠」及「八駿馬」石雕。

▼三川殿前廊對看堵上的淺浮雕吉祥圖案。

子。龍虎壁青斗石廊牆的石雕為日大正三年（公元1914年）時所雕，龍壁上書「龍吟」，虎壁上書「虎嘯」，下方依次為「五福臨門」、「雙龍奪珠」、「猛虎下山」、「八駿馬」等淺浮雕圖案。側門裙堵雕的是雙螭圖案，一上騰瞠目下視，一俯衝往上昂首，中飾花草上祥雲，據說是出自惠安名匠蔣馨之手，乃台灣石雕中的極品。

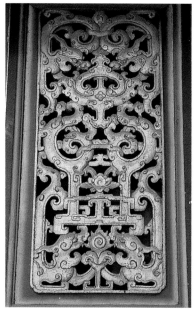

▲極盡精緻之能事的「夔龍拱磬」長方形窗櫺木雕。

門側的長方形窗櫺木雕「夔龍拱磬」，其精緻度無與倫比，令人嘆為觀止；另有大小不等的「夔龍拱福」、「五福臨門」窗，可見雙夔龍、五隻蝙蝠環繞於四周，如意狀祥雲穿插其中，構圖與雕工絕佳，均是一流佳作。

在台灣眾多媽祖廟中，僅大天后宮是官祀的大廟，也因為具有帝后級神格，因此廟門不繪門神，而飾以門釘。門釘原稱「鈴星」或「鐸鈴」，有「聖人振奮木，金鐸以警眾」之意，以彰顯其無比尊貴的地位。

❷ 三川殿內部

殿內木雕雖不似殿前的華麗，匠師卻仍在小地方極盡巧思，例如以瓜果盤的裝飾承托舉樑、鷺鷥蓮花與雙魚吐水員光，或仙女飛天、三腳金蟾、夔龍、花草托木等，均極具創意。

然而，最引人注目的，莫過於幾乎遍布全廟白灰壁面上的彩繪，而且全都出自名師之手；三川門內兩壁原是彩繪大師陳玉峰的作品，諸如：「適周問禮」、「東山捷報」、「王羲之弄孫自樂」、「皆大歡喜」、「司馬公擊甕拯溺」以及「和合二仙」，如今雖已經後人重繪，但構圖設色尚存大師遺風。

❸ 中庭

中庭兩側左右廳的廊柱上，有鏤雕成各種花鳥瑞獸圖案的精緻托木，均以「內枝外葉」技法加上按金敷彩，炫耀奪目。廊牆壁上書有仿宋儒朱熹墨寶的「忠孝」、「節義」大字，以及

▼大天后宮乃官祀大廟，故不繪門神而飾門釘，殿內的白灰壁彩繪原為陳玉峰之作。

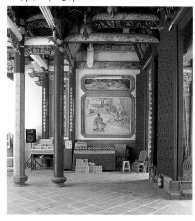

▲中庭兩側立廊柱，廊壁上有仿朱熹
　墨寶的大字。
▼簷廊下有鏤雕成各種花鳥、瑞獸與
　人物圖案的精緻托木。

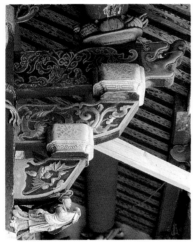

「鍾魁迎妹回娘家」、「蘇武牧羊」泥
壁彩繪，廊道上置放執事牌與儀杖，
並有長條大板椅供人休息之用。

❹ 拜殿

拜殿原為寧靖王府前廳，與正殿中隔
一座天井，採歇山重簷式屋頂與捲棚
木結構，外形巍峨且比例優美，雙重
簷間嵌有「海國同春」石雕及人物。

殿前有青斗石御路，上雕三爪
雲龍抓印圖案，龍頭正視前
方，造形雄渾且氣勢逼人。殿
前的青斗石龍柱為清道光年間
所留，上有圓雕施作的單龍盤
柱，除雲紋外無多餘虛飾，龍
身繞柱縮喉凸胸，線條簡潔，
強勁有力。

　　拜殿的前後簷角下，各有
「戇番舉大杉」木雕斗座。
「戇番」身著漢服，造形一對斯文、
一對兇惡，均以單手舉樑，另一手托

▲拜殿前的青斗石御路，氣勢逼人。
▼殿前的青斗石龍柱為清道光年間所
　留作品。

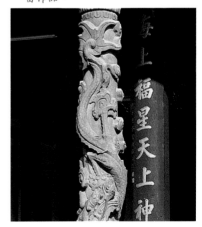

▲拜殿的前後簷角下的「戇番扛大杉」木雕斗座，腳邊有一隻金蟾。

書卷、提貫錢、搖蒲扇或捧元寶，腳邊有祥獅、三腳金蟾或蝙蝠圍繞，既充滿趣味性又富有吉祥寓意。

正立面左右牆堵上，嵌有「平臺紀略碑記」和「功德碑記」兩塊古石碑。「平臺紀略碑記」為台灣現存最古的清碑，是施琅於康熙二十二年（公元1683年）台灣畫入清版圖後所立；「功德碑記」則是過十年後，地方百姓感念施琅的德政而立。另外，拜殿內還懸掛了二十多方歷代贈匾，其中有一方為清雍正元年（公元1723年）福建水師提督藍廷珍所獻之「神潮徵異」匾，為目前大天后宮所存的最古老匾額，其他更早年的贈匾皆已於嘉慶大火時焚燬。

⑤ 螭庭與小過廊

拜殿與正殿間的鋪石天井被稱為「螭庭」，因分列四個螭首石雕而得名。螭首的雙眼圓睜且口中含珠，線條雖樸拙，但氣度恢宏。「螭庭」兩側各有一小過廊，並以一座七級台階連接正殿。

⑥ 正殿

正殿原為寧靖王府的正堂，前立有用泉州白石雕成的三爪龍柱，造形渾厚，應為道光時期所留作品。殿內現主祀約有兩人高的黑臉媽祖神像，法相莊嚴又慈悲。旁立兩名宮女，面容嫻雅端莊，分捧康熙敕封的聖旨與玉璽，龕座前則分立千里眼、順風耳，神情與姿態皆極生動。這五尊尺寸碩大的神像，均出自三百年前的泉州師傅蔡四海的巧手。

後方的右龕配祀四海龍王，每尊龍王近半人高，龍首人身，其將軍與侍從雖為凡人面容，卻也是矯矯不群。後方的左龕另祀五尊水仙尊王（大禹、屈原、伍子胥、項羽、鄂王等五位生前與水有關的歷史人物），皆為

▼東海龍王敖光塑像，龍首人身，風骨嶙峋。

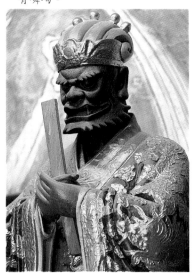

▲「麻姑獻壽」石灰壁面彩繪為陳玉
峰之作。
▼香案上的咸豐古香爐。

護佑航海安全的神明，神情亦呈一派威猛莊嚴。

　　除了精采的神像，香案上的咸豐古香爐、台南彩繪名家潘麗水與李漢卿於木作上所留彩繪，以及石灰壁面上五幅陳玉峰原作、陳壽彝重繪的彩繪人物故事畫，亦皆生動精采。左右壁面上另有台南書法家陳松年的書法作品，完成於昭和四年（公元1929年），是大天后宮現存年代最早的壁

面書法。另外，枋樑間尚有眾多匾額，皇帝御賜的有咸豐七年（公元1857年）御筆的「德侔厚載」，光緒六年（公元1880年）御筆的「與天同功」等，皆具殊勝。

❼ 後殿

後殿原是寧靖王府的後廳，前搭捲棚拜廊與正殿相接。拜廊上崇祀三官大帝，即「三界公」，為分掌天、地、水三界之神，神格僅次於玉皇大帝。神龕上方懸有一塊形制古拙、清同治年間由三郊所獻的「一六靈樞」匾。

　　後殿又稱「聖父母廳」，殿中祀媽祖父母的神像、明寧靖王牌位與各代住持僧祿位。龕上方懸有清道光二十八年（公元1848年）台灣道徐宗幹所獻的「恬波宣惠」匾。牆堵上裝飾左字右畫，右壁面為潘麗水的彩繪「木蘭從軍」，雖然色彩已褪，名家之作卻仍然值得觀賞。

　　後殿左翼近年改為臨水夫人與註生娘娘殿；註生娘娘主司生兒育女，臨水夫人則是保佑孕婦和嬰幼兒的神

▼後殿前的捲棚拜廊崇祀三官大帝，
　為分掌天、地、人三界之神。

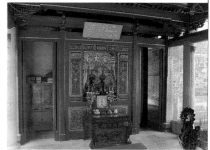

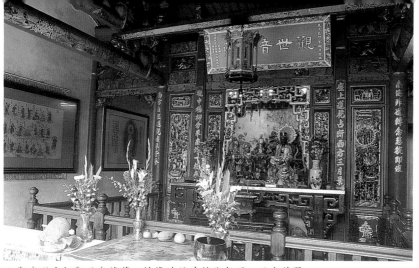

▲觀音殿主祀觀世音菩薩，神像造於清乾隆年間，面容莊嚴。

明。右翼改爲月老與福德正神殿；福德正神爲土地守護神，月下老人則爲掌管婚姻之神，右手策杖，杖懸紅絲。此像爲是台南市著名的四尊月老像之一。

❽ 觀音殿

通過後殿，穿越右側的彎弓門，即是側殿的後院，設有一口「龍目井」，今已加蓋不再使用，據傳是王府時期的遺物。

側殿的第三進原是寧靖王府的監軍府，採三通五瓜加前後步架，現主祀觀世音菩薩。此尊神像面容莊嚴，垂目沉思，是台灣知府蔣元樞於清乾隆四十二年（公元1777年）督造的三尊觀音像之一（另兩尊分別奉於台南祀典武廟與台南開基天后宮），座前配祀金童玉女。

❾ 三寶殿

側殿第二進的三寶殿與其門廳，原是台灣知府蔣允君於乾隆三十年（公元1765年）整修全廟時，爲致祭官員興建的更衣休息之所，今天在殿前中庭

左前方的牆面上還可見到「重修天后宮增建更衣亭碑記」。此亭於民國六十年改爲大雄寶殿，奉祀釋迦牟尼佛、阿彌陀佛和藥師佛，爲代表中、西、東三方不同世界的三位佛陀，即所謂「橫三世」，或稱爲「三方佛」。

神龕前分立兩位頭戴護盔、身著甲胄的護法神——臉上無鬚、手持鋼杵的是韋馱護法，蓄長髯、手握青龍偃月刀的是關公，後者在佛教中即是伽藍護法。

▼昂然立於三寶殿神龕前的護法神韋馱菩薩。

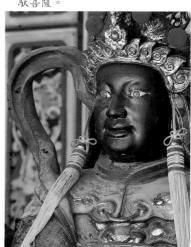

台南孔子廟

這座號稱「全台首學」的台南孔廟，不僅是台灣第一座孔子廟，也是清代官辦的台灣最高學府。它的殿堂樸實巍峨，庭院裡古木參天，充滿了莊嚴肅穆、恬靜幽雅的人文氣息。這裡地靈人傑，培育出不少優秀的知識份子，同時也因孔子廟的興建，使中華文化落地生根而更蓬勃發展。

▲「全台首學」的台南孔子廟是清代官辦的台灣最高學府。

▼台南孔子廟的大成殿外貌樸實巍峨，肅穆莊嚴不可言喻。

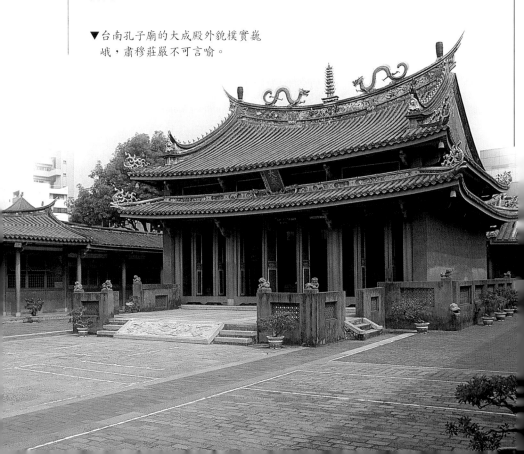

▲大成殿內懸有諸多御匾，凸顯本廟地位之崇高。

神祇事略

大成至聖文宣先師孔子，春秋魯國陬邑人，生於公元前551年，卒於公元前479年，曾長期聚徒講學，開私人講學風氣，學說以仁為中心形成儒家學派。司馬遷在《史記》中將孔子列為「世家」，唐玄宗又於開元二十七年追諡孔子為文宣王，後世自此將之視為諸侯，行諸侯之舞樂祀之，跳六佾舞。

台南孔廟是台灣首座孔子廟，也是台灣首次舉行祭孔典禮之處。自明鄭至日治時期，每年都會依古制舉行春秋二祭。從民國四十一年起，政府另訂國曆九月二十八日為孔子誕辰紀念日，改於當日舉行祭典。本廟祭禮的禮樂生皆由孔廟「以成書院」成員負責，佾生則由孔廟隔鄰的忠義國小學生扮演，儀式莊嚴隆重。

建廟沿革

在中國傳統中，地方主政者皆必先謁孔廟後蒞政，孔廟與官辦儒學則一向並立。明永曆十九年（公元1665年），鄭經採納陳永華的建議動工興建孔廟，一旁設府學所在明倫堂，延師舉賢，首開台灣儒學的先驅，因此又稱「全台首學」。

清康熙二十二年（公元1683年），聖廟幾已全毀，明倫堂更已蕩然無存，當時的分巡台廈兵備道周昌與知府蔣毓英，各捐銀百兩加以修整，並改稱為先師廟。康熙五十一年（1712年），分巡台廈兵備道陳璸再度

▼廟內石碑眾多，極具歷史價值。

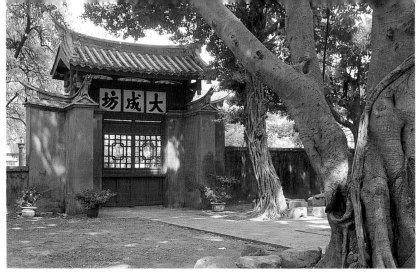

▲台南孔子廟裡古木參天，充滿了莊嚴肅穆、恬靜幽雅的人文氣息。

▼構圖嚴謹設計考究的雕花窗。

進行大規模修建，除完成大成殿、啟聖祠外，也在櫺星門左右置文昌祠與土地祠，外設禮門、義路、大成坊及牆垣，東邊則建朱子祠。此後，孔廟建築增建不多，但因嘉慶二年（公元1797年）和同治元年（公元1862年）的大地震有所毀壞，以致重修不斷。

日本治台後，孔廟遭充當為日軍屯駐所、民政支所職員宿舍及公學校校舍，遭受嚴重破壞。雖然在大正六年（公元1917年）時，日人採解體修護方式進行全面整修，但對已全傾者並未予以復原。

民國七十二年，本廟獲內政部指定為國家第一級古蹟，並自七十四年起全面整修，歷時四年完工。

空間與配置

孔廟坐北朝南，總占地面積約九千餘平方公尺，建築物共十五棟（十九間），基本上是依循傳統文廟「左學右廟」的原則興建。廟堂採四合院建置，主建物孔廟為三殿兩廊、回字型

封閉式的文廟，廟左的學府明倫堂則做兩進式格局。今日所見為大正六年（公元1917年）重修後的樣貌，後來雖因天災人禍頻頻，朱子祠、文昌祠、土地祠、櫺星門、圍牆、官廨、學廨等皆已歸塵土，但仍保有泮宮坊、大成坊、入德之門、明倫堂、文

昌閣、禮門、義路、泮池、大成殿、東西廡與崇聖祠，大致上仍維持著原有的風格與規制。

建築特色 (參見228至229頁動線圖)

❶ 泮宮石坊

台南孔廟是全台灣唯一設有泮宮坊的文廟。「泮宮」代表郡縣之學，而牌坊乃表彰之意。泮宮石坊建於清乾隆年間，原立於東大成坊外，是舊時孔廟最外圍的出入口，係知府蔣元樞由泉州採購花崗石材，請當地石匠雕造後來台組立的。日治時期因開闢南門路，而將石坊與孔廟隔開，遂逐漸為人們淡忘，甚至不知那是孔廟的附屬建築。

泮宮石坊為仿木構設計的建物，採重簷雙脊形式，屋頂有鴟尾、瓦當滴水與飛簷等，坊頂中央置一葫蘆石雕。石坊面寬四柱三間，石柱以八隻石獅夾柱，坊面上雕刻人物與瑞獸。

❷ 大成坊

取「大成至聖先師」之名，有東、西兩座，門樓採十字形承重牆形式。

東大成坊上懸「全台首學」匾，是今天孔廟主要的出入口。牆頂周遭有六個燕尾，最上方以斗栱支起懸山式屋頂。入口右方立有滿漢文對照的花崗石「下馬碑」，上書「文武官員軍民人等至此下馬」字樣，敕立於康熙二十六年（公元1687年）。

❸ 禮門、義路

在「左學右廟」的原則下，「學」、「廟」之間以圍牆相連，再從東、西牆開「禮門」、「義路」為出入口。民國初年圍牆倒塌後，就只剩「禮門」、「義路」兩座門洞了，但其石栱挑簷的構造、黑色的木框窗，以及卍字與幾何圖形的赭紅窗花，卻也在廟埕古樹下自成一格。

❹ 泮池

唐時，孔子獲諡封為文宣王；依古禮，諸侯之學可以南面「泮水」，意即「泮宮之池」，故今池泮磚壁中央嵌著「思樂泮水」的石刻。古禮中，

▲「禮門」、「義路」為「左學右廟」的出入口。

▼卍字圖形的赭紅窗花，在廟埕古樹下自成一格。

重點賞析

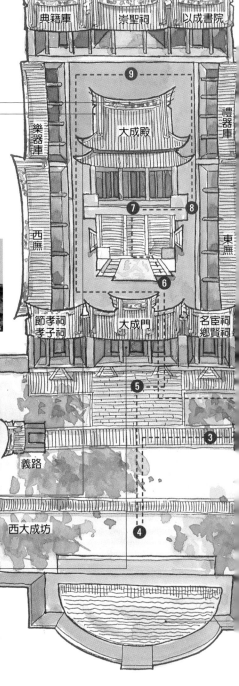

典籍庫　崇聖祠　以成書院

樂器庫　大成殿　禮器庫

西廡　東廡

節孝祠
孝子祠　大成門　名宦祠
鄉賢祠

義路

西大成坊

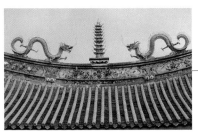

看門道　屋脊

大成殿正脊中央做九重「珠宮」寶塔，兩側護以雙龍，亦有「鎮壓禳火」之意。

看門道　屋脊

正脊兩側分立通天筒（藏經筒），傳說是朱熹因感於孔子「德配天地，道冠古今」而立；垂脊上飾成列的鴟鴞，意指聖人有教無類。此為孔廟獨有之脊飾。

看門道　屋脊

重簷的四翼角下各懸一個銅鐸，意謂天將以夫子為鐸，以振文警世。此為孔廟獨有之脊飾。

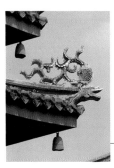

看門道　石雕

大成門前的抱鼓石為「淨面鼓」，鼓面光滑無飾，造形簡潔、樸實、高稚。

文昌閣

明倫堂

⑫

⑪

入德之門

⑩

東大成坊

②

①

泮宮石坊

看門道 **下馬碑**

入口右方立有滿漢文對照的花崗石「下馬碑」，上書「文武官員軍民人等至此下馬」字樣，奉旨立於孔廟門外，以示對萬世師表尊崇之意。

看門道 **古碑**

明倫堂內有清乾隆四十二年蔣元樞所立「台灣府學全圖」古碑，詳實記錄了二百多年前的廟貌與配置。

看門道 **泮宮坊**

「泮宮」代表郡縣之學，牌坊乃表彰之意。此為一座仿木構設計的建物，採重簷雙脊形式；石坊面寬四柱三間，石柱以八隻石獅夾柱。台南孔廟是全台灣唯一設有泮宮坊的文廟。

看門道 **泮池**

泮池即「泮宮之池」。依古禮，天子大學，中央有學宮，稱為「辟雍」，四周環水。士子高中秀才者，必到孔廟祭拜，並於泮池中摘水芹插在帽緣上，以示文才。

229

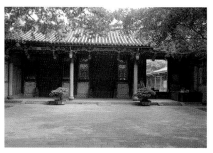

▲大成門是大成殿前的三川門，又稱
　戟門。

▼大成門是孔廟建築群中最華麗者。

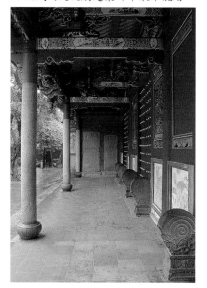

高中秀才者必到孔廟祭拜，並於泮池
中摘採水芹插在帽緣上，以示文才。

❺ 大成門

大成門是大成殿前的三川門，又稱為
戟門，也是孔廟建築群中最華麗者。
它共闢三門，平時只開側門供出入，
遇有重大儀典才開放中門。每組門扇
左、右各有五十四個門釘，合為一○

八，係陽數九之極，更是禮制之最大
者，以示對聖廟的尊崇與禮敬。此門
的窗櫺、斗栱獅座、吊筒、托木、員
光等皆細緻精巧，抱鼓石造形簡潔樸
實，中間的「淨面鼓」英華內斂，光
滑無飾，門旁無刻寫對聯，因為「大
人者與天地合德」，毋需再以言語文
字贅誇。

大成門的左廂為名宦祠與鄉賢祠，
奉祀蔣毓英、陳璸等十二位對台南當
地有貢獻的官員與賢者。右廂是節孝
祠與孝子祠，因日治時此地的節孝
祠、烈女祠被廢除，其神位才移奉至
此。大成門與兩邊祠堂內外，還有九
方雕刻精美的重修古碑，記述歷次修
建工程之規模與過程。

▲大成門內有馱負重擔的精彩獅座。

▼大成門與兩邊祠堂內外均有雕刻精
　美的古碑。

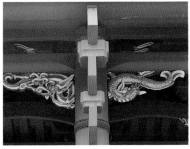

▲大成門的螭龍托木，造形各異。

⑥ 大成殿

大成殿為孔廟的中心，立於高起的台基上，面寬三間，進深三間，做歇山重簷式屋頂。本殿正脊中央做九重的「珠宮」（寶塔），並有通天筒（藏經筒）分立於兩側；垂脊上飾成列的鴟鴞，意指聖人有教無類、德化及物。凡此皆屬孔廟大成殿特有的裝飾。

殿內排樓斗栱簡潔大方，彎枋上置「一斗三升」，出簷斗栱從殿內穿出山牆，故不做迴廊列柱。重簷的四翼角下各懸有一個銅鐸，此乃取古籍上所言「天將以夫子為木鐸之義」，意謂其可振文警世。山牆上有鐵剪刀，除了裝飾意義，更是強化山牆與室內木樑結構的構件。殿前月台的欄柱頭置八尊青斗石雕，為形態各異、玲瓏可愛的小石獅，台基四角隅做花崗石散水（吐水）螭首。月台是祭孔典禮上

▲大成殿山牆上有鐵剪刀，不僅具裝飾美感，更有結構性功能。

▼大成殿為孔廟的中心，立於高起的台基上。

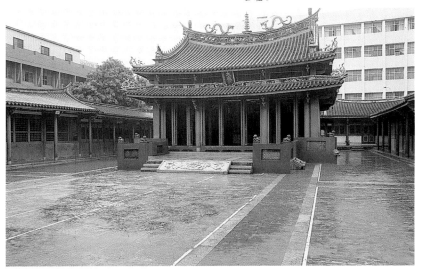

▲殿前月台欄柱頭上的青斗石雕小石獅，玲瓏可愛。
▼台基四角隅置花崗石散水螭首。

跳六佾舞之處，正前方有新造的花崗石御路，上刻雲龍，並環以雲紋、琴棋書畫等浮雕。

❼ 大成殿內部

大成殿內主祀孔子，配祀「四配十二哲」的神位。「四配」即復聖顏回、宗聖曾參、述聖孔伋（子思）、亞聖孟軻等六人，「十二哲」即子貢、子路等十二位弟子。另外還有懸於樑架間的十二方元首匾，包括前清皇帝康熙、雍正、乾隆、嘉慶、道光、咸豐、同治、光緒等，以及民國後歷任總統。殿內四周現在亦置放各種禮器與樂器供人觀賞。

❽ 東、西廡

東、西廡是位於大成殿左右的兩列護

▼大成殿內主祀孔子，樑架間懸十二方元首匾。

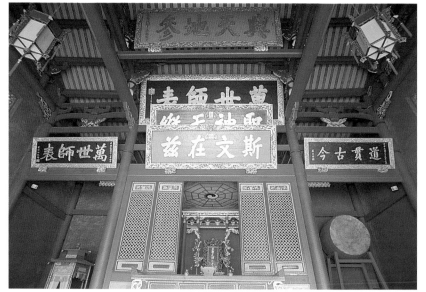

▲東廡供奉董仲舒、韓愈、范仲淹等歷代先賢先儒的牌位。
▼西廡北側爲禮樂展覽室，有時亦供陳列名人書畫。

▲東廡的北側分別連接禮器庫，今另闢爲文物陳列室

室，面寬五開間，前有簷廊，兩廡內部空間類似長廊，窗櫺爲方格櫺窗，乃清初時期的簡樸造形。東廡供奉董仲舒、韓愈、范仲淹等八十位歷代先賢先儒的牌位，西廡則供奉諸葛亮、司馬光、歐陽修等七十九位。

東、西廡的北側分別連接禮、樂器庫，前者今另做爲文物陳列室，後者則爲禮樂展覽室，有時亦供陳列展出名人書畫。

❾ 崇聖祠

大成殿的正後方爲崇聖祠，原稱啓聖祠，面寬三開間，採敞廳不設門的格局，木構件簡潔。祠內主祀孔子之父叔梁紇，並立有孔子五代祖先神龕。神龕側壁鑲立一塊花崗石雕的「雍正間諭封孔子五代王爵碑記」，源於清世宗於雍正元年（公元1723年）諭封

▲崇聖祠內立有孔子五代祖先神龕。
▼大成殿的正後方爲崇聖祠，殿內主祀孔子之父叔梁紇。

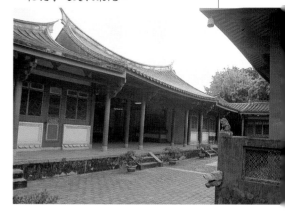

▲崇聖祠簷前的立柱簡潔無飾。
▼以成書院的前身為孔廟祭典禮樂人才的養成所。

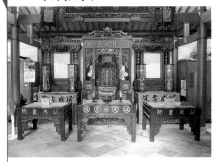

孔子五代祖先配享王爵尊號，並諭准入祀，因此改此祠名為崇聖祠，配祀孔鯉等十位先賢先儒。

　　崇聖祠的右側為典籍庫，左側為以成書院。書院成立於光緒十七年（公元1891年），前身為道光十五年（公元1835年）設立的樂局，是孔廟祭典禮樂人才的養成所，今奉祀有五文昌帝君的神位。

⑩ 入德之門

「入德之門」乃明倫堂的三川門名，左右門額書有「聖域」、「賢關」，以紅瓦白牆搭配赭紅磚花窗，左右兩廂則以朱牆配白石條窗，三個入口皆設

石質門框與石門簪，門外左前方有民國五十四年立的「建廟三百年紀念碑」，中門內的左右壁各立康熙五十二年（公元1713年）的「台灣府學鯤港學田碑記」，以及嘉慶二十三年（公元1818年）的「重修文廟碑記」石碑各一方。

⑪ 明倫堂

「明倫」即明曉倫常之理。明倫堂係府學所在，為三開間前帶單開間軒亭的建築，廊下兩側有彎弓門，廊前壁堵則有四幅台南彩繪名家陳壽彝的寫意水墨花鳥，惜已斑剝難辨。堂內陳

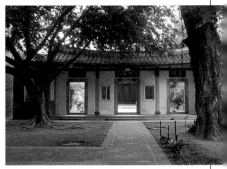

▲「入德之門」乃明倫堂的三川門，門內外立有古碑。
▼明倫堂為昔日府學的所在。

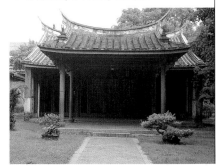

▲明倫堂堂內陳列趙孟頫所書《大學》
　章句的巨幅仿刻隔屏。

▼三層樓建築的文昌閣，屋頂亦做八
　角攢尖頂。

列趙孟頫所書大學章句的巨幅仿刻隔
屏，兩側牆書「忠孝節義」四大字。
另外，還有刻著校規條文的「臥
碑」，以及清乾隆四十二年（公元
1777年）「台灣府學全圖碑」等。

⑫ 文昌閣

清康熙年間，分巡台廈兵備道陳璸於
明倫堂的左後方，依福州府學「奎光
閣」體式，興建了三層樓的文昌閣，
奉祀文昌帝君及魁星，並做為台灣府
學的藏書處。這是孔廟建築組群中，
唯一的塔狀建築物，閣的台基為圓
形，但第一層平面與屋頂為方形，翼
角簷柱立於基座外，第二層平面為圓
形，第三層則為八角形，屋頂亦做八
角攢尖頂。現況為民國六十八年重建
之貌。

235

鳳山龍山寺

鳳山龍山寺自清初由泉州府安
海龍山寺分靈以來，至今依然
香火鼎盛。廟貌纖秀古樸，至
今仍保存著清乾隆初年所建的
泉州廟宇風格——兩殿夾拜
亭、外帶左右護室的平面配

▲鳳山龍山寺為分靈自泉州安海龍山寺的
　古老廟宇。

置，為清朝時泉州移民所喜的設計形式，今日已很少見。廟內的石雕
造形豐富、雕工精湛，為本廟欣賞重點。

▼鳳山龍山寺至今仍保存清乾隆
　初年所建的泉州廟宇風格。

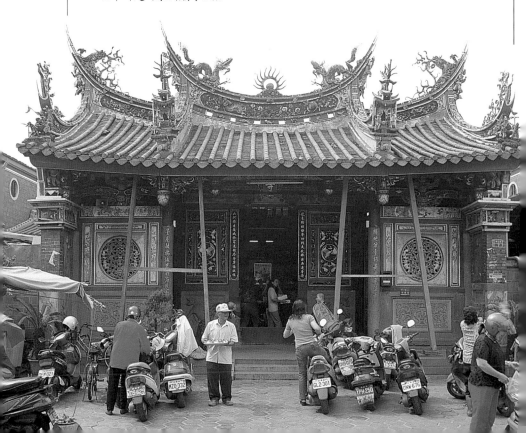

▲正殿內的觀世音菩薩金漆泥塑坐像，高約達一公尺。

神祇事略

鳳山龍山寺為純佛教寺院，除奉祀觀世音菩薩之外，亦供奉三寶佛與地藏王菩薩。

觀世音菩薩，意為傾觀世間悲苦之聲。佛經中有說祂本是阿彌陀的大兒子，發願來世間救渡眾生；民間也有說祂是印度邊境小國妙莊王的第三公主，名曰妙善，一心求道，終成正果，卻乘願再來，普救大眾。不論是何種說法，皆不離普門品經文內云「菩薩有三十二應身，應以何身得度者，即現身而為說法」，形象多變。

建廟沿革

相傳清乾隆初年，有一名福建移民來到鳳山縣，身攜泉州府晉江縣安海鄉龍山寺的觀音菩薩香火包，飲水時將香火包掛在水井旁的石榴樹上，忘了帶走便離去，孰料香火包自此竟於每夜顯靈發光。附近居民於是奉迎香火包，將石榴樹幹雕成觀音像，並建寺供奉，寺名則沿用祖廟龍山寺之名，

廟宇小檔案

創建年代：	清乾隆初年前（約公元1740年）
主 祀 神：	觀世音菩薩
廟宇位置：	高雄縣鳳山市和德里中山路7號
古蹟等級：	二級古蹟
建築形制：	兩殿夾拜亭、帶兩護室

又稱觀音寺。

據光緒年間盧德嘉所著的《鳳山縣采訪冊》記載，龍山寺正式興建於乾隆三十年（公元1765年），由此可推斷，它在乾隆初年應只是一座草庵小寺，直至乾隆二十九年左右才略具基本形制，後再歷經嘉慶、道光、同治與光緒年間的四次修葺。目前寺中尚有清乾隆年間匾額三方、清光緒年間匾額四方。

日治時代，日人將鳳山城牆拆除，並於寺前橫闢一條道路，即今中山路。昭和八年（公元1933年），兩側護室改建為水泥造洋式建築，後並陸續多次修護前殿與正殿，包括換瓦、油漆彩繪等。

▼右側護室圍牆立有四方清嘉慶、道光與同治年代的古石碑。

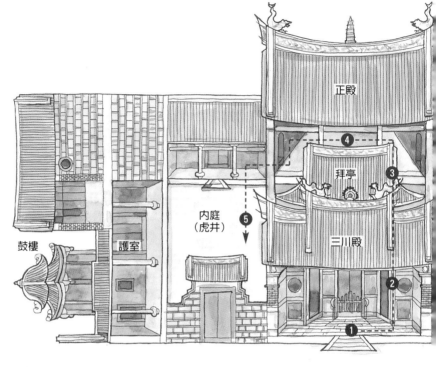

●鳳山龍山寺導覽動線圖

　　民國四十七年，廟方翻修前殿與拜
亭屋頂，改山門的封柱與後金柱爲水
泥柱，並重施彩繪。民國七十七年，
第一期修護工程完工。民國七十八
年，高雄市政府委託李乾朗教授主持
鳳山龍山寺調查及修護計畫。民國八
十三年，第二期的屋頂與屋脊修復工
程完成。

空間與配置

　　鳳山龍山寺坐南朝北略偏東，位於清
代鳳山城內「草店尾街」的街底，前
殿與正殿之間夾建　座拜亭，使屋頂

連接成「工」字形。三川殿後做四柱
亭與正殿連接，目的是爲方便香客隨
時可得到遮蔭，供桌也可向前延伸，
不致使祭品露天擺置。這種形制多出

▼三川殿步口通樑上的獅形斗座與彩
　繪員光。

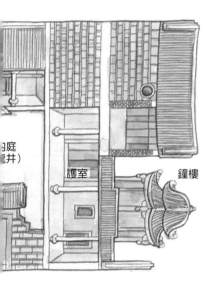

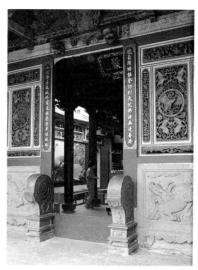

▲三川門兩側有雕工精湛的木雕窗、
　抱鼓石與麒麟堵。
▼外簷口對看牆上有罕見的人物堆塑
　作品，寓意「祈求、吉慶」。

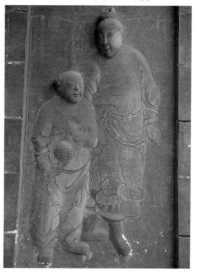

護室　　　鐘樓

現於台灣南部開發較早地區與金門。

建築特寫（參見本頁動線圖）

❶ 三川殿前廊

三川殿面寬三間，開三門，進深三
柱，只留前步口廊做雙重退凹的配
置，以退凹的中門爲主體，左右兩門
開在退凹的對看牆；大門有腰門柵
欄，平時出入由左右門。門楣上高懸
「龍山寺」廟匾及龍首造形的門簪，
步口廊置「架棟」（即一端搭於門
楣，另一端搭於壽樑上），並置蓮花
吊筒與獅形斗座，員光則左雕梅鵲、

右雕荷鷺，寓意「喜上眉梢、一路連
科」。除此之外，排樓採木、石作並

239

用，在台灣尚屬罕見，排樓面的看架
疊方斗則做「一斗三升」。

大門兩側有「蝙蝠、團鶴、祥雲」
木雕圓窗，兩旁暗藏一幅「東門保
泰、南海流芳」與「靈通鳳彈
（縣）、德普海疆」對聯。

三川殿步口廊留有抱鼓石、麒麟
堵、鳳凰堵、螭虎團爐堵、櫃臺腳、
石質內檻等清道光時期風格的石雕作
品，雕工精湛，造形簡潔大方又生動
傳神，為台灣少見。

屋頂使用三川脊，脊分三段，明間
中脊上置福祿壽三仙，兩側為雙龍，
次間上則做鰲魚吐水；脊身與脊垛內
的泥塑剪黏雖為新修，但藝術水準亦
高。山牆外側的鵝頭墜飾「祥獅銜花
籃」，左右略異，可能是對場之作；

▼三川門兩側的祥雲、團鶴與蝙蝠鏤
雕窗，兩旁暗藏「南海流芳」、
「德普海疆」聯句。

▲抱鼓石捲螺下雕龍馬馱圖與加冠人
物，鼓座則施卍字及如意圖案。
▼三川殿中門兩側的麒麟堵，呈現古
拙風格。

▲三川殿墀頭置「憨番抬廟角」，番
人身著陶片剪黏衣，姿態生動。

泥塑剪黏則係民國四十七年時台南名匠洪華的高徒葉鬃重做。

❷ 三川殿內部

「架內」有四架，採三通三瓜，屬七架桁屋架；這種棟架多出現在清中葉之前，目前已經很少見。大通下飾有鰲魚托木，二、三通下則飾有卷草斗座，雕飾均精美。

❸ 拜亭與內庭

三川殿與正殿之間夾拜亭，將內庭分為左右龍虎天井。拜亭採四柱，做六架捲棚；大通為方樑，上置獅、象斗座，二通則做斗座與疊斗。亭內的雙桁檁上，前繪兩隻鳳凰，後繪四隻白象，意喻《易經》的「太極生兩儀，兩儀生四象」。

龍虎井的對看牆上，有左青龍、右白虎的泥塑雕飾：左壁泥塑「蒼龍教子」，右壁泥塑則為表現母子虎的舐犢情深的「二虎遊林」。龍虎壁上的水車堵上，也有歷史演義故事與八仙人物的精采剪黏，場景生動，藝術水準極高。

❹ 正殿

正殿主祀觀世音菩薩，泥塑的金漆坐像高約一公尺，盤坐於臺座上，前立金童玉女像。兩側龕左祀三寶佛，右祀地藏王菩薩，神龕上方有乾隆年落款的「南雲東照」木匾。正殿的前後用五柱，其中的四點金柱面寬略大於進深，強化了殿內的祭祀空間。棟架為三通五瓜的抬樑式結構，瓜筒矮胖出單爪，束楣、員光飾以卷草，托木雕鰲魚，雕工均極精湛。

屋頂脊飾做「雙龍護塔」，屋瓦為筒瓦。筒瓦前有多種紋飾圖案，包括壽紋、硬團壽紋、壽字外團卷草、牡丹紋、麒麟紋等，應是百年來增修陸續留下的痕跡。

❺ 護室

右側護室圍牆外立有四方石碑，最早的是嘉慶十二年（公元1807年）的「重修龍山寺碑記」，另有副碑。再者為道光十五年（公元1835年）的「重修龍山寺碑記」，亦有木質副碑，及同治十年（公元1871年）的重修碑。

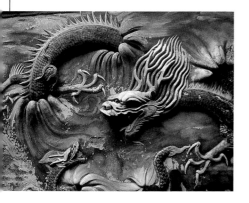

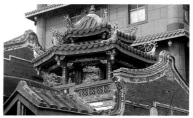

▲兩側護室上新建鐘鼓樓，風格迥異於古老的廟宇本體。

◀龍虎井左壁泥塑「蒼龍教子」，龍身穿雲而出，張牙舞爪，至為傳神。

澎湖天后宮

澎湖天后宮是台澎地區創建最早的媽祖宮，也是台灣第一個古蹟修復的案例（民國六十八年）。建築本身由於地形之故，步步升高，山牆造形的高低起伏變化萬千，宮內的木雕與彩繪亦極精美，使本廟除富含歷史意義之外，也深具藝術價值。它不但是澎湖的代表廟宇，更是今人尋幽探勝的最佳去處。

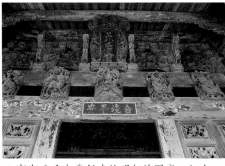

▲澎湖天后宮爲創建於明朝的國家一級古蹟廟宇。

▼澎湖天后宮三川殿屋脊與雙護室的馬背山牆，
　構成了波濤起伏、優美無比的天際線。

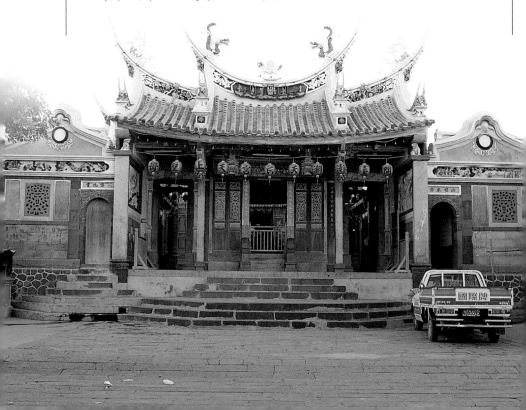

神祇事略

傳說媽祖本名林默娘,生於宋太祖建隆元年(公元960年)三月二十三日,卒於宋太宗雍熙四年(公元987年),享年二十八歲。媽祖自幼聰明絕頂並全心向佛,十三歲時得道人傳道典祕法,後又獲神人贈物,漸能靈通變化、驅邪救世。

十九歲時,父兄海上遇難,默娘欲相救卻失敗,從此更潛心修道,立志拯救所有在海上遇難的船隻。羽化後,祂經常顯靈為航海人指引方向及救助海難,因此得漁民尊為航海之神。台灣先民早年從「唐山」險渡「黑水溝」,面對的是茫茫大海與未知的前景,海上守護神媽祖因此成為心靈寄託,日後更成為台灣民間信仰中最普遍崇祀的神明。

建廟沿革

天后宮俗稱「娘媽宮」、「娘娘宮」、「天妃宮」或「媽宮」,根據史料研判,最遲在明神宗萬曆卅二年(公元1604年)以前,便已有廟身的存在。馬公市早年地名為媽宮,便是由此廟而來。

清康熙二十二年(公元1683年),施琅率領水師攻台,在澎湖一戰而勝,施琅將戰果歸功於媽祖庇佑,奏明皇帝晉封媽祖為「護國庇民妙靈昭應仁慈天后」,並下令各府縣改天妃宮為天后宮。清朝年間,澎湖天后宮

又分別於乾隆十五年(公元1750年)、乾隆五十七年(公元1792年)、嘉慶二十三年(公元1818年)重修。

日治大正八年(公元1919年)再次重修時,廟方在祭壇下挖出「沈有容

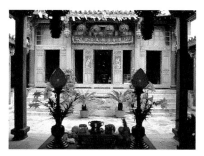

▲高高的台基是澎湖天后宮的特色。
▼從高處看去,天后宮三殿帶拜殿的配置清楚可辨。

諭退紅毛番韋麻郎等」碑。大正十一年，台廈郊等地方仕紳集資延請廣東潮州的名匠藍木設計修建，作品風格獨特，與台灣各地寺廟大異其趣。此為規模最大的一次重修，奠定了現在天后宮的規模。

民國七十二年至七十四年，澎湖天后宮在澎湖縣政府主導下再度進行修復。民國八十三年，本廟再次展開修復工程，以配合馬公市的中央街保存計畫。

空間與配置

天后宮坐北朝南，由前殿、正殿及後殿組成三殿帶兩護室的縱深配置。由於基地座落於斜坡上，建築物自然也由前埕向後級級昇高。正殿因為處於最高點，山牆亦隨之高低起伏，雄偉豪壯，氣象萬千。

澎湖因地理環境之故而多風砂，所有建築正堂前均附建一座亭子以防風。同理，此地的寺廟正殿前必帶拜殿並飾以格扇門，呈緊縮的院落式格局，同時將山牆做得很高以防風砂。

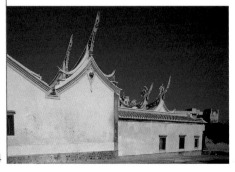

244

建築特寫 (參見右頁動線圖)

❶ 寺前埕

天后宮埕前中央以照壁來界定廟埕的內外空間，右側有香爐一座，右前方植一株大榕樹。

前埕與廟基的落差有七級石階之多，石階之間也有主從之分：三川殿前的石階較寬，並由外三開間向內縮小到明間寬，而兩護室入口前的石階最窄。

❷ 三川殿前廊

三川殿呈三開間，正面入口做退凹內縮的步口廊，使得簷廊格外寬闊。屋脊分三段，明間高而左右次間低，再搭配四個燕尾和雙護室的馬背山牆，使其正立面（秀面）宛如波濤起伏，優美無比。

三川殿步口廊乃門面所在，棟架的雕花相形之下亦頗重要。大門門楣上除「天后宮」廟匾以三條龍身框邊之外，豎材雕成八仙人物，門楣斗栱做

▲三川殿屋脊起翹高聳入雲，剪黏亦華麗多變。

◀高低起伏的屋脊天際線，雄偉豪壯，賞心悅目。

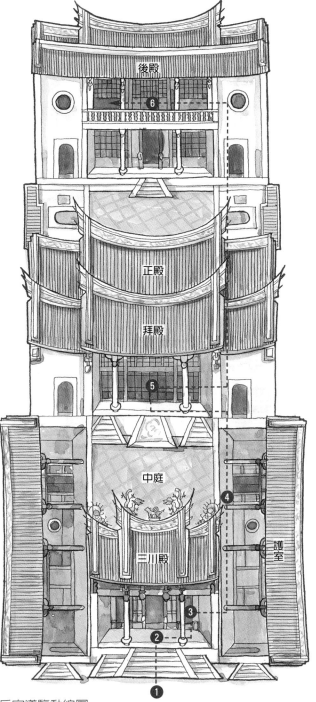

後殿

❻

正殿

拜殿

❺

中庭

❹

護室

三川殿

❸

❷

❶

寺前埕

● 澎湖天后宮導覽動線圖

「龍咬花」，下做尊貴的三關六扇門，左右屏門的身堵則是「螭虎團爐」木雕窗；通樑上做獅子造形的斗座，簷柱外側的吊筒則內做花籃、外雕蓮花。排樓面向前傾斜懸出有如匾額的彎枋，乃東山匠師銅山派的代表作。

中門兩側的抱鼓石，正面飾植物圖紋，外側為螺旋紋，內側為虎紋；鼓架三面分別雕梅菊、如意草及器物紋樣。兩側門的石枕雕飾簡潔。步口廊兩側對看牆上的龍虎堵，有天后宮最大的泥塑作品，左邊是「雙龍戲水」，右邊是「猛虎下山」。龍虎堵的下裙堵外框以玄武岩為底，中間嵌七塊花崗岩，以石材的質感與顏色差異等特性搭配組砌，造成富變化性的美觀效果。

三川殿左右護室的山牆屋脊做出三

▼三川殿前廊的簷柱吊筒做蓮花造形。

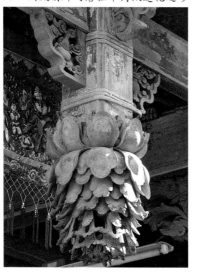

▲步口廊兩側對看牆上巨大的泥塑「猛虎下山」堵。
▼三川殿中脊做龍馬馱八卦與人物故事剪黏。

個弧形水波曲線的馬背造形，立面則由兩邊馬背與中央三川脊等三部分構成。山牆上做剪黏山花與水車堵，下開「螭虎團爐」石雕窗，牆腳有雲紋雕飾的櫃臺腳，下部台基則使用澎湖特產的硓𥑮石。

❸ 三川殿內部

三川殿後帶軒亭，與正殿前的拜殿相呼應，兩側的護室則以柱列環抱中庭，廊道通往位於三川殿兩側的大拱門。殿內的棟架木雕採「內枝外葉」透雕技法，屬廣東潮汕系統風格；樑架上的獅座，似馱重物的表情活潑靈動。另外，人物斗座、花鳥斗座、花鳥卷草束橢，亦均雕工精湛。樑枋上還有台南名畫師陳玉峰二十六歲時所

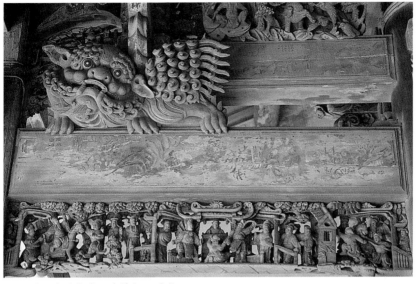

▲三川殿內的獅座，表情似馱重物，
　員光則雕「郭子儀慶壽」。
▼三川殿內有以雙兔爲題材的斗座，
　極爲少見。

留的精彩畫作，可惜因不當維護，反
而破壞殆盡矣！

❹ 中庭與護室

由第一殿仰望正殿，可見所用石材爲
統一的土黃色花崗岩，台階緣石以下
爲土黃色海砂岩，中間的石御路雖風
化嚴重，但龍紋仍依稀可見。從此處
可看到正殿步口廊前有兩根曲線優美

▲護室前成列的黑色圓形木柱，莊
　重又簡潔。

的棱形八角柱，石柱珠較高且做二
層，造形特殊爲全台僅見。

　左右護室中間夾著三川殿山牆與丹

▲正殿面寬五開間，明間前簷下做八
　角形梭柱，造形特殊，曲線優美。

墀，棟架採用疊斗，內側是不甚寬的
廊道，立有成列的黑色圓形木柱，各
以五級台階與正殿左右側相通，牆身
則使用澎湖的硓𥑮石。

❺ 正殿

正殿面寬五開間，屋簷高達四、五公
尺，計有前落、捲棚和後落等三組
「架棟」一字排開，左右兩外側分置
鐘、鼓，鋪面有泉州白石拜砧。後落
即正殿的左右梢間，分別隔成育麟宮
及節孝祠。明間的棟架做三通五瓜，

兩列「架棟」以隔斷牆使之與兩邊的
梢間隔開，形成主祀與兩側配祀神的
祭拜空間。

　殿內的木格扇做三關六扇門，內層
雕卍字盤長圖案，外層配飾四時吉祥
等題材，如鳳凰富貴、燕迎春風、荷
喜鴛鴦等，為泉州鑿花大師黃良精彩
之作。另外，樑楣下亦有「汾陽府
（郭子儀）拜壽」雕花材，頂楣的中
堵有「富貴長春圖」彩繪，兩側則以

▲正殿為祭拜主祀神媽祖的空間。
▼正殿前有做雙面雕的三關六扇門，
　雕飾四時吉祥、花鳥瑞獸等題材。

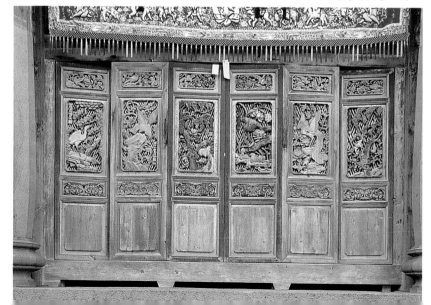

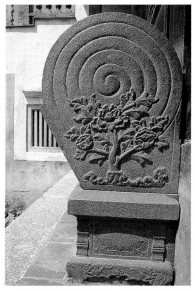

▲後殿門前的抱鼓石，造形古樸典雅。

仕女畫來配合主祀神（媽祖）性別。

正殿主祀媽祖，神龕正上方高懸描黑色字、金龍紋底的「與天同功」匾，龕身飾以擂金彩繪，屏門中堵的博古架花瓶也是光彩耀眼的按金木雕，屏門下堵則有四幅精彩的擂金畫，係「孟浩然踏雪尋梅」、「王羲之蘭亭修禊」、「杜甫映壁題詩」及「蘇軾赤壁泛舟」等四位文人逸事，此皆爲廣東銅山名匠朱欽（別名錫甘）所做。擂金畫是將金箔擂成粉末，再以毛筆沾金粉描繪於已上金膠油的木板上，畫作深富立體感，用金量多，施作技巧與成本均高。

❻ 後殿

後殿又稱「清風閣」，因二樓有「清風閣」匾而得此名，閣上還懸有澎湖進士蔡廷蘭於道光二十六年（公元1864年）仲夏返鄉祭祖時，叩謝媽祖所獻之「功庇斯文」匾額。殿前爲一座幽靜封閉的院落，昔時的澎湖士子均在此以文會友和教授漢文。

閣內明間的棟架採疊斗作法，簡潔俐落。閣內現爲陳列室，收藏「沈有容諭退紅毛番韋麻郎等」石碑，碑長一九八公分，寬約廿八公分，爲台灣史上最重要古碑之一。因爲本碑的出土，可以確定天后宮是在明萬曆三十二年荷蘭人韋麻郎占據澎湖之前所建。閣內另收有民國七十二年修護廟宇時，遺留下來的文物、建築構件等展示品。

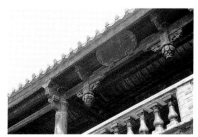

▲後殿又稱「清風閣」，登樓遠眺可盡收馬公海景。
▼後殿前有一幽靜封閉的院落，昔時爲澎湖士子以文會友之處。

台灣古蹟廟宇名冊

本名冊係依古蹟所在之台灣各縣市行政區由北而南依序排列，並收錄外島澎湖縣與金門縣之古蹟。

名　稱	古蹟等級	位　置
艋舺龍山寺	二級	台北市萬華區廣州街211號
艋舺清水巖	三級	台北市萬華區康定路81號
艋舺地藏庵	三級	台北市萬華區西昌街245號
艋舺青山宮	三級	台北市萬華區貴陽街二段218號
大龍峒保安宮	二級	台北市大同區哈密街61號
台北孔子廟	三級	台北市大同區大龍街275號
大稻埕霞海城隍廟	三級	台北市大同區迪化街一段61號
陳德星堂	三級	台北市大同區 寧夏路27號
陳悅記祖宅（老師府）	三級	台北市大同區延平北路四段231號
士林慈諴宮	三級	台北市士林區大南路84號
芝山岩惠濟宮	三級	台北市士林區至誠路路一段326巷26號
景美集應廟	三級	台北市文山區景美街37號
鄞山寺（汀州會館）	二級	台北縣淡水鎮鄧公路15號
淡水龍山寺	三級	台北縣淡水鎮中山路95巷22號
淡水福佑宮	三級	台北縣淡水鎮中正路200號
新莊廣福宮（三山國王廟）	二級	台北縣新莊市新莊路150號
新莊武聖廟	三級	台北縣新莊市新莊路340號
新莊文昌祠	三級	台北縣新莊市碧江街20號
新莊慈祐宮	三級	台北縣新莊市新莊街218號
頂泰山巖	三級	台北縣泰山鄉明志村應化街32號
五股西雲寺	三級	台北縣五股鄉成州村西雲路179巷3號
桃園神社（忠烈祠）	三級	桃園縣桃園市成功路200號
桃園景福宮	三級	桃園縣桃園市中正路208號
壽山岩觀音寺	三級	桃園縣龜山鄉嶺頂村西嶺頂18號
蓮座山觀音寺	三級	桃園縣大溪鎮下崁49號
大溪齋明寺	二級	桃園縣大溪鎮齋明街153號
蘆竹五福宮	三級	桃園縣蘆竹鄉五福村60號
新屋范姜祖堂	三級	桃園縣新屋鄉新生村中正路110巷9號
新竹長和宮	三級	新竹市北區北門街155號
新竹鄭氏家廟	三級	新竹市北區北門街185號
新竹都城隍廟	三級	新竹市北區中山路75號
新竹關帝廟	三級	新竹市東區南門街101號
新竹金山寺	三級	新竹市東區仙水里金山115號
竹北問禮堂	三級	新竹縣竹北市東平里六家24號
新竹縣竹北采田福地	三級	竹北市新國里142號
北埔慈天宮	三級	新竹縣北埔鄉北埔村1號
新埔褒忠亭	三級	新竹縣新埔鎮下寮里43號

名　稱	古蹟等級	位　置
新埔劉家祠	三級	新竹縣新埔鎮和平街104號
關西鄭氏祠堂	三級	新竹縣關西鎮明德路56號
苗栗文昌祠	三級	苗栗縣苗栗市中正路756號
中港慈裕宮	三級	苗栗縣竹南鎮民生路7號
台中文昌廟	三級	台中市北屯區昌平路二段41號
萬和宮	三級	台中市南屯區萬和路一段51號
台中張家祖廟	三級	台中市西屯區安和路111號
台中西屯張廖家廟	三級	台中市西屯區西安街205巷1號
台中樂成宮	三級	台中市東區旱溪街48號
台中林氏宗祠	三級	台中市南區國光路55號
大甲文昌祠	三級	台中縣大甲鎮文武路116號
彰化孔子廟	一級	彰化縣彰化市孔門路31號
彰化關帝廟	三級	彰化縣彰化市民族路467號
元清觀	二級	彰化縣彰化市民生路209號
聖王廟	二級	彰化縣彰化市中華路239巷19號
彰化西門福德祠	三級	彰化縣彰化市中華路243號
開化寺	三級	彰化縣彰化市中華路134號
節孝祠	三級	彰化縣彰化市公園路一段51號
定光佛廟	三級	彰化縣彰化市光復路140號
彰化慶安宮	三級	彰化縣彰化市永樂街78號
彰化懷忠祠	三級	彰化縣彰化市民權路169巷2-3號
南瑤宮	三級	彰化縣彰化市南瑤路43號
鹿港地藏王廟	三級	彰化縣鹿港鎮街尾里力行街2號
鹿港龍山寺	一級	彰化縣鹿港鎮金門巷81號
鹿港天后宮	三級	彰化縣鹿港鎮中山路430號
鹿港文武廟	三級	彰化縣鹿港鎮青雲路2號
鹿港地藏王廟	三級	彰化縣鹿港鎮力行街2號
鹿港城隍廟	三級	彰化縣鹿港鎮中山路366號
鹿港三山國王廟	三級	彰化縣鹿港鎮中山路276號
鹿港興安宮	三級	彰化縣鹿港鎮中山路89巷後段
二林仁和宮	三級	彰化縣二林鎮中正路58號
虎山巖	三級	彰化縣花壇鄉岩竹村虎山街1號
芬園寶藏寺	三級	彰化縣芬園鄉進芬村彰南路三段100號
草屯燉倫堂	三級	南投縣草屯鎮茄荖里芬草路335號
月眉龍德廟	三級	南投縣草屯鎮芬草路335號
北港朝天宮	二級	雲林縣北港鎮中山路178號
北港義民廟	三級	雲林縣北港鎮旌義街20號
廖家祠堂	三級	雲林縣西螺鎮福興路222號
大坤三山國王廟	三級	雲林縣大坤鄉大德村新街20號
嘉義城隍廟	三級	嘉義市東區吳鳳北路168號

名　　稱	古蹟等級	位　　置
新港水仙宮	三級	嘉義市新港鄉南港村舊南港58號
新港奉天宮	三級	嘉義縣新港鄉大興村新民路53號
新港大興宮	三級	嘉義縣新港鄉大興村中正路73號
六興宮	三級	嘉義縣新港鄉溪北村溪北65號
半天巖紫雲寺	三級	嘉義縣番路鄉民和村岩仔6號
大士爺廟	三級	嘉義縣民雄鄉中樂村中樂路81號
吳鳳廟	三級	嘉義縣中埔鄉社口村社口1號
台南市孔子廟	一級	台南市中區南門路2號
祀典武廟	一級	台南市中區永福路二段229號
五妃廟	一級	台南市中區五妃街201號
大天后宮（寧靖王府邸）	一級	台南市中區永福路二段227巷18號
北極殿	二級	台南市中區民權路二段89號
台南鄭氏家廟	三級	台南市中區忠義路二段36號
台南報恩堂	三級	台南市中區忠義路二段38號
台南天壇	三級	台南市中區忠義路二段84巷16號
陳德聚堂	三級	台南市中區永福路二段152巷20號
開基武廟原正殿	三級	台南市中區新美街114號
萬福庵	三級	台南市中區民族路二段317巷5號
台南德化堂	三級	台南市中區府前路一段178號
總趕宮	三級	台南市中區中正路131巷13號
擇賢堂	三級	台南市中區中正路21巷15號
台南東嶽殿	三級	台南市中區民權路一段110號
台灣府城隍廟	二級	台南市中區青年路133號
台南法華寺	三級	台南市中區法華街100號
台南開基靈祐宮	三級	台南市中區民族路208巷31號
全臺吳氏大宗祠	三級	台南市中區成功路175巷57號
台南景福祠	三級	台南市西區普濟街44號
台南水仙宮	三級	台南市西區神農街1號
風神廟	三級	台南市西區民權路三段143巷8號
開元寺	二級	台南市北區開元里北園街89號
台南興濟宮	三級	台南市北區成功路86號
大觀音亭	三級	台南市北區成功路86號
西華堂	三級	台南市北區西華街59巷16號
台南三山國王廟	二級	台南市北區西門路三段100號
開基天后宮	二級	台南市北區里自強街12號
妙壽宮	三級	台南市安平區國勝路26號
海山館	三級	台南市安平區效忠街52巷7號
南鯤鯓代天府	二級	台南縣北門鄉鯤江村蚵寮976號
學甲慈濟宮	三級	台南縣學甲鎮濟生路170號
佳里震興宮	三級	台南縣佳里鎮佳里興325號

名　稱	古蹟等級	位　置
佳里金唐殿	三級	台南縣佳里鎮中山路289號
大仙寺	三級	台南縣白河鎮仙草里岩前1號
善化慶安宮	三級	台南縣善化鎮中山路470號
鳳山舊城孔子廟崇聖祠	三級	高雄市左營區蓮潭路47號
旗後天后宮	三級	高雄市旗津區廟前路86號
鳳山龍山寺	二級	高雄縣鳳山市中山路7號
佳多楊氏宗祠	三級	屏東縣佳多鄉六根村冬根路19之30號
六堆天后宮	三級	屏東縣內埔鄉內田村廣濟路164號
昭應宮	三級	宜蘭縣宜蘭市中山路106號
吉安慶修院	三級	花蓮縣吉安鄉吉安村中興路349號
澎湖天后宮	一級	澎湖縣馬公市正義街19號
文澳城隍廟	三級	澎湖縣馬公市西文里25號
施公祠	三級	澎湖縣馬公市中央街1巷10號
馬公觀音亭	三級	澎湖縣馬公市介壽路7號
媽宮城隍廟	三級	澎湖縣馬公市重慶里20號
台廈郊會館	三級	澎湖縣馬公市重慶里中山路6巷9號
金門朱子祠	二級	金門縣金城鎮珠浦北路35號
魁星樓（奎閣）	三級	金門縣金城鎮東門里珠浦東路城字第7342地號
豐蓮山牧馬侯祠	三級	金門縣金城鎮山字第3121地號
瓊林蔡氏祠堂	二級	金門縣金湖鎮太武里瓊林村瓊林街13號
海印寺	三級	金門縣太武山頂峰

資料來源：內政部

附注：本名冊收錄之國家第一、二、三級古蹟，為文化資產保存法第二十七條未修正前所指定之
　　　古蹟；民國八十六年五月十四日總統令修正公布後指定之古蹟，改以國定、省（市）定、
　　　縣（市）定為畫分等級，則未在此列。

索引

一到五劃

二通13, 37,
八角門148, 151,
三山國王81,
三川脊80, 190, 236,
三川殿08, 26,29, 35, 44, 52, 54,
61, 64, 66, 72,76, 77, 80, 83,
84, 86, 101, 102, 104, 122,
135, 138, 142, 146, 158, 167,
183, 194, 210, 216, 218, 219,
三官大帝162, 223,
三關六扇門47, 248,
土墼牆79, 111,
山門08, 98, 140, 172, 175, 178,
194,
山牆（馬背）15, 39, 59, 111,
184,
丹墀67, 68,
五府千歲179,
內枝外葉（透雕）16, 54, 65,
77, 84, 101, 102, 116, 183,
斗座12, 37, 86, 190, 192, 247,
斗栱13, 122, 138, 156, 159,
水仙尊王167,
水車堵17, 10, 44, 48, 67, 68,
128, 136,
水磨沈花（陰線淺雕）16, 65,
183,
王益順21, 62, 112,
四大天王54, 157, 200,
正殿09, 30, 31, 38, 40, 48, 68,
96, 127, 139, 160, 161, 175,
177, 193, 203, 211, 248,
瓜筒56, 78, 130, 163,
瓦當15, 38,
白瓷燒63, 65,
石莊79,

六到十劃

石獅10, 28, 44, 81, 85, 93, 102,
116, 155, 167, 175, 216,
石雕16, 54, 60, 63, 65, 68-69,
135, 136, 144, 156, 178,

交趾陶16, 44, 49, 63, 67, 191,
吊筒12, 26, 37, 86, 92, 103, 147,
199, 246,
托木12, 29, 37, 39, 45, 77, 105,
117, 128, 221, 231,
江清露155, 157,
何金龍22, 189,
束橢12,
李梅樹90, 93,
走馬廊48, 68, 68, 177,
辛阿救22, 119,
兩面見光145,
定光古佛32,
抱鼓石10, 36, 54, 64, 97, 228,
239, 240, 249,
泥塑16, 38, 39, 49, 104, 145,
148, 168, 241, 246,
門枕石10, 147,
門神19, 28, 54, 76, 93, 129, 136,
143, 145, 157, 158, 169, 191,
199,
門釘209, 219,
門簪13, 31, 129, 147, 156, 158,
保生大帝41,
保儀尊王73,
城隍爺113,
後殿49, 113, 154, 170, 185, 193,
212, 249,
拜殿09, 57, 181, 184, 211,
柱珠10, 30, 143, 200, 213,
架內38, 78,

十一到十五劃

洪坤福22, 44,
洗石子65,
看架13, 160,
看架斗栱45, 154,
穿瓦衫牆111,
計心造斗栱103,
剔地起突（深浮雕）16, 65,
99,116,
員光12, 30, 46, 92, 118, 163,
247,
神龕39, 145, 199,

假四垂14, 44, 101,
剪黏19, 38, 48, 52, 76, 90-91,
155, 157, 180, 185, 189, 191,
244, 246,
堆塑157, 170, 200, 239,
執事牌49, 113,
彩繪19, 56, 165, 173, 176, 198,
215, 219, 222,
御路10, 31, 138, 156, 175, 210,
捲棚13, 31, 78, 110, 138, 211,
清水祖師51, 89,
通樑13, 77, 110,
郭新林23, 136, 145, 147,
陳玉峰23, 56, 159, 165, 169,
215, 219, 222,
陳壽彝54, 157,
陳應彬21, 154, 161,
棟架12, 49, 86, 104, 105, 114,
203,
減柱造140, 213,
牌頭15, 91,
硬山14, 207,
象座86, 118, 137, 154,
媽祖25, 71, 133, 153, 161, 215,

歇山重簷14, 48, 68, 140, 181,
　211,
獅座45, 86, 154, 230, 247
葉王22
葉鬃180, 185,
對看牆36, 55, 57, 117, 118, 135,
　158, 170, 246
對場（拚場）20, 46, 47,
滴水15, 38,
網目斗栱47, 62, 117,
螭頭94, 2140
潘春源191,
潘麗水23, 49, 176,
蔣馨21, 135,
蔡草如198, 199,

豎材13, 37, 86, 117, 128, 137,
燕尾15, 59, 76, 80, 146, 172,
　244

十六劃以上
磚雕16, 54, 57, 164,
龍虎門08, 45, 63, 65, 182, 183
龍柱10, 31, 42, 54, 57, 62, 79,
　85, 87, 94-95, 101, 119, 120,
　127, 146, 168, 171,
壓地隱起（淺浮雕）16, 65,
　182
點金柱11, 39,
斷簷升籚口14, 61, 149,
櫃臺腳44, 66,

轎頂（籃頂）14, 67, 184
關聖帝君19, 207, 211
藻井66, 68, 96, 119, 137, 138,
　144, 149, 159, 185
釋迦牟尼173, 176,
鐘鼓樓09, 47, 67, 97, 160, 241
護室09, 39, 67-68, 79, 110, 202,
　247
鐵剪刀211, 231
彎弓門104, 148, 151, 164,
彎枋190
疊斗13, 29, 105,
攢尖頂14, 97, 235
觀世音菩薩59, 110, 141, 163,
　193, 205, 223, 237

參考書目

●三峽祖師廟之研究，中國市政專校，1983.05.●台閩地區古蹟簡介，台北，內政部，1989.04.●台南歷史散步，台灣館編著，遠流出版公司，1995.05.●何培夫，台南市寺廟文物選萃初輯，台南市政府，1995.11.●李乾朗，鳳山龍山寺調查研究，高雄縣政府，1986.04.●李乾朗，鄞山寺調查研究，台北縣政府，1988.01.●李乾朗，艋舺龍山寺調查研究，台北市政府，1992.11.●李乾朗，宜蘭昭應宮調查研究，宜蘭縣政府，1988.07.●李乾朗，景美集應廟調查研究，台北市政府民政局，1999.07.●李乾朗，艋舺清水岩調查研究，台北市政府，1994.04.●李乾朗，北埔慈天宮整修規劃研究，新竹縣政府，1997.11.●李乾朗，傳統營造匠師派別之調查研究，台北，行政院文建會，1988.10.●李乾朗，台灣傳統建築彩繪之調查研究，台北，行政院文建會，1993.10.●李乾朗，北港朝天宮建築與裝飾藝術，北港朝天宮，1993.04.●李乾朗，康鍩錫，俞怡萍，大龍峒保安宮建築與裝飾藝術，台北，保安宮，1997.04.●李乾朗，張德南，康鍩錫，俞怡萍，新竹市都城隍廟建築裝飾與歷史，新竹市立文化中心，1998.10.●李乾朗、俞怡萍，古蹟入門，台北，遠流，1999.10.●李乾朗，台灣古建築圖解事典，台北，遠流，台灣館編輯，2003.07.●林衡道，台灣古蹟全集，台北，戶外生活雜誌社，1970.05.●林會承，台灣傳統建築手冊，台北，藝術家出版社，1989.02.●林美容，台灣媽祖的歷史淵源，2001.04.●陳仕賢，寶殿篆煙，鹿港天后宮，鹿水文史工作室，2003.10.●楊仁江，台閩地區第一級古蹟檔案圖說，台北，內政部，1991.09.●傅朝卿、廖麗君，全台首學台南市孔子廟，台灣建築與文化資產出版社，2000.09.●澎湖天后宮保存計畫，國立台灣大學土木工程學研究所都市計畫室，1983.06.●顏素慧，觀音小百科，橡樹林文化，2001.06.

台灣廟宇圖鑑

作者／攝影　康鍩錫

副 主 編　林淑雅

特約編輯　蘇怡安

建築繪圖　徐逸鴻

繪圖上彩　熊藝蘋

美術編輯／封面設計　洪素貞

行銷企畫　張書怡／汪光慧／黃婉甄

出版者　貓頭鷹出版社

發行人　涂玉雲

發行所　英屬蓋曼群島商家庭傳媒股份有限公司城邦分公司

連絡地址　104台北市民生東路二段141號2樓

購書服務專線　02-2500 - 7718；2500 - 7719

24小時傳眞服務　02-2500 - 1990；2500 - 1991

郵撥帳號　19863813　書虫股份有限公司

香港發行所　城邦（香港）出版集團

電話：852-2508 6231／傳眞：852-2578 9337

馬新發行所　城邦（馬新）出版集團

電話：603-9056 3833／傳眞：603-9056 2833

印製　成陽彩色製版印刷股份有限公司

初版　2004年2月／初版八刷　2006年6月

定價　新台幣480元

ISBN　986-7879-76-7

讀者意見信箱　owl_service@cite.com.tw

貓頭鷹知識網　www.owl.com.tw

歡迎上網訂購；大量團購者請洽專線 (02) 2356-0933轉282

國家圖書館出版品預行編目資料

台灣廟宇圖鑑 ／ 康鍩錫著.-- 初版.--
　臺北市 ： 貓頭鷹出版： 城邦文化發行, 2004
　〔民93〕.
　面 ；　公分. -- （台灣珍藏；4）
　參考書目：面
　含索引
　ISBN　986-7879-76-7（精裝）

　1.寺廟-建築-臺灣 2.臺灣-古蹟

927.1　　　　　　　　　　　　　93000284

全系列其他書目

康鍩錫　文／攝影
YN3003C　定價480元
收錄台灣與外島最經典古厝44幢
盡覽其歷史軌跡、實用價值與工藝成就
520張專業建築攝影與13張建築透視繪圖
完整呈現台灣古厝建築風格與典型
重新發掘先民在台灣落地生根的兩百年滄桑

沈文台　文／攝影
YN3002C　定價450元
踏著先民腳步走過全台最重要老街
認識老街的歷史背景、今昔變化、風俗及特產
400幅圖片全面呈現全台39條保存完善的老街
精確地圖、賞遊資訊
提供展卷臥遊之餘亦方便親范現場

沈文台　文／攝影
YN3001C　定價400元
全台35座燈塔完全收藏
200年興衰故事盡在此書
歷史典故、建築特色、人文古蹟與交通指南
讓你發現海洋台灣開發史上最美麗的一章

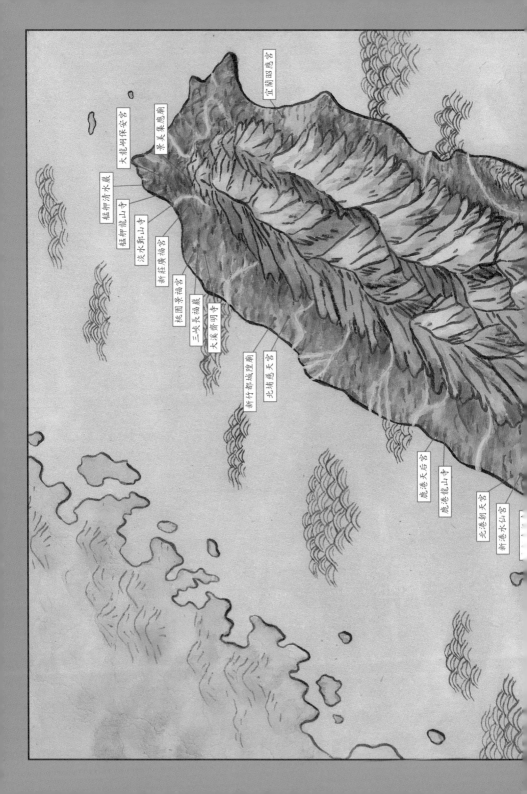